兩岸旅遊觀光高等教育之比較

Comparison of Tourism in Higher Education in Taiwan and Mainland China

邱筠惠◎編著

李　序

　　自2008年以來，兩岸進入和平發展階段，進行大交流、大合作與大發展。回想2005年連戰和平之旅，兩岸達成五項共同願景，其後經歷七屆兩岸經貿文化論壇、海基會與海協會亦有六次江陳會談，因而兩岸有三通直航、簽訂經濟合作架構協議（EAFA）及旅遊觀光自由行等劃時代的創舉。其中，兩岸開放教育學術交流，學歷採認及陸生來臺相互招生，甚至文化交流合作等，皆是目前兩岸競爭又合作的重要契機，亦是教育學術上可以相互比較研究、觀摩與學習的歷史轉捩點。

　　屆此兩岸開放探親、旅遊與觀光之歷史時刻，旅遊觀光業自然成為兩岸政府與民間關心的一大盛事，在高度開發的國家中，旅遊觀光服務業常是第三主要產業，從事服務業人口常占50%～60%以上，是國家經濟成長的重要尖兵。因此，旅遊觀光服務人才的培育與訓練，成為高等教育及專業教育的重點工作。以臺灣而言，高雄餐旅大學的成就就是重要的實例之一；而大陸方面亦有許多成功的案例。因此，邱筠惠老師在多年研探旅遊觀光課程後，進一步從事與撰寫《兩岸旅遊觀光高等教育之比較》一書，時機極為恰當，主題頗為正確，研究結果宜深值珍視。

　　邱筠惠老師係吾好友邱錦添大律師的千金，她在臺灣接受高中教育之後，先後到過英國伯明罕大學、美國聖荷西州立大學深造旅遊觀光政策與管理，目前她亦在中國暨南大學從事旅遊管理之研

究，她的好學與專精的態度與精神，令人敬佩。此外，她在研究之餘，曾在臺灣世新大學、景文科技大學、東南科技大學、開南大學、大華技術學院等著名大專校院任教，及在六福皇宮大飯店、英國路透社公司及美國One Step Travel旅行社擔任旅遊專員的工作，算是國內一位旅遊觀光學理與實務兼備的人才。

本書《兩岸旅遊觀光高等教育之比較》分為九章，係探討旅遊觀光高等教育基本理念、兩岸旅遊觀光高等教育之沿革、發展與比較，兩岸旅遊觀光高等教育問題與改革策略，以及兩岸旅遊觀光高等教育之國際化、結論與建議。本書體系完備，資料詳實，極富創意。拜閱之餘，為鼓勵後進，特綴數語，樂為之序。

國立臺北大學首任校長

前教育部政務次長

李建興 敬識

2011年5月

自 序

　　近年來，兩岸之交流急遽擴大深入，呈現風起雲湧之變化，尤其是大三通直航之後，兩岸已於去年簽訂ECFA，不僅兩岸經濟息息相關，也對高等教育產生巨大衝擊，尤其是兩岸學歷相互採證及開放相互招考大學生、研究生，互派訪問學者等，將強力增進兩岸高等教育學術交流之機會。且目前高等教育全球化與國際化之競爭下，大陸已經宣布未來二十年將建立高等教育強國，而臺灣由於受到少子化之影響，勢將面臨空前劇烈之衝擊。兩岸因政治上之原因相隔六十多年，高等教育制度亦有相當之歧異，而觀光旅遊高等教育卻為其中主要之一環，為幫助相互瞭解，提供教育改革之方向，本書採取比較教育之方法，對兩岸觀光旅遊高等教育之發展、變遷、課程、師資等特質，加以分析比較，期能增進彼此瞭解與合作，俾供兩岸觀光旅遊高等教育發展與世界國際旅遊教育接軌之參考，是為撰寫本書之動機與目的。

　　本書計分九章：第一章　緒論；第二章　旅遊觀光高等教育的基本理念；第三章與第四章　分別介紹臺灣與大陸地區旅遊高等教育之沿革與發展；第五章　當前兩岸旅遊觀光高等教育之比較分析；第六章　當前兩岸旅遊觀光高等教育既存之問題分析；第七章兩岸觀光旅遊高等教育之改革策略；第八章　兩岸旅遊觀光高等教育之世界接軌與國際化；第九章　結論與建議。

　　由於作者才疏學淺，內容恐有不周之處，仍請學界、業界各

方專家惠予指教，是所至盼。感謝臺北大學首任校長李建興先生百忙之中惠予題序，使本書增色不少，併此誌謝。

邱筠惠

2011 年 5 月

目　錄

第一章 緒 論

 # 第一節 研究動機與研究目的

一、研究動機

　　旅遊業是二十一世紀最熱門的民生產業，其相關附加的產業所帶來對政治、經濟、社會文化的效應相當驚人，透過旅遊活動可以瞭解各國文化及民情風俗，進而培養廣大的視野及開闊的胸襟。因此，在第二次世界大戰後，世界各國紛紛致力於旅遊事業的發展，形成了今日的一種潮流。旅遊事業也稱為「無煙囪工業」，可以促進國民外交、增加外匯收入、創造就業機會、提升國民生活品質，對國家社會未來發展具有更多的效益。「旅遊事業為具有多目標綜合性之事業，尤其對宣揚國家文化、開拓華僑事業，增進國際間之互相瞭解與合作，具有重大意義。」（唐學斌，1997）由於一九八七年開放臺灣赴大陸探親及旅遊，使得海峽兩岸的交流日漸頻繁，而臺灣的旅遊外匯收入由一九八一年的十億八千萬至二〇〇七年增為五十二億一千萬美元，其間成長約482%，成長快速的程度由此可見。依據世界觀光組織（World Tourism Organization，簡稱UNWTO）的預測，在二〇二〇年時全球觀光人數將成長至十六億二百萬人次，全球觀光收益將達到二兆美金，相信兩岸的旅遊業，將會呈現出高成長的趨勢。

　　現今世界各地競相發展旅遊事業，旅遊產業服務也不斷地推陳更新，旅遊業的成功與否取決於專業人員的素質，大專院校是否能跟上市場的潮流脈動，旅遊教育能否同時邁向國際化而卻不失本土之特色，兩岸是如何制定方向及課程來培育國際化的旅遊人才？

楊景堯（2001）提出，高等教育發展與經濟成長關係密切；經濟的全球化趨勢使得教育的國際競爭更加突出（葛道凱、李志宏，2002），而高等教育所扮演的是領導角色，也肩負著要與先進國家同步競爭的任務（吳泉源，1996），所以應該配合經濟體系及國家發展重點的需要（戴曉霞，2000a）。波特（Michael Porter, 1990）的「鑽石理論」中，亦將高等教育列為影響國家競爭性優勢的關鍵因素之一（戴曉霞，2000a；蔡民田，莊立民，2001）。

　　兩岸的互動交流愈來愈頻繁，日後兩岸的旅遊業交流將成為未來發展的趨勢之一，為因應此發展趨勢，旅遊產業對於專業人才之需求更為迫切，兩岸旅遊人才培育及專業人才之養成，已成為現今重要之課題。目前，臺灣已有五十八所大學院校、二十五所專科學校、十五所研究所、高中職一○七所，大陸則有一三三六所學校（包括：高、中等、職業旅遊院校），設有旅遊相關類科，旅遊教育已逐步成為現今重要之教育學科，而旅遊教育在國家的重要發展及重大活動背景下，想要培養出優秀的旅遊人才，就必須有優秀的師資、完善的課程規劃、實習制度及設備、人文專業的培養等，都是不可或缺的。楊國賜（2006）闡述高等教育的目標與功能時，亦表示要增進學術研究、培育人才、提升文化、服務社會及促進國家發展。在面對兩岸旅遊發展趨勢，要以滿足業界未來人力專業上的需求及建立完善之旅遊教育制度，才能符合發展所需。旅遊發展靠人才，人才靠培育。人才培育是大學的主要功能（黃政傑，2001），且高等教育在國民經濟、社會發展中占有特殊重要地位（潘懋元，2004）；高等教育對於經濟成長、創造新知、提升人力素質、應用知識創造新產品、解決社會問題、改善知識基礎結構，以及提升環境品質等，皆有重大影響。高等觀光教育在觀光產業的人才培育，直接影響了觀光產業的發展，當面對國際競爭及社會環境改變時，高等觀光教育更需要適時的改變，以符合國家社會之需

求。海峽兩岸因政治因素，斷絕來往五十餘年之久，若能以比較的角度去探討海峽兩岸旅遊教育及培訓之內涵，必能發現之間的差異，進而謀求互補作用，以達到旅遊人才國際化的趨勢。

二、研究目的

透過本研究計畫，就能更深入瞭解目前觀光產業與高等教育兩者之間的重要性及關係，並希望能夠達到以下的目的：

1. 彙整大陸在高等教育中，相關的旅遊觀光教育系統。
2. 彙整臺灣在高等教育中，相關的旅遊觀光教育系統。
3. 對大陸與臺灣在高等教育中，相關旅遊觀光教育之異同，並作一分析與比較。
4. 參酌世界各先進國家相關旅遊觀光高等教育之優點，以作為兩岸旅遊觀光高等教育之借鑑，進而與世界接軌。
5. 希望本研究計畫所提供或建議，能有以利於兩岸旅遊觀光高等教育之發展。

第二節　研究範圍與研究限制

一、研究範圍

本研究皆在比較分析兩岸旅遊觀光高等教育的範疇、變遷與發展趨勢、教育目標、旅遊課程、師資，並參酌美、英、澳、瑞士等國之優點與特色，以作為海峽兩岸旅遊觀光高等教育的培養目

標，課程體系、師資、國際化、評鑑與認可制度之借鏡與啓示之處。筆者以海峽兩岸各三所著名大學爲例，來加以比較與分析，期望能迎頭趕上先進國家旅遊觀光高等教育，結合旅遊觀光學術與實務經驗，建構健全的旅遊觀光理論基礎，邁向領導產業時代脈動，形成前瞻性之旅遊觀光改革政策，強化教育研究與教育政策之結合。

二、研究限制

本研究進行的過程中，發現大陸旅遊課程等相關資料不易蒐集，許多大陸的網站有無法進入之問題，以及兩岸教育課程每年度會作修改調整，無法與研究同步進行。再者，兩岸的旅遊政策與經濟發展之變動是無法預測的，故本研究有其限制之處。

第二章　旅遊觀光高等教育的基本理念

 # 第一節　教育的基本理念

一、教育的定義

從古今中外對「教育」二字的解釋來看，教育二字最早見於古書《孟子·盡心》篇：「得天下英才而教育之，三樂也。」孟子認為君子有三種快樂的事，而教育就是那第三種快樂的事。根據《說文解字》的說法：「教，上所施，下所教也；育，養子使作善也。」可見教育的字義是教導子弟為善。《禮記》和《中庸》也有同樣的說法，《禮記·學記》篇：「教也者，長善而救其失者也。」長善，就是使人更加有德性的意義；《中庸》：「天命之謂性，率性之謂道，修道之謂教。」修道就是修養，仍然是注重品德。所以古代對教育的解釋，所謂「使作善」、「長善」、「修道」都是說明教育是教人為善的意義，而品德則成為教育的主要目的。

依郭為藩解釋：「教育乃是個人經由所有的歷程，以發展其對社會具有積極價值的各種能力、態度，以及其他行為的總和」（郭為藩、高強華，1988）；而陳迺臣解釋：「教育是包含教導和學習的一種善意活動，它是有計劃的，並且產生良善結果的活動，教育價值的實現不是一件單純簡易之事」（陳迺臣，1990）。然而，當預期的目標不能充分達成時，這項活動的教育性便相對地降低了。要判斷一種活動是否為「教育」，應在其獲致某階段的成就時，始能為之，所獲致的成就愈大，其具備的教育素質亦愈多，便愈有資格被稱之為「教育」（陳迺臣，1990）。因此，人類有什麼

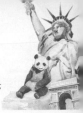

樣的需求，便造就了什麼樣的教育本質，也進一步影響或造就教育本質的意義。

英國著名作家及社會評論者G. K. Chesterton形容「教育為世代傳承之社會靈魂」（the soul of a society as it passes from one generation to another），顯見其對社會之重要性。就個人而言，受教育與否、教育內容及教育程度等，都直接影響其就業與生活品質，亦是弱勢族群提高社經地位及脫離貧窮的最佳途徑；換言之，教育提供個人對社會、文化的參與，以及經濟生活之潛在能力。此外，個人是社會組成的基本元素，社會的進步有賴個人成長，個人的成長則須教育促進，全體國民教育程度的提升，不僅有助於強化國家經濟競爭力，對犯罪防患、疾病預防、文化及社會凝聚力等之提升，亦有潛移默化的功效。

依據聯合國教育科學及文化組織（United Nation educational, Scientific and Culture Organization，簡稱UNESCO）對教育所下最新的涵義，為旨在滿足學習需要的各種有意識的、有系統的活動，亦包含一些國家中所謂的文化活動或培訓。無論名稱為何，教育被認為是導致學習的、有組織的和持續的交流。有別於以往被認為是「有組織和持續不斷地傳授知識工作」的舊定義，新定義除了清楚描述學習為教育的本質外，亦配合時代變遷，涵蓋了電腦軟體、電影或磁帶等無生命的教學方式，強調只要教學方式和接受教育者產生交流，不論交流屬言語或非言語、直接面對面或間接遠距離的方式，均屬教育的範疇。因此，依據聯合國定義，教育活動應包含各種正規及非正規教育、成人教育、學齡前幼稚教育、網路學習、遠距離教育、職業教育、培訓、特殊教育等，惟對於小孩入學之前的家庭教育，及在日常生活中由大眾傳播或交談所獲得的隨意學習活動，則不包含在內。

一八二八年的《韋伯大辭典》，對「教育」的定義為養育孩

子、教導、禮貌的養成等。教育包含所有教養的行為，旨在啓發年輕人的瞭解、調養性情、養成禮貌和習慣，培養他們能在未來占有一席之地。蔣中正說：「教育的意義是什麼？就字義上分開來說，教就是教導，育就是養育；合起來講，教育就是一面教導，一面養育，教和育要兼行並施，才合乎教育的本義，才能達成教育的目的。」（吳寄萍，1981）又說：「所謂教育，原系包括『教』與『育』兩件事而言，『教』是著重一切學術技能與做人的道理之傳授與實習而言，『育』是著重體魄精神道德和生活的保育與訓練而言，『教』與『育』雖彼此實有密切聯帶的關係，必須並重兼顧，同時實施，然後方算是完全的教育。」（吳寄萍，1981）可見其對於教育的意義是將教與育分開，雖然兩者性質不同，但必須兼行並施才能達成完全的教育目的。希臘哲學家蘇格拉底（Socrates, 470-399 B.C.）也有相似的看法，他認為教師啓發學生的智慧像助產士協助產婦將胎兒催生，「催生」含有「引出」、「誘導」的意思。

美國學者盧的格（W. C. Ruediger）說：「教育使人能夠適應現代生活的環境，並發展組織及訓練其能力，使能有效的、正當的利用此種環境。」（孫邦正，1971）這是從生物學的觀點，來說明教育是為適應生活的環境，否則不但妨礙個人的發展，而且無法繼續生存。教育就是指導人類如何適應生活環境，指導人類如何美滿地生活在環境當中。

英國哲學家洛克（J. Locke, 1632-1704）說：「教育的任務……不在於使青年精通任何科學，卻在啓發他們的心靈，使他們對於任何科學，當必須學習時，均能學習得很好。」（吳俊升，1971）這是從心理學的觀點，來說明教育是增加吸收知識的能力，在學習任何科學時都能學得很好，因為洛克認為人的心理能力包括判斷、記憶、推理、想像等，是可以因訓練而加強，就像人的肌肉愈訓練愈發達一樣，訓練心理能力的方法是加強吸收知識的能力，

而不是注重知識的內容，例如學數學只是在訓練推理能力，而不是學習計算的知識。

　　美國學者史摩爾（A. W. Small）說：「教育之最大目的，從社會觀點的看法，乃在增進個人對其所生存的社會之適應能力。」（孫邦正，1971）這是以社會學的眼光來說明教育是增進社會環境的適應，因為個人不能脫離社會而生存，而且要適應社會，個人才能有發展，所以教育是增進個人適應社會的能力。

　　美國哲學家杜威（J. Dewey, 1859-1952）說：「教育是經驗的繼續改造，使經驗的意義增加，使控制後來經驗的能力增加。」（孫邦正，1971）這是以哲學的觀點來說明教育是經驗的改造，因為在人類生活中，時時要改變環境中的事物，使其有害於自己的變成無害的，使無害的變成有益的，而這種活動就含有教育的作用，因為在每次的活動裡，多少都會增加一些經驗，學到一些學問，而每次所得到的是經驗與智力交互作用所產生的新知識，並可作為以後生活活動的參考資料和工具。

　　德國哲學家施普朗格（Edward Spranger, 1882-1963）說：「教育是培養個人人格的一種文化活動，它雖在社會文化的、有價值的內容裡進行，而它的最後目的，卻在覺醒個人，使具有自動追求理想價值的一個意志。」（孫邦正，1971）這是以哲學的觀點說明教育是使個人人格如何在社會文化中獲得發展和完成。

　　因此，教育就是在培養個人具有調適與改造環境的各種能力與氣質，以達到個人發展與適應社會的最理想的目的。例如美國全國教育協會所發表教育的目的是：「發展每個人知識、興趣、理想、習慣及能力，使其發現自己應努力與發揮的地方，藉以塑造自己與社會，達到更理想的目的。」

二、教育的目的

　　教育既然是培養個人具有調適與改造環境的各種能力與氣質，以達到個人發展與適應社會的最理想目的。所以，討論教育必須討論什麼是最理想的教育目的，因為教育目的是一切教育歷程的方針，是考核教育成效的標準。如果沒有教育目的，教育的發展就會失去了依據，就像航行沒有終點會隨波逐流；再則，教育目的如果不適當，往往會影響個人的幸福與國家的發展。但是，各國教育的目的往往是由社會來決定的，社會不斷地變遷，教育的目的在中外古今不是普遍而永恆，一個時代有一個時代的教育目的，一個國家有一個國家的教育目的。

　　教育是導向全人（the whole person）或整個人格發展的歷程，理想的教育應該是智、德、體、群、美五育齊進的全人教育。惟有智德體群美五育兼籌並顧，不稍偏度，個人的人性才得以發展，人格才能夠培養，人生才可以改進（陳楓，1992）。

　　教育目的乃是教育歷程之相關者，經過反省思考而獲得的意義之所在，它使所有參與教育者，體會到教育的可欲性在那裡，使他們瞭解為什麼要這樣做而不要那樣做，進而見到教育的價值所在。以下是各派對目的之解釋：

　　依杜威的看法，良好的目的，有三個標準：第一、所設定的目的必須是現存條件的自然發展，它的基礎必須建立在已進行的事件上；第二、首先出現的目的，只是試驗性質的，要用行動去實行才能測出其價值，目標須能彈性變化，以配合情境；第三、目的是為了使活動自由，使活動能順利進行下去（林寶山譯，2003）。在未達目的以前，每一階段都是暫時的，當目的達到後，這目的又成為實現更高活動手段。所以，杜威說：「教育歷程除了它本身以

外，沒有其他目的，它就是自己的目的」（林寶山譯，2003）。皮
德里（Richard S. Peters）說「目的」是行動之指向，代表專注、專
心，而目的是針對某種明顯的標的（Richard S. Peters, J. Wood & W.
H. Dray, 1980）。

三、教育的功能

　　各國均力求現代化，而現代化有賴於一國政治、經濟、社
會、文化等各方面的統整發展，在各種建設與發展，人才是重要
的因素，而人才的培養是教育。近幾十年來有一種新觀念，強調
教育是社會各種變化的動力，改革的力量。美國學者柯門（James
S. Coleman）說：「教育是打開通往現代化道路大門的鑰匙。」
（Coleman, 1965）因為在國家現代化的主要歷程中，包括了經
濟、政治、社會、文化及教育等多方面的發展，教育發展是達成個
人與社會目的的有力工具，與其他方面有相互作用，成為促進國家
現代化的動力。除傳統上均認為教育是傳授文化的主要功能外，教
育與經濟、政治及社會，亦有密切關係。

　　到底教育能發揮什麼樣的功能呢？陳迺臣（1990）認為教育
的功能可從以下三方面來說明：

1.發揮個體潛能，達成自我之實現：德國學者康德曾經說
　過：「所謂教育，便是養護（care; maintenance）、訓練
　（discipline; training）和教導（instruction）。養護的目的是
　使年幼者不受傷害，得以順利成長，然後才進一步施以訓
　練，以去掉因為動物性所帶來的害處，把動物的本性轉移，
　提升為人生。」（Immanuel Kant, 1971）當然，智慧的啟迪
　和訓練，除了體育，尚須藉重教育課程中許多其他學科的個

體，在學習中吸收了知識。在人與環境的互動中，學會如何應用及修改已經吸收的知識，教育工作者的努力方向，應是如何以適當的方法，來幫助個體發展潛能和實現自我。

2.促進個體社會化及群體進步的社會，是個體的積聚而成：社會的形成和健全的發展，以分司各種工作，須要不同的人才所必需的。

3.文化的傳遞和創新：文化是人類各項活動中，有價值的整體產物。個人的智慧和力量彙集於社會，而個人及社會的各種努力，則連貫延續地表現於文化。文化的傳承使人類的智慧、知識、技能和經驗能夠累積，不必凡事都從頭來，因此有文化才有進步，而後人立足於前人已有的成就基礎上，才能看得更遠，做得更好。這種文化的傳承，主要是依靠各種教育的活動。

陳敬樸（1990）認為教育的功能有二：一是本體功能，即促進人的身心和特性發展的功能；另一是社會功能，包括有政治功能、文化功能、科技功能及經濟功能。但教育的目標只有一個，就是根據教育的功能與社會發展的需要，而確立對人的培養目標。而教育的功能與目標有下列的特點：(1)教育功能是通過受教育者的成長發展及其社會化的程度，而釋放出的社會能量；(2)教育功能與目標的實現，都是以整體效應的方式來表現；(3)教育功能的顯示是遲效應、緩效應、長效應、穩效應；(4)教育功能的發揮是一個動態過程，影響教育結構與教育功能「漲落」的因素是多層次多方面的。

葉學志等（1994）提到，教育功能是達成教育目的的具體表現與歷程，包括對個人與社會兩種功能。

1.教育對於個人的功能有：

(1)促進個人健全而完善的發展，使個人在德、智、體、群、美等五育上，能均衡的發展。

(2)增進及維持生活的能力，使個人在物質生活上能得到滿足與進步。

(3)培養待人接物所必須的品德，使個人能遵守社會規範，建立良好的倫理與人際關係。

(4)促進自我理想的實現，使個人能實踐人生願望與抱負。

2.教育對於國家社會的功能有：

(1)傳遞社會文化和促進社會進步，使傳統文化能持續綿延與發揚光大，並使社會能順應時代潮流而進步。

(2)維護國家生存和延續民族生命，使國家能強盛與富強。

(3)促進國家建設與進步之動力，使國家在經濟、政治、社會與文化建設上因與教育的相互作用與相輔相成，而達到現代化與進步。

第二節　高等教育之基本理念

一、高等教育之定義

根據臺灣教育部《國語辭典》之定義，高等教育（higher education）即是繼續中等教育後所實施的高深教育，目的在培養研究高深學術和從事專業的人才（臺灣教育部，2002）。大學教育乃是教育部所制定的高等教育之一，提供開放的學術研究空間，以培養各科系優秀人才爲宗旨。凡具備高中同等學力資格的青年男女，目前可經由大學多元入學方式，取得入學資格。

　　高等教育的涵義隨時空環境的變化而發展，因國民教育制度的逐漸完善而明確，一般系指中等教育以上程度的各級各類教育的總稱，但各國至今並無統一的嚴格定義。一九六二年聯合國教育科學及文組織，在非洲舉行關於高等教育的國際會議曾提出「高等教育是由大學、文理學院、理工學院、師範學院等機構實施各種類型的教育：(1)基本的入學條件是受完中等教育（普通、技術、職業中等教育或中等師範教育）；(2)通常入學年齡爲十八歲以上；(3)修完課程即授予相應的學位、文憑或高等學習證明，但各國所稱高等教育，不盡相同，在教育制度、培養目標、教學內容等方面，存在較大差異。」（邱潤銀，2002）

　　雖然高等教育與教育有所區別，但兩者的本質是一致的。高等教育是在教育不斷發展的過程中，從教育領域分離出來的，它必然有教育的根本特性，因此高等教育的本體是人的自由、自在、自爲地全面發展（牛慧娟，2004）。有專家認爲，高深的學問是高等教育存在的基本理由，高等教育的本質就在於傳播高深學問，分析批判現實知識，並探索新的學問領域（王建華，2004）。

二、高等教育的目的

　　臺灣高等教育評鑒中心醫學院評鑒委員會（Taiwan Medical Accreditation Council，簡稱TMAC）前主任委員的黃昆巖說：「高等教育的目的，是在培養學生『先做人，再做專業人』，高等教育的目的是提升人的品質，人的品質要能提高，得仰賴閱讀習慣的建立與不斷的辯論。」

　　高等教育是現代社會培育人才的重要活動與過程。這裡所指的「高等」，是指人類最高層次的思維，它是爲爭取人類最高層次眞善美的發展而學習的（Ron Barnett, 1997），而從事發展這種高

層次思維的機構，就是大學與高等教育院校了。大學與高等教育院校在以快速轉變知識爲本的社會中，肩負著不同的使命。對學者而言，大學與高等院校是追求客觀知識，探索眞理的殿堂，是學者與學生能自由地從事學術研究、教與學，並對社會提出諍言，以激發社會發展的動力，進而謀求人類福祉的多元功能學府。大學更培育成長中的學生，發展分析能力、批判能力、獨立思考與模塑德智個性的搖籃（金耀基，1983）。

三、高等教育的功能

聯合國教育科學及文化組織指出，倘若沒有足夠的高等教育及研究機構提供大量重要技術及受過高等教育的人才，任何國家均不能保證能有持久的經濟發展。高等教育更可消除發展中國家與經濟大國的距離；而知識分享、國際合作與新科技發展，可消除貧富不均現象。經濟合作與發展組織（Organization for Economic Cooperation and Development，簡稱OECD）更強調高等教育擴展、終身學習是一項極爲重要的人力資本投資。

英國前首相布萊爾（Tony Blair, 1997: 1）鄭重地指出，投資高等教育是英國政府的首要考慮，其中關鍵是高等教育能幫助工商界達到更高的競爭力，以及爲各階層人士提供平等發展的機會。高等教育在經濟發展中有著舉足輕重的角色，因此建議政府再增加對高等教育的投資。中國教育部於一九九九年亦提出《面向二十一世紀振興教育行動計畫》，強調「科教興國」的重要性。由此可見，高等教育有擔負起促進國家或地區的發展，改善人類素質的使命。高等教育學校主要是通過培養人才、創造和使用知識爲社會服務。高等教育理念總是伴隨著時代的發展、社會的變遷而發生變革，而高等教育理念只有與時代合拍，才能發揮更好的功能。

第三節　臺灣大學法與大陸高等教育法[1]

　　大學任務的完成應該限於專業範圍之內，而大學內所有設施與成員，無論在研究、教育或研讀學業方面，均應有專業之職責。大學任務之範圍一般規定在相關法律之中，例如臺灣的「大學法」、大陸的「高等教育法」，但這兩種法律各賦予其大學之意義、任務、地位和法律之間關係為何，是則值得探討。本節旨在依據臺灣與大陸現行的「大學法」、「高等教育法」，以及其他相關的教育法律作比較，以探討高等教育的意涵和高等教育的法律關係及立法的內涵。

一、高等教育的意涵

　　教育是個複合的、爭議性的及多樣態的概念。自古以來，對教育的詮釋，有多種不同的說法。然而，教育是人類社會特有的社會現象，人類對於教育目的及功能的認知，常隨著社會變遷與發展而有所不同。

　　在高等教育方面，由於兩岸政治與社會的差異，有關教育法律賦予其高等教育不同的意涵。因此，要比較兩岸「大學法」和「高等教育法」之內涵，首先必須瞭解兩岸高等教育意涵的差異。

(一)臺灣高等教育的意涵

　　在理論上，教育的意義有二：一是廣義的，教育是指自然環

[1]吳榮鎮（2006）。《當代大陸教育法與判例》。臺北：心理。

境和社會環境對個人所施的影響；二是狹義的，教育是有組織的、有計劃的及有一定形式的教育設施，主要是指學校教育。

在法制上，臺灣高等教育的意涵，可分別從教育主體、目的、功能、大學宗旨及名稱等來說明：

1.教育主體：人民爲教育主體。（教育基本法第二條）

2.教育目的：教育之目的以培養人民健全人格、民主素養、法制觀念、人文涵養、強健體魄及思考、判斷與創造能力，並促進其對基本人權之尊重、生態環境之保護及對不同國家、族群、性別、宗教、文化之瞭解與關懷，使其成爲具有國家意識與國際視野之現代化國民。（教育基本法第二條）

3.教育功能：教育文化應發展國民之民族精神、自治精神、國民道德、健全體格、科學及生活智能。（憲法第一五八條）

4.大學宗旨：大學以研究學術、培養人才、提升文化、服務社會、促進國家發展爲宗旨。（大學法第一條）

5.大學教育名稱：「大學法」所稱大學，是指依本法設立並授予學士以上學位之高等教育機構。（大學法第二條）

(二)大陸高等教育的意涵

在理論上，大陸教育的意涵有二：一是廣義的，凡是增進人們知識和技能，影響人們思想和品德的活動，都是教育；二是狹義的，主要是指學校教育，教育者根據一定社會（或階級）的要求，有目的、有計劃、有組織地對受教育者的身心影響，把他們培養成一定社會（或階級）所需要的人的活動。

在法制上，大陸高等教育的意涵爲：

1.教育主體：國家堅持以馬克思列寧主義、毛澤東思想和建設

有中國特色的社會主義理論為指導，……，發展社會主義的教育事業（教育法第三條）。因此，國家是教育主體。

2.教育目的：中華人民共和國發展社會主義的教育事業，在人民中進行愛國主義、集體主義、國際主義、共產主義的教育，進行辯證唯物主義和歷史唯物主義的教育，反對資本主義、封建的和其他的腐朽思想。國家培養為社會主義服務的各種專業人才，加強社會主義精神文明建設。（憲法第十九條、第二十四條）

3.教育功能：教育必須為社會主義現代化建設服務，必須與生產勞動相結合，培養德、智、體等方面全面發展的社會主義事業的建設者和接班人。（教育法第五條）

4.高等教育任務：高等教育的任務是培養具有創新精神和實踐能力的高等級專門人才，發展科學技術文化，促進社會主義現代化建設。（高等教育法第五條）

5.高等教育名稱：高等學校是指大學、獨立設置的學院和高等專校，其中包含高等職業學校和成人高等學校。（高等教育法第六十六條）

綜合所述，兩岸有關教育法律所賦予的高等教育意涵差異頗大。

二、高等教育法律關係

自十七世紀以來，教育法乃是遂行教育體制的立法，旨在強化教育與社會變遷現象的聯結，以保證教育資源的均衡與分配的正義。然而，教育法是個爭議性的概念。謝瑞智教授認為，教育法為保障教育之自律性與創造性，與教育制度有關之固有法律之總體。

但是，大陸原國家教委會政策法規司胡文斌認為，教育法是統治階級的利益和意志在教育領域的集中表現。兩岸對教育法的認知，將影響其高等教育法律關係。

　　權利和義務是教育法律關係的主要內容。本文擬根據兩岸「憲法」、「大學法」、「高等教育法」等有關規定，從四個層面來說明兩岸高等教育法律關係：

(一)「大學法」與「高等教育法」的法律地位

❖「大學法」的法律地位

　　一九四八年國民政府公布「大學法」，其後並於一九七二年八月、一九八二年四月、一九八二年七月、一九九四年一月、二〇〇二年五月、二〇〇三年二月及二〇〇五年十二月經過七度修正。在臺灣教育立法體制下，第一層級的「憲法」是教育立法的最高法律依據；第二層級的「教育基本法」，是以「憲法」為基礎而制定，規定臺灣的教育基本制度、任務和基本法律準則；第三層級為教育部門法，如「大學法」、「學位授予法」、「成人教育法」、「教師法」、「高級中學法」、「國民教育法」等；第四層級是教育行政法規，這類的行政法規，如「大學法施行細則」，是教育法規的主要組成部分。因此，「大學法」係由立法院通過，經總統令發布的規範高等教育的法律，其法律位階僅次於「憲法」及「教育基本法」。

❖「高等教育法」的法律地位

　　中共自一九四九年建國以來，曾經於一九五四年、一九七五年、一九七八年及一九八二年分別制定「憲法」。僅於一九八二年的「憲法」提及國家舉辦高等教育。其中，第十九條規定：「國家

舉辦各種教育，普及初等義務教育，發展中等教育、職業教育和高等教育，並且發展學前教育。」另外，一九八○年二月全國人大常委會制定「中華人民共和國學位條例」，建立高等教育學位制度。直到一九九八年八月二十九日大陸第九屆全國人大常委會才通過「中華人民共和國高等教育法」。

因此，大陸教育立法體制，第一層級是「憲法」；第二層級是全國人大及常委會通過制定的教育基本法──「教育法」；第三層級是全國人大及其常委會通過制定的教育法律，如「高等教育法」、「義務教育法」、「職業教育法」、「成人教育法」、「教師法」等；第四層級是國務院制定的教育行政法規，如「掃除文盲工作條例」、「中外合資辦學條例」、「教師資格條例」、「民辦教育法實施條例」等。「高等教育法」是經過最高立法機關全國人大會常委會通過的教育法律，其法律地位僅次於「憲法」及「教育法」。

(二)教育法律關係人

教育法律關係主要表現在政府、社會、學校、學校內部單位、教師、學生等法律關係人之間的權利與義務。

❖「大學法」法律關係人

「大學法」計四十二條，條文內容涉及之主要法律關係人，包括學生、教育部、各級政府、大學、董事會、校長、各種委員會、教師、研究人員、技術人員、行政人員、校友代表、社會公正人士、法人團體、學生自治組織、研究中心等。

值得注意的是，大學現有軍訓及護理人員之設置，經一九九八年司法院大法官解釋後，已由大學自主決定。大法官會議於一九九八年作出釋字第四五○號解釋，認為各大學如依其自主決

策認有學生修習軍訓或護理課程之必要者，自得設置與課程相關之單位，並依法聘任適當之教學人員。惟原「大學法」第十一條第一項第六款及同法施行細則第九條第三項明定，大學應設置軍訓室並配置人員，負責軍訓及護理課程之規劃與教學。此一強制規定，有違反「憲法」保障大學自治之旨意，應自本解釋公布之日起，至遲於屆滿一年時失其效力。因此，二○○五年十二月十三日立法通過「大學法」修正案，已刪除列明學校應設單位（含軍訓室），改為授權學校享有自主組織權。

❖ **「高等教育法」法律關係人**

「高等教育法」共計六十九條，條文內容涉及之法律關係人，包括中國共產黨、中華人民共和國、國務院、教育行政部門、省、自治區、直轄市政府、大學、獨立學院、專科學校、校長、教師、職員、社會團體、企事業組織、公民等。

檢視「大學法」與「高等教育法」法律關係人有下列幾點不同：

1. 「大學法」所稱大學，包括分校、分部、附設專科部。「高等教育法」所稱高等學校，除大學、獨立學院外，另外包括專科學校。

2. 「大學法」未明文列舉舉辦大學者的身分，僅將大學區分為國立、直轄市立、縣（市）立及私立（第三條）。「高等校育法」則明確列舉舉辦高等學校者的身分，包括國家、企業、社會團體、社會組織、公民等（第六條）。

3. 「大學法」規定，大學設校長一人，綜理校務（第八條）。「高等教育法」則規定高等學校實施中國共產黨高等學校基層委員會領導下的校長負責制。中國共產黨高等學校基層委

員會按照中國共產黨章程和有關規定，統一領導學校工作（第三十九條）。

(三)教育法律權利

教育法律權利，是指教育法律關係人依法享有的權利；也有權要求他人依法保障其權利，或者要求他人依法不作為，以免侵犯其權利。

❖「大學法」法律權利

1. 教育部：教育部依法享有大學（系所）設立、變更或停辦、組織規程、校長遴聘、教師（研究人員、專業技術人員）資格、招生辦法核定、學生學雜費規定等審核，以及辦理大學評鑑之權利。（第三至第五條）

2. 學校：大學依法享有學術自由保障、依法自治權、設校長、副校長、院長、學系主任、研究所所長、行政單位、校務會議、行政會議、各種委員會、聘用教師、訂定學則及獎懲辦法、推廣教育招生、向學生收取費用、授予學位等權利。（第一條、第六至三十五條）

3. 教師：申訴權、講座權、授課權、研究權及輔導權。（第十七、二十二條）

4. 學生：學生依法享有選出代表出席校務會議，或與學業、生活及訂定獎懲有關規章之會議；成立自治權；申訴權；選修課程權、選修輔系或雙主修權、同時在國內外大學修讀學位權、成績優異者申請逕修讀博士學位權、參加學生團體保險等。（第二十六、二十七、二十八、二十九、三十三、三十四條）

❖ **「高等教育法」法律權利**

1. 中國共產黨：中國共產黨高等學校基層委員會按照中國共產黨章程和有關規定，統一領導學校工作。（第三十九條）

2. 國務院：國務院依法享有統一領導和管理全國高等教育事業。（第十三條）

3. 教育部：高等學校依法享有高等學校設立（分立、變更、終止）、學校章程等審批權。（第二十八條）

4. 學校：高等學校依法享有依法自主辦學、自主確定教學、科學研究、行政職能部門等內部組織機構的設置和人員配備；按照國家規定，評聘教師和其他專業技術人員的職務，調整津貼及工資分配。（第十一、三十七、四十三條）

5. 學生：學生依法享有減免學費、獲取獎學金、助學金、貸款、社會服務、勤工助學、組織學生團體、合法權利受法律保護等權利。（第五十三調至五十九條）

6. 公民：依法享有接受高等教育的權利。

❖ **「大學法」與「高等教育法」之法律權利比較**

「大學法」與「高等教育法」之法律權利，有下列幾點不同：

1. 「高等教育法」規定，中國共產黨學校委員會為學校正式法定組織，依法有統一領導高等學校的權利。

2. 「高等教育法」未規定高等學校享有學術自由權。

3. 「高等教育法」未規定學生依法享有選出代表出席校務會議，或與學業、生活及訂定獎懲有關規章之會議、成立自治團體及申訴權等權利。

4. 「高等教育法」未規定學生選修課程權、選修輔系或雙主修權、成績優異者申請或直接修讀博士學位權等權利。

5.「大學法」未規定行政院有權統一領導和管理大學教育權。

6.「大學法」未規定執政黨有統一領導管理大學的權利。

7.「大學法」未規定學生依法享有減免學費、獲取獎學金、助學金、社會服務、勤工助學等權利。

8.「大學法」未列舉學校章程應規定事項。

(四)「教育法」之法律義務

法律義務，是指教育法律關係人依法承擔某種必須履行的責任。就學生而言，責任是一種義務；就政府、學校及其工作人員言，責任就是一種職責。

1.「大學法」之法律義務：「大學法」規定，大學依法應擬定組織規程、辦理學生團體保險、收費不得逾教育部之規定、訂定學則及獎懲辦法、保障並輔導學生成立自治團體、建立申訴制度、設教師申訴評議委員會。（第三十二、三十三、三十四、三十六條）

2.「高等教育法」之法律義務：

(1)政府：國務院和省、自治區、直轄市人民政府保證國家興辦的高等教育的經費逐步增長。（第六十條）

(2)學校：應當為畢業生提供就業指導和服務規定；保障教職員工參與民主管理和監督。（第三十四、三十六條）

(3)教師：履行法律義務，忠誠於教育事業。（第四十五條）

(4)學生：遵守法律、法規、學生行為規範、學校管理制度、努力學習馬克思列寧主義、毛澤東思想、鄧小平理論。（第五十三條）

3.「大學法」與「高等教育法」之法律義務，有下列幾點不同：

(1)「大學法」未規定學生應攜手遵守法律、法規、校規、學習特定思想或主義的義務。

(2)「大學法」未規定國家保證經費逐步增長。

(3)「大學法」未規定學校應當為畢業生提供就業指導和服務。

(4)「高等教育法」未規定高等學校應辦理學生團體保險、收費不得逾教育部之規定、訂定學則及獎懲辦法、保障並輔導學生成立自治團體、建立申訴制度，以及設立教師申訴評議委員會等責任。

三、高等教育法律立法內涵

「大學法」計六章四十二條，包括總則、設立及類別、組織及會議、教師分級及聘用、學生事務、附則等。「高等教育法」計八章六十九條，包括總則、高等教育基本制度、高等學校的設立、高等學校的組織和活動、高等學校的學生、高等教育投入和條件保障、附則等。「大學法」與「高等教育法」立法體例之主要差異，是「大學法」沒有高等教育基本制度、高等教育投入和條件保障規定。本節僅就其共同體例部分，加以說明。

(一)總則

「大學法」第一章「總則」，明定大學辦學宗旨、學術自由保障、依法享有自治權等規定。（第一條）

「高等教育法」第一章「總則」，計十四條文，明定立法根據、適用範圍、指導思想、教育目標、教育任務、辦學者、協助少數民族及殘疾學生、保障科學研究、文學藝術創作、文化活動自

由、學校依法自主辦學、領導與管理權限。（第一至十四條）

「大學法」與「高等教育法」之立法總則，最大差異是「高等教育法」未規定大學應受學術自由的保障。

(二)設立

「大學法」第二章「設立及類別」，計四條文，規定大學設立之類別、審查權限、設立標準、評鑑、分校、分部、附設專科部、研究中心之設立，以及擬定合併計畫。（第四至七條）

「高等教育法」第三章「高等學校的設立」，計有六個條文，規定高等學校設立公共利益之目的、設校基本條件、申請設立送審材料、學校章程規定項目、設立審批權限等。（第二十四至二十九條）

「大學法」與「高等教育法」有關學校設立規範，最大的差異是「高等教育法」未規定高等學校應接受教育部的評鑑。

(三)組織

「大學法」第三章「組織及會議」，計九條文，規定校長、副校長、院長、系所主任之資格、職責與遴選方式、組織規程之擬定與核定、學校單位、校務會議、行政會議、其他委員會之組成方式、學生參與校務、學生自治團體之設立等。

「高等教育法」第四章「高等學校的組織和活動」，計二十三條文，規定大學法人資格及法律責任、招生方案、教學計畫、科學研究、社會服務、學術交流、財產管理等自主權、中國共產黨的學校領導權、校長的職權、學術委員會的設立、教職工代大會，以及學校督導與評估等。

「大學法」與「高等教育法」有關學校組織，最大的差異是

中國共產黨在高等學校的組織及領導權，以及「高等教育法」沒有學生參與校務、學生自治團體等規定。

(四)學生

「大學法」第五章「學生事務」，計十三條文，規定學生入學資格、招生方式、特殊學生入學名額及方式、修業年限、輔系或雙主修規定、同時修讀學位、學則及獎懲規定、修讀遠距教育及推廣教育、參與校務、成立自治組織及學生團體保險等。

「高等教育法」第六章「高等學校學生」，計七條文，規定學生義務、繳納學費、獎學金、助學金及貸學金的設立、學生團體組織、思想品格、就業指導等。

「大學法」與「高等教育法」有關學生規定，最大的差異是「大學法」未規範學習特定政治思想，而「高等教育法」則未規定學生有權選修輔系或雙主修，以及學校應辦理學生團體保險等。

四、分析比較

綜合前述有關兩岸「大學法」與「高等教育法」相關內涵，本段就大學教育意涵、高等教育立法內容、教育法律關係等方面，說明其主要差異：

(一)教育意涵方面

臺灣係以人民為主體，從人格、人文、人權、生態及多元尊重等價值，來詮釋大學教育的意涵。大陸則以國家為主體，以主義、集體、社會等價值，來規範高等教育的意涵。

(二)高等教育立法內容方面

就立法內容，「大學法」與「高等教育法」主要差異是：

1.「高等教育法」未規定大學應受學術自由保障；
2.「高等教育法」未規定，高校應接受教育部的評鑑；
3.高等教育法規定中國共產黨在高校的組織及領導權；
4.「大學法」未規範學生應學習特定政治思想。

(三)教育法律關係方面

在法律關係方面，「大學法」與「高等教育法」最大的不同有二：

1.「大學法」關係人包括縣（市）政府，即縣（市）政府可舉辦大學。
2.「高等教育法」規定中國共產黨統一領導學校，校長必須執行中國共產黨的路線、方針、政策、堅持社會主義辦學方向。

在法人方面，兩岸公立大學皆尚未成為公法人。在大陸，雖然「高等教育法」第三十條規定：「高等學校自批准設立之日起取得法人資格。高等學校的校長為高等學校的法定代理人。高等學校在民事活動中依法享有民事權利，承擔民事責任。」但是，在實際運作上，高等學校與政府的關係仍是上下從屬的關係，高等學校尚未成為辦學法人。尤其，公立高等學校實際上是政府權力的延伸，校長由政府指派，學校有中共黨委組織，也有財政自主權等；私立高等學校雖然財政自主，但校內設有中共黨委組織，接受黨的領導。

臺灣「大學法」的修正所有真正的癥結，端視公立大學是否要公法人化，公立大學一旦公法人後，當然取得公法人廣泛享有的人事、立法、財政、組織計畫目標主權，而得以自選校長、自聘教師、自闢財源，並自行擬訂大學發展重點及方向。因此，在二○○五年十二月十三日立法院修正「大學法」之後，公立大學與教育部的關係仍為上下從屬的關係，因為公立大學校長雖改由教育部與大學組成之學校代表，占全體委員總額五分之二，其餘委員由教育部或各公立大學所屬地方政府遴派之代表等所組成的校長遴選委員會，進行混合一階段遴選，但是目前公立大學就其體質與資源均未具法人化的條件。例如，公立大學教育經費主要來自政府預算，公私立大學向學生收取費用之項目、用途及數額，不得逾教育部之規定以及教育部為提升大學教育編列各項補助款等機制，凸顯出公立大學若要成為獨立的公法人，享有廣泛的人事、立法、財政、組織計畫、自選校長等完全自主權的法律關係人，仍待假以時日的努力。

第四節　旅遊觀光高等教育與旅遊觀光產業

一、大陸部分[2]

大陸近十年內，影響觀光產業重要發展之政策，分析如下：

[2]陳怡靜（2003）。〈兩岸觀光教育未來發展趨勢之探討〉，《景文技術學院觀光系專題》，頁25-27。

(一)二○○八北京奧運會

北京市人民政府及第二十九屆奧運會組委會於二○○二年三月二十八日在北京舉行新聞發布會，正式公布「北京奧運行動規劃」。「規劃」本著貫徹中央關於辦好奧運會的指示精神，以「新北京、新奧運」為主題，凸顯「綠色奧運、科系奧運、人文奧運」。

1. 綠色奧運：把環境保護作為奧運設施規劃和建設的首要條件，制定沿革的生態環境標準和保障制度；廣泛採用環保技術和手段，大規模多方位地推進環境，致力城鄉綠化美化和環保產業發展；增強全社會的環保意識，鼓勵民眾自覺選擇綠色消費，積極參與各項改善生態環境的活動，大幅度提高首都環境品質，建設生態城市。

2. 科技奧運：緊密結合科技最新進展，集成全國科技創新成果，舉辦一屆高科技含量的體育盛會；提高北京科技創新能力，推展高新技術成果的產業化和在人民生活中的廣泛應用，使北京奧運會成為展示高新技術成果和創新實力的窗口。

3. 人文奧運：普及奧林匹克精神，弘揚中華民族優秀文化，展現北京歷史文化名城風貌，推廣中外文化交流與融合，加深各國人民之間的瞭解、信任與友誼；凸顯「以人為本」，以運動員為中心，努力建設與奧運會相適應的自然、人文環境，提供優質服務；遵循奧林匹克宗旨，以舉辦奧運會為主線，開展豐富多彩的文化教育活動，豐富全體人民的精神文化生活，促進青少年的全面發展；以全國人民的廣泛參與為基礎，推廣文化體育事業的繁榮發展，增強中華民族的凝聚

力和自豪感。

(二)二〇一〇上海世博會

中國取得二〇一〇年上海世博會的舉辦權，實現了世博會歷史上舉辦國的突破。在世博會一百五十多年的歷史上，二〇一〇年世博會將成為第一次在發展中國家舉辦的綜合性世界博覽會，它將更擴大國際展覽局推動國際展覽事業在中國集權世界的普及。可以預見，預計參觀者將超過七千萬人次，為歷次之最。二〇一〇年上海世博會將加強各國、各地區之間的相互交往與合作，為各國工商業界創造「共贏共榮」的巨大商機，推廣世界的和平與發展。上海市將精心制定一系列詳細周密的計畫，積極宣傳推廣世博會，主動吸引海內外參觀者。由此將可預見，二〇一〇年上海世博會將在更大的範圍、更廣的領域，來促進世界展覽事業的發展，進一步增強世博會的吸引力。

二、臺灣部分[3]

觀光產業在現今被重視之下，許多國家的觀光發展中，有對內或對外的相關大型活動紛紛辦理，臺灣則有二〇〇四年臺灣觀光年和二〇〇八年臺灣博覽會、臺灣十二節慶、臺灣生態年等，以及行政院首推的「觀光客倍增計畫」，顯示觀光在臺灣已經成為相當受國家重視的一項重要產業。

為因應趨勢，觀光的相關人才和其素質需求，更是迫切且備受重視的在臺灣已經有許多政策、計畫，以及相關單位正在推動人

[3]同上註，頁17-20。

才培訓和活動項目，茲分別加以略述說明：

(一)E世代人才培育計畫

在「挑戰二〇〇八——六年國家發展重點計畫」中，其中一項「E世代人才培育計畫」的內容，包括了營造國際化生活環境，提升全民英語能力、營造英語生活環境、平衡城鄉英語教育資源、大專院校教學國際化、提高公務員英語能力、推動英語與國際化學習，皆以「英語」為最主要，且營造英語生活環境建設項目，包括健全雙語環境基礎設施、推動政府機關內外部雙語環境基礎設施、律定法規用語譯名標準化、養成翻譯專業人才、規劃籌設服務中心提供諮詢輔導、建立獎勵機制擴大社會參與、加強宣傳觀摩、推動政府與民間網站雙語化等。該計畫完成後，將加速國際接軌，帶動觀光人潮，吸引專業人士，行銷地方產業，達成六年內觀光客倍增至二百萬人次，來台旅客突破五百萬人次之目標。

(二)六年國家發展重點計畫

根據國際經典文化協會（Internatinal Classecs Culture Association，簡稱ICCA）統計資料，全球十一個國際組織總部、一百九十七個國際組織分會設於臺灣，至少有一百七十七個國際會議從未在臺灣舉辦，其中八十二個會議與會人數超過五百人，顯示臺灣會議市場未來仍具發展空間。本計劃執行之後，預期可能逐年提升百分之十來台舉辦符合ICCA標準之國際會議。因此，在「挑戰二〇〇八——六年國家發展重點計畫」中，包括發展會議展覽產業，在目前國內尚無會議展覽專業人才養成制度下，且各大專院校之觀光、餐旅科系亦無會議籌辦專業人才相關課程，因此臺灣人才的養成，端賴民間會議籌辦相關公司各別在業務領域實務操作或出

國研習來累積各自經驗，但市場缺乏系統性整合與制度。因此，在「六年國家發展重點計畫」中與專業學校合作，輔導大專院校觀光或餐飲科系開立會議籌辦相關課程，並視輔導成效進一步推動成立會展科系，同時定期開辦會議產業專業訓練課程，預期於近年內培訓六百位會展專業人才（Professional Convention Organizer，簡稱PCO）及周邊專業人才。過去教育部無相關觀光之課程，所以觀光教育則需有些許之調整，增設課程或是另有相關安排的合作，來因應國家計畫和未來發展的趨勢。

(三)交通部觀光局

交通部觀光局於每年亦有觀光從業人員的培訓，例如舉辦導遊與領隊人員的甄試及訓練、旅行業經理人資格訓練、建教合作培訓觀光人才、觀光旅館從業人員訓練及觀光科教師研習等相關培訓，藉以提升業界整體的服務品質。

(四)國內旅遊發展方案

由臺灣行政院經濟建設委員會於二○○一年三月提出的「國內旅遊發展方案」中提到，積極培訓觀光人才，加強辦理觀光業在職人員訓練，促進觀光旅遊產業人力資源發展與有效運用；鼓勵大專院校等教育機構，設置相關培訓課程與建教合作；辦理休閒濃漁業人力培訓，協助業者轉型；辦理原住民觀光資源人力培訓，以提升原住民就業、經濟與產業。

由上述可知，觀光產業之發展，除了各項重大計畫之實行外，人才之培訓更是不可或缺的一項，具有專業的知識才能帶來專業的服務，因此觀光教育在現今更應備受重視。

第五節　兩岸旅遊觀光高等教育

　　許多旅遊業教育研究都以教育角度出發，一些學者闡述了對教育方面的一些看法，有些學者則著眼於課程的設置問題。大陸學者和業界人員都對大陸旅遊業中的人力資源問題，作了大量的研究。一些學者從宏觀角度，將教育及對產業發展和政策制定的影響作了闡述，亦有些學者分析了國際集團管理的飯店中人力資源的現狀。

　　教育裡課程設計是關鍵因素，旅遊課程的設計不僅要針對旅遊企業，也要考慮到旅遊業中所有的利益相關者；換句話說，要同時考慮實際意義和技術意義。好的旅遊課程設計，最終獲益人將是旅遊從業人員和旅遊者；同時從授課的角度來說，學生也能受益匪淺。

　　大陸的高等教育在培養學生時，教授會有許多經營方面的知識，但很少關注實踐能力的培養，這些學校的課程設置一般都注重學術教育，卻嚴重忽視了學生技能的培養。鄒益民指出，由於教師缺乏實務經驗加上學校實驗設施的不足，學生在進入飯店實習之前，幾乎沒有任何實務經驗，所以學生必須從最基礎的技能學起，工作前期的效率很低，導致了在工作前三年，升職率大大降低，造成飯店行業中大學生流動率較高的現象。

　　在大陸飯店教育項目從課程設計和教師資歷上來說，並沒有任何優勢。通過對一些飯店業者透過網站的分析，教師素質的現狀，擁有碩士或以上學歷的教師占90%以上。他們的學歷大部分是從相關的研究中獲得，或是從資歷中獲得，且大部分都是當地認可的學歷，很少有國際範圍內認可的學歷。因此，教學和研究層次的

教師，很難滿足目前日益全球化的飯店業需求。

　　另外，大陸的飯店業課程設置往往是基於老師擅長的領域來設置，而理想的課程應該是在課程設置後設計相關的課程，再尋找相關的師資。大陸本末倒置的課程設計方式，在學生的知識構成上清楚的反映出來，這就造成了行業需求與學生知識結構上的差異。

　　爲了能實現大陸旅遊業永續發展，在教育學生項目中，應該保證學生最基本的技能、相關實務、知識，以及實際操作準則等。

　　總之，旅遊教育的目標應當從哲學、社會、經濟等，以及這些方面的合成來發展。在研究實際操作方面時，要採取系統的方式，同時要密切關注並仔細研究國內外行業發展趨勢，以及各方利益相關者的結果。因此，大學教育的目標應當是能使學生在日益激烈的競爭中具有競爭力。教師必須根據自身的實務經驗，考慮開發合適的課程，以實務的角度提高他們的教學、學習和研判。

第三章 大陸旅遊觀光高等教育之沿革與發展

　　大陸的高等教育體制不同於世界上其他的體制，它是屬於政治服務的工具之一，並與政治、經濟等同時規劃。故本章敘述大陸高等教育中的旅遊教育現況與發展，之後仍以旅遊教育為起始點，擴展探討與其相關之其他層面。

第一節　大陸高等教育之沿革與發展

一、大陸高等教育之沿革

　　大陸的高等教育涵蓋了普通高等教育，以及成人教育（見圖3-1）。根據中華人民共和國「高等教育法」第十五條，高等教育包括學歷教育和非學歷教育。第十六條指出高等學歷教育分為專科教育、本科教育和研究生教育。第十七條規定修業年限，專科為二至三年，大學本科為四至五年，碩士生二至三年，博士生二至四年（中華人民共和國教育部，2003a）。

　　根據大陸的《教育大辭典》對普通高等教育（regular higher education）之解釋為：「以符合規定要求並尚未就業的青年為主要培養對象。以全日制為主要施教形式的各級高等教育。屬學歷教育性質。為高等教育的主導部分。實施機構為普通高等學校，即全日制的大學，各種獨立設置的學院，高等專科和高等職業學校。」（顧明遠，1997）

　　大陸普通高等教育的沿革是根據（中國）政府教育部，自一九一二年至一九一三年所公布的「大學令」等各種條例，高等教育分預科、本科、大學院（研究科）三級；爾後，一九二〇年代又分為專科、本科及研究院（所）教育三級。一九五二年將私立高等

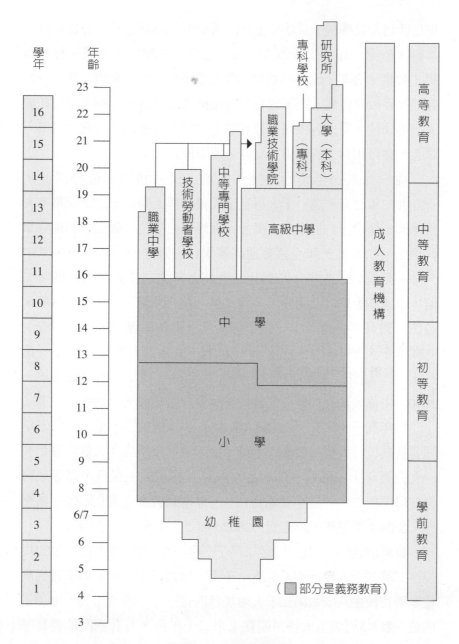

圖3-1　大陸學制圖

資料來源：楊思偉（2007）。《比較教育》。臺北：心理。

學校改爲公立學校，且次年進行院系調整，將高等教育分爲專科、本科、研究生程度；按照專業性質分爲文、理、工、農、林、醫藥、師範、財經、政法、體育、藝術等科類；依照實施型態可分爲普通高等教育與成人高等教育，實施機構分別爲普通高等學校和成人高等學校。完成各級高等教育規定的學業或通過高等教育自學考試者，獲得相對應的證書（文憑）或學位。

從一九八一年開始實施「中華人民共和國學位條例」，一九九二年已有一萬一千九百五十人獲得博士學位，二十三萬多人獲得碩士學位，二百六十五萬多人獲得學士學位、碩士生和部分學科應士。一九九三年全國普通高等學校校數達一〇六五所，其中大學、學院六二六所，校數比一九四九年的二〇五所增長四‧二倍，普通高等學校共開設工、農、林、醫、師範、文、理、財經、政法、體育、藝術等十一個學科八百三十多種專業，在校研究生九萬八千人，本科生一百四十一萬七千人，專科生一百一十一萬八千人。大陸公立普通高校一九九八年有一〇二二所（邱潤銀，2000；中華人民共和國國家教育委員會計畫建設司，1999），而二〇〇〇年有一〇二二所，**表3-1**顯示了自一九九〇年至二〇〇〇年間普通高校（大學）校數、本科（大學生）及研究生人數的變化。一九九五年，中國教育部制定的教育發展規劃中提及，高等教育發展目標於二〇一〇年要達到15%，以達到教育大眾化階段（潘懋元，2004；葛道凱，李志宏，2002）。

表3-2顯示，一九八〇至二〇〇〇年，大陸研究生在校生的規模從二萬二千人發展到三十萬一千人，增長了十二‧七倍；普通高校本科在校生八十六萬二千人增加到四百一十一萬八千人，增加了兩倍。**表3-3**則顯示大陸預期在未來二十年內，有計劃的培養高等教育的人才。

表3-1　大陸1990-2000年，普通高校校數、本科及研究生在校生數

年份	校數 （單位：所）	本科在校生 （單位：萬人）	研究生校數 （單位：所）	研究生在校生 （單位：人）
1990	1975	206.27	*	9.31
1991	1064	204.37	750	8.81
1992	1053	218.44	723	9.42
1993	1065	253.55	722	10.68
1994	1080	279.86	*	*
1995	1054	290.64	*	14.5
1996	1032	302.11	*	*
1997	1020	317.40	*	*
1998	1022	340.9	736	19.9
1999	1071	413.42	*	23.4
2000	1041	414.24	738	30.12

注：“*”爲無此項資料。

資料來源：1.中國教育和科研計算器網（2003b, April 15），全國普通高等學校基本情況（1990-2000）[線上資料]。來源：http://www.edu.cn/20020307/3021959shtml [日期不詳]。
2.中國教育和科研計算器網（2003a, March 13），全國普通高等教育事業發展統計公報（1990-2000）[線上資料]。來源：http://www.edu.cn [日期不詳]。

表3-2　1980-2000年大陸高等教育發展（單位：萬人）

年份	研究生	本科生	專科生	在校生合計
1980	2.2	86.2	77.6	166.3
1990	9.3	153.2	219.8	382.3
1995	14.5	188.9	358.7	562.1
2000	30.1	411.8	498.0	939.9

資料來源：胡瑞文，陳國良（2001），〈中國高校籌資多元化：成就、挑戰、展望〉，《高等教育》，第8期，頁52-57。

表3-3　2000-2020年大陸高等教育發展預測（單位：萬人）

年份	研究生	本科生	專科生	在校生合計
2000	30	412	498	940
2005	50	700	700	1450
2010	80	950	950	1980
2020	120	1450	1450	3020

資料來源：胡瑞文，陳國良（2001），〈中國高校籌資多元化：成就、挑戰、展望〉，《高等教育》，第8期，頁52-57。

　　有關中央教育行政體制，根據中國國務院，目前（中國）教育部設有機構十八個職能司（廳、室），其中與高等教育有關係者（引述自邱潤銀，2000，頁151）：(1)發展規劃司：負責全國教育事業發展的中長期規劃，全國教育基本資訊統計與分析；高等學校管理體制改革、結構調整；普通高等學校招生計畫，審核高等學校設置、撤銷和更名等；負責教育部直屬高等學校的相關工作。(2)高等教育司：統籌管理並規劃各類高等教育與教學、制定學科專業設置目錄、教材規劃等，以及指導民間開辦高等學校等工作。(3)高校學生司：負責各類高等學校的招生及全國統一考試工作，高等教育學歷和管理工作，以及高校畢業生就業計畫與實施。

　　大陸高等學校的招生單位不是系或所，而是「專業」，每個系可能包含好幾個專業；小系設一兩個專業，大系設四、五個專業，而不同大學之間，各系所包含的專業可能不盡相同。系是行政單位，專業才是教學單位（包含：入學、就業、畢業分配）的基礎，專業乃是俄式教育概念，根據國家經濟與科技發展需要而進行調整，注重專業技能的灌輸，以期訓練出學生具備基本技能、技巧和知識（邱正中，2000；楊景堯，2001）。

　　大陸高等學校大都依照俄式教育理念，高等學校專業的設立及其調整，決定該校教育方向，系下設專業，每一個大學生以「專業」考取入學，目的是讓學生完成教育年限後，能儘快適應職業上的應用需求。而從全國高等專業的分配，可看出大陸全國高等教育的教育結構。

　　教育部（中國）在一九九八年公布調整後的普通高校本科（大學生）專業目錄，乃希望改善高等學校本科（大學生）專業劃分過細，專業範圍過窄的情況。新的專業科目分設有哲學、經濟學、法學、教育學、文學、歷史學、理學、工學、農學、醫學、管理學等十一個學科門類；專業總數由原來的五百零四種減少到

二百四十九種，減少比例為50.6%，而新的專業科目自一九九九年招生開始使用。這種招生單位，在研究生方面稱之為碩士點、博士點；獲得授權招收碩士生、博士生的碩士點、博士點，乃是本科專業目錄的延伸。根據中共國務院學位委員會與國家教委，聯合於一九九七年發布的「授予博士、碩士學位和培養研究生的學科專業目錄」授予學位的學科門類有十二個，招生專業點由原來的六百五十四種調整為三百八十一種。

　　大陸的學位制度始於一九八一年，分為學士、碩士、博士三級；隨著學位制度的施行，每個人都可以拿到兩張證書：一張是畢業證書，一張是學位證書。前者代表學歷，只要依規定修完課程，通過考核，便可獲得畢業證書；後者代表的則是榮譽，由學位評定委員會主席署名發給，亦即在就學期間，曾發生不榮譽的事，例如考試作弊、或是犯法被判刑，就無法獲得學位證書。這是大陸高等教育制度的一項特色（楊景堯，2001）。

　　大陸高等學校（大學與研究所）入學考試，是全國統一進行報名與考試。大陸大學與研究所的入學考試，一切事務均由政府承擔，從中央教育部考試中心到地方的招生考試辦公室都是常設機構承辦。且自二○○二年起，碩士生入學考試（非專業外語）中，增加英語聽說能力測驗（劉勝驥，2000；楊景堯，2001）。

二、大陸高等教育之發展特色[1]

　　整體而言，大陸的教育自文革後，已趨固定並有所發展。同時自一九八五年頒布「關於教育體制改革的決定」，加上其他「義務教育法」、「學位條例」等相關的規定陸續公布後，大陸的教育

[1]楊思偉（2007）。《比較教育》。臺北：心理。

改革也跟著熱絡起來。有關學制方面的改革，也在一些城市鄉村展開試辦工作，但是仍屬於局部性、地方性的實驗而已。因此，大陸學制仍以「6-3-3-4制」為主，而以「5-4-3-4制」為輔。

(一)堅持社會主義教育方向

　　從歷史經驗指出，大陸的教育必須堅持社會主義的教育方向，培養四有：「有理想、有道德、有文化、有紀律」的建設人才。大陸學者指出，這既是歷史經驗，又是現實特點。既然建設有大陸特色的社會主義是大陸的基本國策，那麼教育當然就必須堅持社會主義的方向，為社會主義建設服務。而要為社會主義建設服務，就必須「面向現代化，面向世界，面向未來」，培養社會主義現代化建設所需要的各級各類合格建設人才。這就是〈大陸中央關於教育體制改革的決定〉中所提出的，「要造就數以億計的工業、農業、商業等各行各業有文化、懂技術、業務熟練的勞動者；要造就數以千萬計的具有現代科學技術和經營管理知識，具有開拓能力的廠長、經理、工程師、農藝師、經濟師、會計師、統計師和其他經濟、技術工作人員；還要造就數以千萬計的能夠適應現代科學文化發展和新技術革命要求的教育工作者、科學工作者、醫務工作者、理論工作者、文化工作者、新聞和編輯出版工作者、法律工作者、外事工作者、軍事工作者和各方面黨政工作者。所有這些人才，都應該有理想、有道德、有文化、有紀律，熱愛社會主義祖國和社會主義事業，具有為國家富強和人民富裕而艱苦奮鬥的獻身精神，都應該不斷追求新知，具有實事求是、獨立思考、勇於創造的科學精神」，這是大陸社會主義教育目標的特色所在。

(二)教育發展因地制宜

　　大陸教育不管是學制劃分、辦學形式、課程安排、教材編輯，都能考慮地區的差異與需要，而給予若干彈性空間，准許作適當的安排，此也許和大陸幅員遼闊，不得不做此權宜之便有關，但仍不失為一大特色。

(三)採取「兩條腿走路」的方針，多元辦學

　　「人口多，底子弱」是中共的基本國情。由於種種原因，大陸的教育事業與先進國家相比，又顯得比較落後，這與所謂偉大的國度很不能相稱。為了迅速發展他們的教育事業，他們做出了「兩條腿走路」，多種管道、多種規格、多種形式辦學的決策。

1. 多管道：即提倡國家辦學、集體辦學、社會力量辦學同時並舉，以公辦為主。這既不同於全部公辦的蘇聯模式，也不同於自由辦學的西方模式。
2. 多規格：即提倡普及與提升相結合，邊普及邊提升，在普及基礎上提升，在提升指導下普及。大陸各級各類學校都有重點學校和一般學校，初等學校目前甚至有簡易學校。大陸對各種規格的學校都根據具體條件，提出實事求是的要求。
3. 多形式：即從全世界觀之，大陸的辦學形式也有全日制的、半工半讀的、函授的、夜課的、廣播電視的、進修訓練的。此外，大陸還有獨具一格的自學考試制度，不僅實行高教自修學習考試制度，且這一制度經過試辦、推廣、改革後，必將逐步走向完善。

(四)推動改革精神，探索辦學方式

改革是社會主義制度的自我完善方式。要建設和完善有大陸特色的社會主義教育體系，使之與「四化」建設相配合，當然離不開改革。從指導思想、領導體制、教育結構、學制課程、教育內容、教學方法，從幼稚園到研究所，從全日制學校到業餘教育，從總體到個體，都有很大的改革任務。要改革就要探索，近年來，大陸比較先進的學校和教育科學研究機構，正是根據這種精神，進行實驗研究，探索辦學路線的。有的在進行單項改革實驗，如學制改革實驗、結構改革實驗、教材改革實驗、教法改革實驗、開闢第二教學管道實驗等等；有的正進行整體改革實驗，橫向方面注意教育媒體（包括：教育、教學內容以及相關的方法、手段、組織形式等）、教師、學生的相互聯繫和互動關係，縱向方面注意教學階段的階段性與連續性，並且注意學校、家庭與社會的聯絡。也就是說，大陸不少地區和學校所進行的實驗研究是有些成效的。經由貫徹執行，大陸的教育除了多少呈現出生氣蓬勃、欣欣向榮的景象外，當然還有不少問題尚待解決。

(五)開設課程內容符合需要

大陸初、高中外語課程所開設的語文種類，計有：英、俄、日、德、法、西班牙等六種語文，供學生自由選擇，符合國際化之目標。另外，將人口教育正式放入中小學課程中，高中階且列為必修，可見其重視之程度，從小學起即開始有計劃實施人口教育，將生育與性教育問題納入，是值得參考之措施。

三、大陸教育的問題與改革趨勢[2]

(一)問題

　　檢討大陸的教育情況，由於幅員廣大、人口眾多，加上文盲比例過高、教育經費不足，不得不產生兩條腿走路和多樣化的辦學方式，這種特點可說是大陸教育的特殊之處。但是因為這種特殊的制度，在追求量的過程中，已無可避免地產生了很多雜亂的問題，因此如何整理教育體制，使其更形井然有序，並提升教育素質，應是其進入一九九〇年代後，所面臨的最大問題。

❖高等教育問題

　　自一九七八年以來，大陸高等教育已打破「文革」時期浩劫十年，「人才中空」的慘劇，在量的方面發展頗為迅速，已如前述，但此數量仍很不足。

　　在高等教育質的方面卻難以提高，問題頗多。特別因大力擴充民辦學校以及各校分別設置分校，所導致的教育資源分散及教育素質下降等問題，有益形嚴重的情況。雖然，大陸高等教育總體量的提升，才跨入大眾化教育階段，也仍有許多發展空間，但質的問題更是值得重視。

❖義務教育問題

　　雖然大陸決定要實行九年義務教育，但問題很大。大陸適齡兒童入學率雖達97%，但是鞏固率（在學）只有60%，合格率僅得

[2]同上註。

30%（即目前整個大陸小學教育仍停留在「三、六、九階段」）。而學校危樓面積，小學占12.5%，各地尚缺課桌椅五千五百萬套，實驗儀器、設備嚴重不足或一無所有的學校，小學占90%以上。因此，包括師資、經費、城鄉落差等問題都仍非常嚴重，從這些實況看，大陸所謂「九年制義務教育」的政策，仍有許多努力的空間。

❖各級學校教師品質問題

當前大陸各級學校教師的品質問題很大，據大陸教育專家于維棟二○○一年的統計：大陸「目前有知識分子二千五百萬人，占總人口的2.5%；其中教師占三分之一強，大學教師二十五萬人、中專教師十萬人、中學教師三百一十萬人、小學教師五百二十萬人。」且「小學教師的平均工資居各行各業之末，特別是民辦教師（小學畢業教小學的教師）有三百五十六萬四千多人占64%。換句話說，三名小學教師即有二名『民辦教師』，而另外三分之一的正式小學教師中，真正受過師範教育者不足半數。」由此可知，大陸小學教師隊伍結構極不建全，大都品質很低。

❖教育經費不足

「財政為庶政之母」，辦教育需要大量經費，大陸當權派不重視教育，而且特別不重視小學教育。

根據大陸三十五年來的統計資料，大陸財政總支出用於教育只占6.9%，近四年雖有增加，也不過占總支出的10%左右，而且大陸迄無法律規定教育預算的最低比例。《香港大公報》曾報導（註：2002年11月29日），目前大陸有一半學校除了教師工資外，連一毛錢經費也沒有，很多學校除了教師、學生和幾冊課本外，一無所有，大陸教育經費特別低，由此可見一斑。其他仍有下列問題：

1.城鄉教育發展失衡，教育機會不均等現象普遍存在。

2.教師素質偏低，教師待遇與地位不高。

3.中小學生流失率嚴重，增加文盲及半文盲人數。

4.追求升學率，偏重「應試教育」，影響教育正常發展。

5.「一胎化」製造許多「小皇帝」，衍生不少教育難題。

綜合上述，可見大陸若決定要對教育體制的改革，除了許多實質問題困難重重外，且無解決方案，因此其前途是相當不樂觀。

(二)改革趨勢

❖重視教育的作用

一九八二年大陸「十二大」，將教育和科學提升到國家建設戰略重點地位上。之後，黨和國家領導人一再指出教育工作的重要性，例如一九八五年五月，鄧小平在全國（大陸）教育工作會議上，再次號召各級黨委和政府要把教育工作認真「抓起來」，深刻地指出：「我們國家，國力的強弱，經濟發展後勁的大小，愈來愈取決於勞動者的素質，取決於知識分子的數量和品質。一個十億人口的大國，教育搞上去了，人才資源的巨大優勢是任何國家比不了的。有了人才優勢，再加上先進的社會主義制度，我們的目標就有把握達到。」一九八七年十月，在大陸的「十三大」報告中指出：「從根本上說，科技的發展、經濟的振興，乃至於整個社會的進步，都取決於勞動者素質的提高和大量合格人才的培養。『百年大計，教育為本』，本須堅持把發展教育事業放在突出的戰略位置，加強智力開發。」現在從中央到地方，愈來愈多的人們懂得知識和人才的重要，懂得教育的重要。

大陸已經作了決定，要隨著經濟的發展，逐年增加教育經費，同時繼續鼓勵社會各方面力量集資辦學。如此，可以指望大陸

的教育事業將與國民經相配合地發展，才能為社會主義建設服務。

❖繼續加強思想政治工作

小學階段進行以「五講四美」——五講：講文明、講禮貌、講衛生、講秩序、講道德；四美：心靈美、語言美、行為美、環境美，和「三熱愛」——三熱愛：熱愛祖國、熱愛社會主義、熱愛黨，為中心的社會常識和社會公德教育，培養良好的思想習慣和各種正確的行為習慣。初中階段進行道德、法律、紀律教育和社會主義常識的教育，逐步養成高尚的道德品質和審美情趣，樹立法制紀律觀念。高中階段進行初步的經濟學和其他社會科學的教育，初步學會運用馬克思主義的觀點、方法，去分析和觀察社會現象。高等學校進行馬克思主義理論教育，共產黨的路線、方針、政策教育，愛國主義、國際主義和革命傳統教育，理想、道德和紀律教育，社會主義民主和法制教育，使學生能正確分析形勢，分辨是非，自覺地堅持「四項基本原則」，抵制資產階級自由化的世界性思潮，將學生的思想和行動導引到建設有大陸特色的社會主義這個總目標去。

❖繼續進行各級教育改革

大陸改革管理體制，在加強「宏觀管理」的同時，堅決實行「簡政放權」，擴大學校的辦學自主權，逐步實行校長負責制；進一步改善教育結構，相對地改革勞動人事制度。還要改革與社會主義現代化不相配合的教育思想、教育內容、教學方法。經過改革，開創教育工作的新局面，使基礎教育得到切實的加強，職業技術教育得到廣泛的發展，高等學校的潛力和活力得到充分的發揮，學校教育和校外、學校後的教育並舉，各級各類教育能夠主動符合經濟和社會發展的多方面需要。

具體言之，大陸教育今後仍將注重的主要改革，如下分述：

1.辦好基礎教育：

 (1)實施義務教育：根據從實際出發、實事求是、因地制宜的原則，分期分批地實施九年制義務教育，提高民族素質。

 (2)端正教育思想：當前要著重糾正片面追求升學率的偏向。為此，要進一步明確基礎教育的目的，是把受教育者培養成為有理想、有道德、有文化、有紀律的社會民主公民，提高全民族素質，不能把基礎教育辦成「應試教育」；引導中學生參加一定的生產勞動和社會服務的實際行動，增加對勞動人民和對社會實際的瞭解；加強建立視導制度；改革各級學校招生考試辦法，以達成「素質教育」目標。

 (3)改進辦學條件：確實有效地解決師資不足和經費短缺的問題。

2.發展職業技術教育：

 (1)採取以發展為主的工作方針：就全大陸而言，職業技術教育的基礎還很薄弱，特別是多數農村地區，所以「七五」期間仍以發展為主。對於職業技術教育以發展到相當程度的某些省市和地區，則進行重點調整，在鞏固的基礎上加以提升。

 (2)堅持「先訓練，後就業」的原則：必須改革勞動人事制度，發展「職工隊伍」時，要擇優錄用經過職業訓練的人才。

 (3)理順職業技術教育的層次結構：近年內以中等職業技術教育為主，兼顧初等和高等職業技術教育。

 (4)建立職業技術教育的師資陣容：透過多種管道建立職業技術教育師資陣容，並加強在職進修。

(5)制定和調整職業技術教育的若干政策：妥善解決分級管理、分配制度、助學金制度、校辦工廠、勤工儉學等問題。

3.改革高等教育：

(1)控制發展規模：從實際出發，穩定、協調發展。特別注意加強人才需求預測，統籌規劃，嚴格控制增設新校；綜合考慮需要與可能，嚴格控制招生規模。

(2)調整內部結構：從科類結構觀之，重理輕文現象已有所改變，將繼續根據人才需要，發展急缺專業。從層次結構看，本科與專科「倒掛」情況也有所扭轉。近來由於成人高教專科層次較多，就整個高等教育而言，對某些學科需要注意本層次的發展。

(3)統整各種關係：加強中央對高等教育的宏觀管理與指導，同時逐步擴大高等學校內部管理許可權；繼續發展高等學校辦學的聯合與協調，包括高校與研究、生產單位的聯合，高校之間的聯合與協調，部門之間、地方之間、部門與地方之間的聯合辦學；普通高等教育與高等職業技術教育要適當區分，同時將高等職業技術教育與中等職業技術教育銜接起來。

(4)改革規章制度：包括改革招生計畫和分配制度，改革助學金制度，實行獎學金和學生貸款制度，改進研究生的招生和培養制度，激勵學生學習的積極性，提高教學品質。

(5)改進教材教法：根據世界科技發展水準和大陸的教學實際情況，改善教學內容，並按照及注意傳授知識技能，又注意發展智力能力的要求來改進教學方法，提高教學品質。

4.加強師資培訓：

(1)辦好師範教育：實行九年制義務教育，提高基礎教育水準，關鍵在於建設一支有足夠數量的、合格而穩定的教師團隊。逐步做到小學教師達到中等師範學校畢業程度，初中教師達到師專畢業程度，高中教師達到高師本科畢業程度。辦好師範教育是解決問題的根本途徑。今後，大陸將繼續採取擴大加強和發展師範教育的方針，一方面，擴大師範院校，特別是師範專科學校的招生數額，尤其注意提高教育品質，同時將組織其他高等學校的力量，採取指令性計劃和委託培養的辦法，舉辦兩年制師範專科班；並且選拔一批成績優良的畢業生，進行短期的教育學科學習和教育實習後，分配當教師；自學考試將有計劃、有步驟地開設高師本科和專科的有關考試科目，成績合格者，承認其學歷，由當地教育部門安排到初中任教。

(2)加強在職進修：各級教師進修機構將繼續加強對在職中小學教師的調訓，國家教委將在各大區和各省、自治區、直轄市建立進修中心，分層次地對全大陸高等師範學校教師行大規模調訓。

(3)作好教育科學研究：各級師範院校、各級教育科學研究機構、各級各類學校教學研究組織，將大力加強教育科學研究，探討建設有大陸特色的教育體系的規律，用先進的教育理論武裝大陸廣大教育工作者，提高教育水準。

　　教育部進而於二○○四年二月公布了「二○○三年至二○○七年教育振興行動計畫」，提出十四項行動計劃，其中包括農村教

育之振興、高水準之大學與重點學科之建設、新世紀素質教育計畫之實施、實施職業教育與職業訓練、提升教師和教育管理者素質計畫等，期使教育改革與國家發展同步進行著。

 ## 第二節　大陸旅遊高等教育之沿革與現況

一、大陸旅遊教育發展

　　大陸的旅遊教育，包括旅遊院校教育和旅遊行業成人教育。其中，旅遊院校教育分為中等旅遊職業技術教育和高等旅遊教育；旅遊行業成人教育分為職業培訓、成人學歷教育（如**圖3-2**）。

　　大陸的旅遊觀光高等院校至二〇〇六年底，已有七百六十二所高等旅遊學校（見**表3-4**），其中包含專科、大學及研究所的部分。大陸目前進行「二二一工程」，高等學校整合，許多開設旅遊專業的高校或併或撤，因此本研究無法詳細列出目前大陸旅遊觀光高校。

　　大陸的旅遊觀光教育是隨著旅遊觀光業產生而逐步發展，也因應旅遊觀光業發展對人才的需要而成長，目前已大致形成較完整的體系。從過去將近五十年情況來看，大陸旅遊觀光教育大致可分為如下三個階段，即開始階段、發展階段和規範與標準化階段。

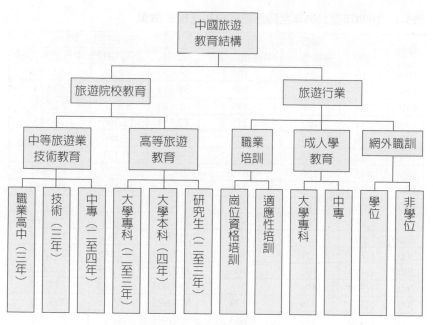

圖3-2　旅遊教育結構

資料來源：中國旅遊百科全書編輯委員會（1999）。《中國旅遊百科全書》。
北京：中國大百科全書。

(一)開始階段（一九四九年至一九七七年）

　　一九四九年起，爲因應華僑與其眷屬入出境旅行以及對外民間交往的需要，一九五〇年代初期先後成立了華僑旅行服務社和中國國際旅行社，主要負責華僑和訪華外賓的食、住、行、遊等事務。一九五六年，開始與前蘇聯、東西歐國家簽訂旅遊契約，建立業務關係，接待自費旅遊者。爲了滿足旅遊觀光新興事業的需要，提供旅客服務，開始以從業人員培訓爲主的旅遊觀光教育。從一九五九年至一九六六年的七年間，共召開五次全國翻譯導遊工作會議，進行翻譯導遊人員選拔和培訓工作，以及其他旅遊業從業人員的培訓。

表3-4　1990年至2006年全國旅遊院校和在校生數量

年份	學校（所）			在校生（人）		
	總計	高等學校	中等職業學校	總計	高等院校	中等職業學校
1990	215	55	160	49,022	8,263	40,759
1991	266	68	198	58,141	7,567	50,574
1992	258	59	199	61,449	8,893	52,556
1993	354	102	252	82,651	12,266	70,385
1994	399	109	290	102,136	15,486	86,650
1995	622	138	484	139,260	20,121	119,139
1996	845	166	679	204,263	25,822	178,441
1997	936	192	744	221,504	28,566	192,938
1998	909	187	722	233,797	32,737	201,060
1999	1,187	209	978	276,429	54,041	222,388
2000	1,195	252	943	327,938	73,586	254,352
2001	1,152	311	841	342,793	102,245	240,548
2002	1,113	407	706	417,022	157,409	259,613
2003	1,209	494	713	459,004	199,682	259,322
2004	1,313	574	739	578,622	274,701	303,921
2005	1,336	693	643	566,493	308,408	258,085
2006	1,703	762	941	734,854	361,129	373,725

資料來源：《中國旅遊年鑒（1991年至2006年）》

　　一九六六年六月爆發文化大革命（1966-1976），從一九六六年至一九七○年間，所有的高等院校全面停止招生，直到一九七一年文化大革命後期高等學校才恢復招生（劉勝驥，2000）。

　　本階段大陸的旅遊觀光教育，主要集中於在職人員的培訓，其特點：(1)培訓的對象主要為第一線接待人員，如翻譯導遊人員、飯店服務員和司機；(2)培訓規模比較小，管理人員未接受培訓，第一線接待人員也未普遍接受培訓；(3)培訓類型單一，屬於「做什麼學什麼，缺什麼補什麼」的適應性訓練；(4)培訓未形成制度，計畫不足，且培訓內容不完整，形式較單調（原琳，1994）。

(二)發展階段（一九七八年至一九九五年）

　　一九七八年大陸對外開放，因而促使旅遊觀光人次與旅遊觀光外匯收入大增，並促使旅遊觀光經濟體制轉變，亦即旅遊觀光經營單位由過去的外交事務接待型，轉為經濟效益的企業型，由以往的市場壟斷轉為市場競爭，大量的旅遊觀光企業出現，市場競爭激烈。旅遊觀光業的發展和體制的轉變，使得高素質的旅遊人才需求增加，進而促使旅遊觀光教育在此階段的進展。

　　大陸的旅遊觀光教育隨著改革開放與其旅遊觀光業同時發展，一九七八年設立旅遊教育培訓機構，一九七九年建立第一所旅遊大專學校。針對大陸的觀光教育事務，中國國家旅遊局於一九八〇年和一九八六年召開兩次全國旅遊教育工作會議；一九八七年底，中國國家旅遊局投資興建天津中國旅遊管理幹部學院和南京金陵旅館培訓中心。而從一九八〇年開始，中國國家旅遊局先後投資二千六百五十四萬元，與杭州大學、南開大學、西安外國語學院、西北大學、中山大學、長春外國語學校（後併入長春大學）、大連外國語大學等七所院校，聯合開辦了旅遊系或翻譯導遊專業，培養專業人才。一九九〇年中國旅遊局更投入二千多萬元，占當年基礎建設金額50%以上（張淑雲、陳信甫，1995）。

　　一九九二年大陸旅遊高、中等院校及開設旅遊專業的普通院校共二百五十八所，在校生計六萬一千四百四十九人，其中高等院校五十九所，在校生八千八百九十三人，專門的旅遊高等院校四所，旅遊管理研究所二所；開設之專業包含旅遊管理、飯店管理、烹飪、旅遊資源開發、旅遊財會，以及英、日、法、德、俄、西、韓、阿拉伯等語言課程。至一九九五年，以大陸旅遊觀光專門院校共六百二十二所，其中高等院校一百三十八所，在校學生近十四萬

人，其中高等院校二萬餘人。設置的專業，導遊類有十個語種，管理類有十多個專業，技術類有十多個專業，師範類有三個專業。

　　為進一步提高旅遊觀光行業人員素質，學習國際旅遊觀光發達國家的經營管理經驗和先進技術，自一九八○年起，國家、地方和旅遊企業等各層級，更先後派出人員到國外學習。

　　因此，第二階段可謂大陸旅遊教育觀光蓬勃發展階段，也是旅遊觀光教育體系形成的階段。在這一階段，旅遊觀光教育的特點有：(1)旅遊觀光教育機構成立，顯示出大陸旅遊觀光教育和人力資源開發已上軌道；(2)旅遊觀光教育結構體系較完善；(3)國家旅遊局負責制定旅遊培訓規劃、方針和政策外，並培訓和考核相關人才；(4)開始以在職訓練為主的培訓。在一九九五年參加各種形式培訓的人數達十六萬餘人，約占全行業從業人員人數的15%。

(三)規範與標準化階段（一九九六年以後）

　　一九九六年大陸旅遊觀光人次首次突破五千萬，旅遊觀光外匯突破一百億美元大關，旅遊觀光業在國際排行前十名。這說明了大陸旅遊觀光業自一九七八年以來，發展快速，已逐漸成為旅遊觀光大國，另一方面，也顯示大陸旅遊觀光產業日增的重要性。大陸認知到，要成為旅遊觀光業發達國家，就須建立與世界接軌的各種標準化服務體系，培養與訓練適應國際發展所需要的各類人才。因此，一九九五年中國國家技術監督局引進國際標準化組織，為服務業制訂IS09004-2品質標準。同年，根據「中華人民共和國標準化法」成立全國旅遊標準化技術委員會，對飯店、遊船的劃分等級與評定，對旅遊汽車與國內旅遊服務品質制定行業標準，期使提高大陸旅遊觀光品質，以提供旅遊者（觀光客）標準化服務，並與國際接軌。然而，各項旅遊觀光服務和標準化最終需要旅遊觀光從業人

員的素質，因此進而針對旅遊觀光教育培訓提出標準化要求，亦是大陸觀光教育發展第三階段的主要任務。

一九九六年頒布的「中華人民共和國職業教育法」中指出，職業教育包括「各級各類職業學校教育和各種形式的培訓」，其中職業學校教育分為初等、中等、高等職業學校教育，職業培訓包括從業前培訓、轉業培訓、學徒培訓、在職培訓及其它職業培訓等。因此，旅遊觀光教育某些程度上屬於職業教育，尤其是各類型的旅遊觀光學校，以及專業的旅遊觀光培訓機構進行的教育和培訓。

一九九九年中國國家旅遊行政管理部門制定「中國旅遊行業崗位規範」，針對飯店、旅行社以及旅遊車船公司，四百一十九個職務的工作職責與和任職要求制訂規範。一九九五年制定「導遊員職業等級標準」，以鼓勵導遊人員學習導遊知識與業務；一九九七年根據「旅行社管理條例」擬對旅行社經營人員進行資格考試和認證，以提高旅遊飯店員工的英語水準；同年，中國國家旅遊教育主管部門引進美國聖地牙哥大學國際英語測試標準，針對飯店員工進行培訓和考核。這一切都顯示著大陸旅遊觀光教育，已進入規範化、標準化的階段。二〇〇六年時，全國旅遊高等院校有七百六十二所，在校學生人數達三十六萬一千一百二十九人。

二、大陸旅遊觀光院校教育的管理體制

在大陸旅遊觀光教育的管理體制，分為院校教育和成人教育兩方面，依照中華人民共和國教育法的規定，中等教育及中等以下教育在國務院領導下，由地方政府管理。高等教育則由國務院和省、自治區、直轄市政府管理。目前大陸旅遊觀光院校教育中的高等教育旅遊院校，由國家教育主管部門、有關部委教育部門或省、

自治區、直轄市教育主管部門管理，國家旅遊局教育主管部門主要是藉由制定旅遊觀光教育發展規劃、旅遊觀光專業教學計畫、教學大綱和定點評估等方式，主導全國旅遊觀光院校教育。

中國國家旅遊局與旅遊觀光高等教育有關的機構是人事勞動教育司，負責旅遊觀光教育、培訓工作，管理局屬院校的業務工作；制定旅遊觀光從業人員的職業資格與等級，人才交流等事務（中華人民共和國國家旅遊局，2003）。

三、旅遊觀光高等院校

旅遊觀光高等院校乃是旅遊觀光行業中，高級專門人才培養的主要場所，是旅遊觀光教育的重要組成部分。大陸旅遊觀光高等院校始於一九七九年，隨著旅遊業發展而興建，之後隨著對外開放政策的實施，大陸旅遊觀光業快速發展，旅遊觀光高等教育亦迅速發展。

旅遊觀光高等院校有兩種類型：一種是，完全的旅遊觀光高等院校，即學校所開設的專業都是旅遊觀光專業或與旅遊相關的專業，例如北京第二外國語學院（中國旅遊學院）、上海旅遊高等專科學校、北京旅遊學校、桂林旅遊高等專科學校；另一種是，在普通高等院校中開設一個或幾個系，一個專業（專業方向）或幾個專業（專業方向）。

旅遊觀光高等院校從行政隸屬關係上來看，有些是隸屬國家旅遊局、省市旅遊局，有些是隸屬教育部、地方教委，有些由旅遊和教委所屬學校聯合辦學，但所有旅遊高等院校都受教育部和國家旅遊局的指導（中國旅遊百科全書編輯委員會，1999）。

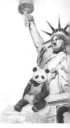

四、旅遊觀光專業

根據《中國旅遊百科全書》中指出，目前大陸的旅遊觀光高等院校的專業設置，主要有旅遊經濟管理專業、飯店管理專業、旅遊餐飲管理專業、旅行管理專業、旅遊會計和財務專業、旅遊英語專業、旅遊日語專業、旅遊導遊專業等，學制一般為三至四年，有幾所院校已設有碩士學位授予點。中國國家旅遊局頒布旅遊經濟、飯店管理，英語（旅遊方向）、日語（旅遊方向）等四個專業的教學計畫，統一編寫部分主要專業課程和專業基礎課程的教學大綱及教材。

五、政府策略的影響（中華民國比較教育學會編，1992）

大陸普通高等教育政策演變，因其政治變化而深受影響，旅遊觀光高等教育亦同，大致可劃分成文革前、文革期間及文革後迄今等三個時期，分別加以略述如下：

(一)文革前（一九四九年至一九六五年）

一九四九年至一九五七年，大陸普通高教的教育體制、教學內容、教學方法等皆學習自蘇聯，此時高等教育的體系已大致奠定。

一九五八年至一九六〇年（上半年），因俄式教育體制未能適用於大陸的社會與文化，造成許多偏差與弊端，於是開始創建具有大陸本身的教育制度，但全部失敗，導致大量學校停辦。

一九六〇年（下半年）至一九六五年，以「提高、充實、鞏

固、調整」為方針，樹立金字塔型教育系統，實行全日制與半工半讀兩種教育制度。

(二)文革時期（一九六六年一九七六年）

文化大革命時期，招生考試制度廢止，停止招收研究生，學校撤校、併校、遷移、分散，教育制度被破壞，人才培養中斷。

(三)文革後（一九七七年至一九九一年）

一九七七年至一九八四年，配合四個現代化，期望提高教育品質，恢復重點高等學校、恢復高等學校入學考試、恢復研究生招生制度、自一九八一年實施學位制度等。

一九八五年至一九八九年（上半年），為配合經濟體制改革，穩定教育規模、提高品質為此階段方針，以提高民族素質，培育出好人才為目的，符合「四化」──農業現代化、工業現代化、國防現代化、科技現代化，以及「三個面向」──面向現代化、面向世界、面向未來的要求。

一九八九年（下半年）起，自從六四天安門事件後，高等教育政策開始緊縮，縮減高校招生人數與調整科系專業結構等。

六、其他相關政策

(一)二一一工程

一九九二年「全國普通高等教育工作會議」中指出：「二一一工程」計畫，即是面向二十一世紀，辦好一百所大學和一批重點（明星）學科、專業，期使在二○一○年前能擁有一批高等學校和

重點學科、專業，在教育品質、研究水準和學校管理等方面，皆能與國際著名大學相比擬。

「二一一工程」乃是大陸推動高等教育發展，促進高等教育與經濟社會發展結合的一項重要措施；在為大陸的經濟以及社會發展培養高階人才，進而提高整體的高等教育水準，並加快經濟建設，促進科學技術與文化的發展，增強國家的整體競爭力（中華人民共和教育部，2003b）。

「二一一工程」的目標為建設一些高等學校（大學院校）與重點（明星）學科的教育品質、科學研究、管理水準以及辦學效益等方面。

「二一一工程」的主要內容包括學校整體條件，尤其重視具有學術造詣深厚，且國內外具有影響力的學術界；此外，增強科技領域高層人才的培養，並重視高等教育訊息的流通與分享，以期提高高等教育人才的整體素質。由於「二一一工程」的計畫，使大陸的高等院校開始進行合併，根據統計，從一九九二年到二○○○年為止，普通高校三百八十七所調整為二百一十二所，而根據中華人民共和國教育部，「二一一工程」學校名單中已有九十五所大學。以浙江大學為例，它與在杭州的另四所大學合併而成為現今的浙江大學（浙江大學，線上資料），大學的合併亦即意謂著教育資源的擴增，不論是師資，教育經費，軟硬體設施等，高等教育所培育的人才素質勢必提升（周愚文等，1999；劉勝驥，2000；楊景堯，2001；中華人民共和國教育部，2003a）。

(二)大陸旅遊業「十五」人才規劃綱要

目標在於開發旅遊觀光人才資源，提高旅遊觀光產業人員的素質，促進旅遊觀光產業持續快速穩定發展，推動旅遊觀光業積極

與國際競爭，進而實現成為世界旅遊觀光大國。

大陸目前已認知到旅遊觀光產業人才的重要性，因此「中國旅遊業『十五』人才規劃綱要」的制定原則，皆是以強調人才的重要性為主。

1. 人才資源的開發是旅遊觀光業持續發展的基礎。人才資源影響其他資源的開發與利用，因此需要培養產業尊重知識、尊重人才的環境，以提高產業整體素質的提高。

2. 堅持旅遊觀光人才開發計畫需事先規劃。人才規劃是旅遊觀光業發展總體規劃重要的部分，從管理、資金、政策措施等規劃人才，以求旅遊觀光人才數量符合產業發展的需求。

3. 重視旅遊觀光人才素質。

4. 適應市場經濟與加入世界旅遊組織（世界觀光組織，WTO）的要求，積極培養訓練旅遊觀光人才。

5. 提高旅遊觀光教育培養之素質，主動探討適應知識經濟時代的旅遊觀光業發展所需要的人才。其中，亦制定政策，以便確實施行人才之培育：

 (1) 建立與產業管理相結合的人才開發制度，旅遊觀光業者從業人員皆擁有證照，以及在職培訓制度。

 (2) 實施推動西部旅遊觀光人才開發的政策，例如師資培訓、教材編寫、幹部兼職、導遊培訓、實習考察等。

 (3) 旅遊觀光專業人員資格考試制度和教育培訓機構認證制度。

 (4) 培養旅遊觀光人才市場，制定相關政策，促進全國旅遊觀光人才流動。

 (5) 建立旅遊觀光教育科研專案與評獎制度，推動旅遊觀光院校（亦即培訓中心）的教學改革、學科和教材，提高科研

水準，促進旅遊觀光專業教師的成長。

(6)推動旅遊觀光教育培訓，建立國家、省、地方及市、企業等培訓體系，結合各方相關部門積極參與培養人才。

(7)建立完善的旅遊觀光人力資源的統計制度，以爲制定旅遊觀光人才開發政策之依據。

二、大陸旅遊教育現況問題與解決對策

大陸現行推動職業道德教育主題培訓活動，推動了行業精神文明建設，促進了旅遊市場規範和整頓工作，已取得一定成效。在考試改革方面，實務教材組織命題和閱卷，提高了考試的針對性和實用性；多形式、多層次的培訓工作廣泛開展；許多省市加大了對旅遊行政領導幹部的培訓，積極探索對導遊員的年審培訓；編制旅遊人才培訓規劃，根據中央實施人才戰略的要求，結合旅遊業發展的實際，國家旅遊編制「中國旅遊業『十五』人才規劃綱要」，對「十五」期間實施旅遊人才戰略的指導思想、工作目標和主要任務作出了部署（中國旅遊網，2003）。但是，在各學校還是提出了目前大陸觀光教育所出現的問題，現將大陸旅遊教育現況問題與解決對策，如**表3-5**詳作分析。

表3-5　大陸旅遊教育現況問題與解決對策分析表

項目	問題	問題內容	解決對策	資料來源
辦學模式	教育部門主辦	目前由中央政府及地方政府投資，最後實施靜態評價，造成與企業脫節。	1.旅遊企業與學校聯合計畫培養及招生。 2.旅遊管理部門負責人的需求及預測。 3.推動旅遊教育的社會化及產業化。	《雲南師範大學學報》，2001/10，第二卷第5期。《桂林旅遊高等專科學校學報‧旅遊學科建設與旅遊教育增刊》，1999/10。

（續）表3-5　大陸旅遊教育現況問題與解決對策分析表

項目	問題	問題內容	解決對策	資料來源
辦學模式	封閉式辦學	許多高等院校卻仍關起門來辦學，不與教育行政管理部門、旅遊行政管理部門、旅遊企業等進行合作與交流，不及時瞭解行業的最新發展動態，而導致理論與實務脫節，培養出來的學生在知識與能力結構方面，不能適應旅遊行業發展的需求。	1.樹立開放的教育觀。在市場經濟條件下，學校應採取「走出去、請進來」的辦學方式，實現校企合作、校際合作、產學合作、國際合作，實行多元化辦學，從而使學校的培養目標與市場及行業的需求更加貼近，瞭解行業發展最新動態，以辦學促進發展，在發展中辦學。 2.樹立素質教育觀。首先，應注意對學生綜合素質的培養，並注意實現知識與能力、能力與態度、理論與實務的結合與統一。其次，應加強對學生行業素質的培養，尤其是對職業意識和職業態度的培養。	《河南職業技術師範學院學報（職業教育版）》，2004年，第5期。
辦學目標	不明確	目前許多院校的辦學目標並不明確，都是利用有限的師資，仿效其他院校的辦學模式來辦學，結果導致學生對什麼都有所瞭解，但無一精通。	旅遊院校可根據當地旅遊業發展的條件、人才需求特點及本院校自身優勢等，確定自己的辦學目標，展現自己的辦學特色，在本區域、國內乃至世界旅遊教育與行業發展中，找到準確、清晰的定位。條件好的院校還可以走品牌化、集團化發展的道路。	《河南職業技術師範學院學報（職業教育版）》，2004年，第5期。
培養目標	專業方向模糊	培養對象層次出現結構性失衡，出現供需不平衡。	1.分三個不同層次： (1)專科：技術型人才。	《揚州大學學報》，2000/12，第4卷，第4期。

（續）表3-5　大陸旅遊教育現況問題與解決對策分析表

項目	問題	問題內容	解決對策	資料來源
培養目標	專業方向模糊		(2)本科：綜合型管理人才。 (3)研究生：學術研究型和專門管理的高級人才。 2.培養「寬口徑、厚基礎、重能力、高素質」的管理人才，其次才是專業管理人才。	《真理大學論文集》，海峽兩岸二十一世紀觀光學術研討會，2000。 《河南職業技術師範學院學報》（職業教育版），2004年，第5期。 《桂林旅遊高等專科學校學報・旅遊學科建設與旅遊教育增刊》，1999/10。
培養目標	優化旅遊人才制度	1.大多旅遊業人才來源不依賴旅遊教育。 2.旅遊從業人員外流至其他行業。	1.健全證照就業制度。 2.旅遊企業有其評鑑標準。 3.使旅遊從業人員充分認識旅遊教育的重要性。	《雲南師範大學學報》，2001/10，第二卷，第5期。
課程設置	實習方面	1.大多安排在最後一年，使得在校二、三年實務知識非常欠缺。 2.管理性實習不能落實。	加強實習課程的重要地位，特別是飯店管理課程。	《揚州大學學報》，2000/12，第4卷，第4期。 《衡陽師範學報》，2002，第23卷。
課程設置	專業設置	1.知識單一性，偏經濟類、管理類，與工具性、技術操作性，缺乏人文素質。 2.單一課程時間過長，課程少而不全。 3.缺乏主題課程，影響專業特色。 4.專業課程，講授多，操作少，基本技能水準低。	1.培養學生的創新與應變能力。 2.建立專業與實務，緊密結合教學體系。 3.強調學科與行業的密切結合。 4.不僅重視專業性，要加上綜合性的專業。 5.突出系專業特色。 6.加強系與系之間的交流，創造整體優勢。 7.旅遊管理專業的專業課程，應採取學習	《揚州大學學報》，2000/12，第4卷，第4期。 《真理大學論文集》，海峽兩岸二十一世紀觀光學術研討會，2000。 《河南職業技術師範學院學報》（職業教育版），2004年，第5期。 《桂林旅遊高等專科學校學報・旅遊

（續）表3-5　大陸旅遊教育現況問題與解決對策分析表

項目	問題	問題內容	解決對策	資料來源
課程設置	專業設置	5.部分課程，教學內容重複，浪費時間，直接影響教學效果。	—— 實踐 —— 再學習 ——再實踐。	學科建設與旅遊教育增刊》，1999/10。
	人文科學教育缺乏	1.市場經濟需求，導致出現利功主義：學生選課熱衷於飯店、導遊，而冷落了旅遊資源規劃與開發；「無用」的課程，不如選修文學課程。2.發展智力為中心，少人文、道德、專業思想教育。	1.加強對學生的傳統文化教育。2.注重系院文化建設。3.加強人文課程比重。4.建立高素質的教師。5.加強職業道德教育。	《南通職業大學學報》，2001/9，第3期。《衡陽師範學報》，2002，第23卷。
	教學方法	基本停留在傳統觀念模式上，無法適應企業發展，對複合型、創造型、應用型管理人才的迫切需求。	必須加大旅遊高等教育的投入力度，將現代資訊技術和多媒體技術引入教學中，密切與社會、企業合作，開闢網絡上的遠端教育。	《桂林旅遊高等專科學校學報·旅遊學科建設與旅遊教育增刊》，1999/10。
			提出「旅遊管理案例教學法」，啓發學生獨立思考、分析問題、解決問題的能力。	《閩西職業大學學報》，2001/3，第1期。
師資	專業教師嚴重不足	1.大都是由相近專業轉向，理論、學術水準較高，缺乏實務。2.年輕教師既缺乏實務，理論基礎也不夠。3.教師傳授給學生的主要是自己學科領域的知識，知識面較窄，缺乏從整體角度的系統整合。	1.建立具有堅定的政治立場和高尚的人格魅力。2.國內培養和國外進修的老師相結合；並有培訓、進修、考研、考察、交流等措施。3.改變單一的教學職能為「教 —— 產 —— 研」多種職能。	《揚州大學學報》，2000/12，第4卷，第4期。《桂林旅遊高等專科學校學報·旅遊學科建設與旅遊教育增刊》，1999/10。

（續）表3-5　大陸旅遊教育現況問題與解決對策分析表

項目	問題	問題內容	解決對策	資料來源
師資	專業教師嚴重不足	一些有豐富實務經驗的一線從業人員，卻因缺乏紮實的理論基礎而難以步入大學課堂。另一方面，旅遊專業的研究生數量也偏少，導致專業教師中高學歷、高層次人才奇缺。	旅遊高等教育的師資，應採取專職與兼職相結合的建設辦法。專職教師應向「雙師型」方向發展，除了教學工作外，還應領取旅遊相關執照證書，深入至旅遊行業，使理論與實務相結合以提高教學能力。另一方面，可以外聘旅遊企業高層管理人員及專業人員來校兼職，完成某門的學科或是與專業教師共同完成一堂的教學。	《河南職業技術師範學院學報》（職業教育版），2004年，第5期。
	樹立正確旅遊教育觀	旅遊教育只限於教育部的政府行為。	教師須充分認識旅遊教育的作用和地位，受教育者才能有積極性的學習動機。	《雲南師範大學學報》，2001/10，第二卷，第5期。《真理大學論文集》，海峽兩岸二十一世紀觀光學術研討會，2000。

資料來源：作者自行整理。

第四章 臺灣旅遊觀光高等教育之沿革與發展

第一節　臺灣高等教育發展之沿革與發展

一、臺灣高等教育之沿革

臺灣於一九六八年起延長國民教育為九年，因此臺灣的教育，在國民教育完成後，普通教育與技術職業教育才開始區分（吳菊，2001）。而教育部則於一九九六年，將教育區分為三條教育國道（見**圖4-1**）（黃政傑，2001）。

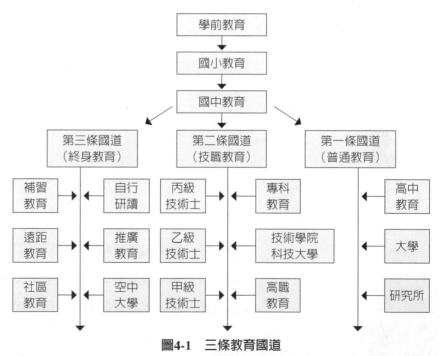

圖4-1　三條教育國道

資料來源：黃政傑（2001）。〈高等教育的發展〉，《師友月刊》，第409期，
頁5-10。

1. 第一條教育國道或稱爲「學術教育國道」，由高中進入一般大學，包含綜合大學、單科大學和獨立學院，取得學士學位後攻讀碩士、博士學位，這也是傳統的教育國道。

2. 第二條教育國道由高職畢業後，銜接專科學校二年制或科技大學、技術學院，或由專科學校銜接大學，均可取得學士學位，其後同樣可以攻讀碩士或博士學位，又稱爲「技職教育國道」。

3. 第三條教育國道或稱爲「回流教育國道」或「成人進修教育國道」，主要是以在職成人回流接受教育做爲對象，分爲進修推廣教育及在職專班的學位教育，目的在促進成人終身學習，以因應社會急遽變遷之需要。

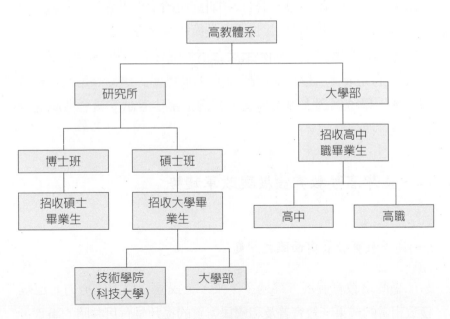

圖4-2　高教體系的學制

資料來源：吳菊（2001, May 15），《臺灣觀光教育發展源流》，發表於第一屆臺灣觀光發展發展歷史研討會，臺灣省文獻會。

　　在臺灣高等教育的行政主管單位為高教司，其業務範圍，包含大學行政、大學招生、學籍學歷認可認證、回流教育、私立大學設立財務規範等。

　　研究生招生制度，各校招收碩、博士班研究生，除了辦理一般招生考試外，並得視需要以推薦甄選之公開方式辦理甄試招生，甄試申請條件由各校自訂。（教育部高教司，2001a）根據教育部「學位授予法」（教育部高教司，2002a），第二條：學位分學士、碩士、博士三級，由公立或已立案之私立大學或獨立學院（以下簡稱大學）授予。大學所授予之各級、各類學位名稱，由各校訂之，報請教育部核備後實施。大學研究所碩士班研究生，完成碩士學位應修課程並提出論文，經碩士學位考試委員會考試通過者，授予碩士學位。藝術類或應用科技類研究所碩士班研究生，其論文得以創作、展演，連同書面報告或以技術報告代替。

　　大學研究所博士班研究生具有下列條件者，得為博士學位候選人：(1)完成博士學位應修課程；(2)通過博士學位候選人資格考核。博士學位候選人提出論文，經博士學位考試委員會考試通過者，授予博士學位。

二、臺灣高等教育發展與改革趨勢

(一)高等教育發展與面臨之問題

　　臺灣之教育發展，經過多年來，人民同心協力的努力，已經獲致相當的成果，教育普及和國民素質的提升是有目共睹的事實，但在這些成就的背後，也仍存在一些教育問題。不過，我們應體認到教育和社會變遷是息息相關，所以社會在變動中，教育問題也會

不斷出現,以前不是問題的,現在可能成為問題,所以我們不必將現在的教育問題視為非常嚴重,也不必去責怪任何人或機構,因為教育問題,實際上也是社會問題,這是全民必須共同努力去尋求解決方案的。

在面對環境的快速變遷以及國際社會的高度競爭下,教育將是決定競爭力的關鍵,同時也是國家最好的投資。除了社會變遷快速外,也由於生育率的降低,國內學齡人口快速的遞減,臺灣在二〇〇五年出生人口已低至二十萬人,較二十年前減少了三分之一,也較五年前減少四分之一。由於此學齡人口減少之問題,除了衝擊教育的供需,影響中等以上學校招生來源外,對於各項教育發展規劃,都已產生重大的影響。此外,近年來外籍配偶及大陸配偶婚生子女所占比率快速攀升,二〇〇六年已占小學新入學生之七分之一,此類家庭在親職教育上,必須獲得更多的協助。進而,自一九八四年以來,教育改革經過十多年之努力,有相當多的成果,但也衍生相當多的問題,國民及專業人士咸認教育改革仍有許多問題值得改善,其中如升學壓力、教科書審定制、入學多元化、大學優質化等,都是大家關心的問題。

臺灣自一九九〇年代以來的教育改革,雖然有一些成效,但是教育改革由於涉及教育價值重建、制度結構調整、社會存在保守觀念,整體改變不易等,立意良善的政策制度,仍難以有效執行。當然也有部分因素應歸責於政策規劃不盡周延,導致效果大打折扣,這都嚴重影響教改推動成效。

❖升學主義與文憑主義問題

臺灣的升學主義存在已久,在地小人稠、生存競爭壓力大之下,傳統「文憑至上」的價值觀仍深植民心,升學主義依然影響學校教育的正常發展。小學的課程是為了升入中學作準備,中學課程

是為了升大學作準備；中學課程沒有教學生在家庭中怎樣做子弟，更沒有教那些不能升入中學和大學的學生，到社會去怎樣求生活，升學主義與生活教育之乖離，一直是重大的問題。

❖教育資源分配問題

教育資源的分配問題，主要至少呈現在四個面向上：

1. 城鄉國民教育素質的差距：除了市縣地區不同而存在的差距外，在中南部沿海地區的中小學校，更有顯著差距，這是目前急待克服的問題。
2. 高等教育學府在地區分布上的偏頗。
3. 公私立大學校院間教育資源的懸殊。
4. 不同職業與社會階層間，教育費用負擔的差別。譬如一般人認為就讀公立大學校院，學費繳得少，享受較高的教育品質，但公立大學校院學生的家庭背景通常較好，因為有較多的補習及課業輔導的機會；而家庭環境較差者，經聯考競爭後，往往只得進入私立學校。

❖教育經費保障明顯不足

凡是重大教育改革，在推動之前應經嚴謹的規劃評估，並獲得社會的共識。既經決定，則需有人力及經費的充分支持，方能穩定而持續的推動，但是過去十年來，臺灣行政院在教育改革工作上，以專案編列預算所增加的經費資助並不多。雖然「教改行動方案」五年投入了一五百七十億的經費，但絕大部分是教育部在原有經費中調整因應。「餅沒有做大」，推動教育改革反倒排擠例行性教育業務，不僅影響原有教育品質，政策也不易持續（臺灣教育部，2003）。

另一方面，配合臺灣財政制度之改革，過去許多原列於臺灣

教育部的特定教育補助經費，均改列為臺灣行政院統籌之一般教育補助經費。有限的經費是否能全數投入教育而不被挪用，端賴臺灣地方政府及其首長對教育之支持程度。「教育經費編列與管理法」實施後，雖要求地方設置教育發展基金，但在多數縣市，此一基金有名無實，無法落實教育經費之保障。未來在「幼教向下延伸一年」以及「十二年國教」等重大政策之推動，除了教育經費的籌措外，同時還必須確保地方對於教育經費的落實保障。若臺灣行政院不能立法以明權責，並以特別預算支援，這些重大教育改革，恐怕也難以為繼（臺灣教育部，2003）。

❖教改政策欠缺長期研究與回饋機制

　　教育要能長久發展、不斷進步，一定要有長期的研究、健全的理論基礎，作為政策研擬的依據，始能克盡其功。礙於臺灣政府財政困難，新單位仍以整併現有單位、人力的方式運作，不符合當初建議設置「國家級的常設性研究機構」的預期，未來對於重要教育的長期基礎研究、政策的規劃與發展，所能發揮的功能恐怕也非常有限，臺灣政府應重視此一問題。

　　另外，除了教育長期研究之外，教育改革成敗的最重要關鍵，在於負責執行的基層人員能否穩健地落實政策推動。過去臺灣教育行政體系偏重由上而下的決策，各項教改的執行，總是聽候長官指示，臺灣行政體系報喜不報憂的文化，使得執行上所面臨的問題未能有效的回饋，無法即時因應調整與補強，導致理想與現實產生嚴重的落差。未來教育政策的執行，必須建立有效的基層回饋機制。

(二)改革趨勢

　　教育改革是一不斷變革的歷程，除了針對目前各項教育改革

所出現的問題，應盡速做必要的因應外，展望未來，臺灣教育發展所要面對的重要課題，謹就列舉以下幾項，加以敘述。

❖邁向規劃十二年國教之目標

　　為能有效減輕學生升學壓力，落實高中就近入學的原則，臺灣教育部目前正積極規劃階段性推動十二年國教。此一重大政策，自李煥部長任內即開始醞釀，十幾年來一直沒有定案。雖然目前的實施條件已較成熟，但社會意見仍相當分歧。如何調整教育資源不均的問題，包括公私立學校的資源分配、高中職校的分布與資源分配、城鄉教育資源的分配等；如何協助學校的轉型、如何配合學校轉型及課程調整後規劃教師的在職進修、如何在公平的基礎上處理入學方式、如何籌措財源、如何以漸進方式推動、如何建立社會的共識等，都是需要積極面對的重大問題。

❖提升與確保中小學教育品質

　　十二年國教之規劃推動，固然是解決教育結構性問題的重要方向之一，但針對現階段國民教育所面臨的問題，更必須積極處理與面對。其中，有關「國民教育向下延伸一年」的規劃推動上，提出五歲幼兒入學具體時程之規劃、課程和教材之規劃、師資之儲訓、設備環境之改善等，都應盡速提出完整之配套措施。此外，對於國中小學校組織的再造，落實學校本位經營；協助教師專業成長；英語教學的城鄉落差；鄉土語言教學的問題；補救教學系統之建構，以免造成學力低落；新臺灣之子（外籍新娘的孩子）教育，避免造成階級再制；生活與道德教育的落實等諸多問題，目前政府已陸續推動各級教育之課程改革，推動道德教育，以全面確保及提升國民教育的素質。

❖強化高等教育的國際競爭力

　　高等教育普及化後，如何兼顧菁英教育的需求，並面對國際的競爭，將是決定國家競爭力的重要關鍵。教育部成立高等教育審議委員會，並提出「高等教育促進方案」，明確標示未來追求的目標。配合這些目標應有更積極的配套方案，包括打破瓶頸式的資源分配觀念、在大學的人事與預算制度上加速鬆綁並建立彈性薪級制度、增加政府資源的投入、建立多元化的評鑑制度促進大學之間的競爭；建立進退場的機制、強化大學的產學合作、提升大學運作的效率與品質、發展多元型態的高等教育學府讓資源更有效的運用等。目前已選定十二所大學提供五年五百億經費，發展頂尖研究中心，也推動教學卓越計畫，鼓勵大學教學品質，期望能全面提升大學品質，發展國際一流大學。

第二節　臺灣觀光高等教育之沿革與現況

一、臺灣旅遊觀光教育之沿革

　　臺灣的旅遊觀光事業發展是依據旅遊流量及結構變化，基本上可分為三個階段：

1. 引介期（一九五六年至一九七三年為第一階段）：由於認識旅遊事業對各行各業的重要性，即逐年設立正式的旅遊主管機關，掌理臺灣旅遊事業其演變的名稱如下：

 (1)一九五六年在臺灣省交通部內設立「臺灣省觀光事業委員會」，民間也同時成立「觀光協會」。

(2)一九五九年八月設立「交通部觀光事業專案小組」。

(3)一九六六年十月將觀光事業專案小組改為觀光事業委員會，又於當年臺灣省政府觀光事業委員會，改組為臺灣省觀光事業管理局。

(4)一九六七年臺北市政府因改制關係，於建設局內設立「觀光科」，以主管臺北市的觀光事務。

(5)一九六八年行政院成立了「觀光政策審議小組」。

(6)一九七一年六月交通部觀光事業委員會改組成為今日之「觀光局」。

2.成長期（一九七四年至一九七八年為第二階段）：這期間受經濟景氣影響，國際來華旅客大為增加。一九七○年由於臺灣經濟繁榮，所以出國的人數也日益增加。

3.成熟期（一九七九年至一九九二年為第三階段）：這期間政府開放出國觀光，使臺灣旅遊事業發展進入一個新的時期。

開發文化旅遊資源，固為發展國際觀光之重點，與此相關連的培養旅遊從業人才，也是不可稍緩之事。臺灣於一九六六年設觀光專修科，至一九六八年奉臺灣教育部核定為觀光事業學系，以中國文化大學首創此系，該系為全國各大專院校之首先設立者，另於一九八九年奉教育部核准設立觀光事業研究所。一九七一年六月交通部觀光事業委員會改組成為今日的觀光局。一九七二年十二月二十九日政府修法通過觀光局正式成立，由其綜理觀光事業一切相關事務，使得觀光事業的成長更為順暢。更於一九七九年一月一日開放「出國觀光」政策；一九八七年十一月二日解除戒嚴，宣布開放「兩岸探親」政策，掀起海峽兩岸旅遊活動的高潮。而國民旅遊方面，政府在一九九二年積極推動六年經建計畫，如臺中月眉遊憩區、桃園國際機場二期工程；一九九四年一月一日起實施免簽證措

施（no visa entry），適用澳大利亞、奧地利、比利時、加拿大等
國。

二、臺灣旅遊教育之現況

　　臺灣行政院經建會於一九九五年將觀光專業人才的培育及觀
光服務品質的提升列爲策略性輔導重點工作，以提升觀光旅遊業的
人力素質與服務品質。並於一九九六年成立跨部會之「行政院觀光
發展推動小組」，研訂「二十一世紀臺灣發展觀光新戰略」，召開
國內及國際會議獲得共識，並向國際宣示我國觀光新政策，同時訂
定「行動執行方案」以爲年度施政重點。觀光新戰略目標爲：打造
臺灣由「工業之島」變爲「觀光之島」，並預期在二○○三年迎
接三百五十萬來台旅客，國民旅遊人數突破一億人次，觀光收入
由占國內生產毛額（GDP）的3.4%提升爲5%，觀光旅遊據點旅客
滿意指數提高至85%。一九九八年實隔周休二日，二○○○年更全
面實施周休二日，並獎勵公辦民營（Build Operate Transfer，簡稱
BOT），刺激民間投資，增加相關設施，帶動國民旅遊。二○○
一年一月一日金馬地區「小三通」正式實施，欲藉由人民的交往互
動而增進兩岸良性互動，改善兩岸關係。二○○一年七、八月召
開「經濟發展諮詢委員會議」，開放大陸人民來台觀光（原琳，
1994；吳菊，2001）。近年來，在國際觀光市場，臺灣觀光的魅
力下降，觀光產業行情每況愈下的情形下，政府將觀光產業列入國
家發展重點計畫。而爲因應全球化的新經濟，行政院提出「挑戰
二○○八國家發展重點計畫」，根據計畫內容，共列十項計畫，
涵蓋層面相當廣泛，包含軟、硬體及人文等方面，總計金額二萬
一千九百億元，其中觀光投資金額爲八百四十七億八千萬元。顯示
出政府對觀光產業發展的重視（塗維穗，2002）。

　　臺灣的教育行政體系採中央集權制，教育部為全國最高教育主管機關，在課程事務上，教育局有最大之決定權，但近年來，隨著潮流趨勢的自由化，目前以已逐漸開放由各校自行決定。

　　旅遊教育隨著課程領域的逐漸開發，以及學界人士與各校教師投注於課程的研究開發、課程的設計及改進，已朝向多元化、自由化的發展。

　　臺灣教育部提出旅遊教育應有以下六點特性，分述如下：

1. 富彈性：課程設計富彈性，以適應社會變遷及旅遊事業未來之需，學生能依自己志趣及需求選修合適的課程，而各校也能依其所在地區的特性、師資、設備等差異來設計課程。

2. 適切性：旅遊教育注重課程與實際生活之關連，課程內容之選修與組織結構，要能配合旅遊實務，以引發學生興趣，增進學生之理解。

3. 統整性：專業科目理論知識之傳授與實務之訓練，均能密切配合，課程設計注重橫的連繫，使相關科目教材內容能互相配合，以利學生在最短的時間內獲得最完整之旅遊知識。

4. 順序性：旅遊教育的設計除了要注重「橫」的連繫外，也要考慮「縱」的銜接，課程設計內容與活動最好是由簡而繁、由淺而深、由具體而抽象，在體驗中發展新知識，以減少學習障礙，提高學習效率。

5. 發展性：為培養學生創造、思考、適應變化與自我實現之能力，課程設計及教學活動中，要能提供學生觀察、探索、討論、實習與創造之學習機會。

6. 時代性：旅遊教育課程安排除了要具備以上之特性之外，並要注意未來旅遊產業市場上發展，因此課程內容之設計需要具有前瞻性，以使學生未來能適應社會變遷與發展。

三、觀光餐旅教育之發展

　　由於國人旅遊風潮大幅成長，休閒旅遊更成為現代生活中的一部分，加上周休二日的實施，在注重休閒的大眾文化下，觀光餐旅業的未來發展具有極大的潛力，導致觀光業餐旅管理人才需求量大增，成為各級學校成立觀光餐旅管理學系之主要緣由。觀光餐旅教育之各級學校可分為高中職（包含完全中學、綜合高中）、專科（包含二專、三專與五專）、科技大學與技術學院（二技、四技）、大學與研究所（包含在職進修班）。

　　依據臺灣教育部二〇〇三年公布之重要資料庫檔案，在目前臺灣各級學校相關科系所中，餐旅管理類共有一百三十五個科系、觀光科系也有六十八個，總計兩百零三個科系所。在校學生總人數有六萬六百二十七人，其中就讀餐旅管理類者有四萬二千二百七十五人，觀光事業科系者有一萬八千三百五十二人。二〇〇三年一年級新生人數共二萬三千三百二十七人，其中餐旅管理共一萬七千三百一十五人、觀光事業有六千一十二人（如**表4-1**）

　　整體而言，餐旅管理中以高中職設置科系數目最多，高達九十三個，其次為二技及四技有二十個、專科十五個、一般大學有五個、研究所有二個。而觀光事業科系仍以高中職設置之科系數目最多，共有四十二個，其次為二技與四技有十個，一般大學有六個，專科及研究所各有五個。

　　觀光教育分為學校教育與非學校教育兩類（如**圖4-3**）。而學校教育之類型、功能又可細分為四階段（如**表4-2**）。由這四個階段中，可以清楚的瞭解到各學制之階層，其中技職院校又可分為二專、二技和四技。

表4-1　各級學校餐旅教育相關科系所2003年招生人數

科系類別	學校等級	學校數目	2003年度一年級新生人數	學生總人數	男生人數	女生人數
餐旅管理	高中職	93	12,689	30,740	17,861	13,127
	專科（二專、三專、五專）	15	1,942	4,763	2,056	2,727
	技職學院（二技、四技）	20	2,250	5,434	1,559	3,875
	大學	5	320	1,124	288	836
	研究所	2	114	214	92	122
	小計	135	17,315	42,275	21,856	20,687
觀光事業	高中職	42	3,105	8,608	2,764	5,843
	專科（二專、三專、五專）	5	740	2,542	837	1,705
	技職學院（二技、四技）	10	923	2,111	544	1,577
	大學	6	1,062	4,673	1,211	3,462
	研究所	5	182	418	180	238
	小計	68	6,012	18,352	5,536	12,825
總計		203	22,327	60,627	27,392	33,512

資料來源：整理自《中華民國教育統計》，教育部統計處。

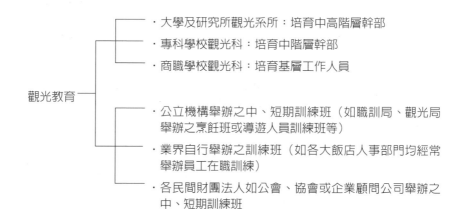

觀光教育

- ·大學及研究所觀光系所：培育中高階層幹部
- ·專科學校觀光科：培育中階層幹部
- ·商職學校觀光科：培育基層工作人員
- ·公立機構舉辦之中、短期訓練班（如職訓局、觀光局舉辦之烹飪班或導遊人員訓練班等）
- ·業界自行舉辦之訓練班（如各大飯店人事部門均經常舉辦員工在職訓練）
- ·各民間財團法人如公會、協會或企業顧問公司舉辦之中、短期訓練班

圖4-3　觀光教育分類

資料來源：整理自教育部網站。

表4-2　臺灣觀光教育（學校教育）分類

學制\項目	高中職（含進修學校）	專科		技術學院科技大學		綜合大學	
		五專	二專	四技	二技	大學	研究所
入學資格	國中畢業	國中畢業	高中畢業	高職（中）畢業	專科畢業	高中（職）畢業	大學畢業（含同等學歷）
修業年限	三年	五年	二年	四年	二年	四年	二年
課程設計	實務為主	實務多於理論		實務理論並重		理論多於實務	理論為主
學位（歷）取得	高中學歷	副學士學位專科學歷		學士學位大學學歷			碩士學位研究所學歷
目標功能	培育基層工作人員（如：房務員、服務員等）	培育中階層幹部（如：領班等）		培育中高階層幹部（如：組長、副理等）			培育高階層幹部（如：經理等）

資料來源：整理自教育部網站。

　　以下將分別針對觀光教育，由高中職至研究所之各學制內容、差異，加以分述如下：

❖高中職

　　高中職校是觀光教育體系中起始的部分，是為了培養學生在高中職三年的時間內成為基層的工作人員，為因應臺灣經濟結構的改變，以服務業及企業對觀光基層人員的需求為主。高中職教育實務重於理論，重點在讓學生熟悉操作，進而考取證照，就學期間非常重視實習的課程，在畢業之前亦可能有一到二個學期在業界實習機會。

❖技職、大專院校

　　大專觀光餐旅教育之目標為培育觀光業之中階幹部，不過因為臺灣教育學制的改革，大部分的專科學校近年來都已經逐漸改為技術學院，但依然保存五專和二專的教育學制，是高中職技職教育

的延伸。技職院校可區分為二專、二技與四技，其較強調理論與實務並重，旨在提供給高職畢業學生的升學管道。因此，錄取的學生大多已備有相關知識之基礎，在課程方面也安排較多的實務課程。另一方面，技職院校只有提供少數名額給高中畢業學生就讀。

至於大學餐旅教育設系的宗旨為培養高階層人才，而科技大學則是以傳授專業理論及實務技能，著重實做與實習，養成高級專業實務人才為宗旨。大專院校亦強調理論與實務並重，主要在提供普通高中畢業學生之升學管道，錄取的學生大多自基礎學起，漸漸習得該科系、產業所需之學識技術。雖說大專院校和技職院校在課程方面都強調理論與實務並重，但相較之下，大專院校的課程安排較技職院校擁有較多的理論規劃課程。現今技職、大專院校觀光科系的類別，如**表4-3**所列。

❖研究所

觀光科系的研究所之教育目標，為培育觀光相關產業的高階主管與研究人才；而碩士在職專班設立之主要緣由，是為提供觀光業界在職者自我成長的學習機會，以擴大和加強工作職能，再返回工作崗位時能有更大的發揮空間，以提升我國觀光服務的品質。研究所的學習重點在理論方面，課程較多著墨在規劃和研討，而在實

表4-3　技職、大專院校觀光科系類別

屬性	科系類別
一般	觀光事業學系
	休閒遊憩管理學系
	餐旅管理學系
特殊	航空服務管理學系
	空運經營與管理學系
	海洋休閒觀光系
	休閒保健管理系

資料來源：作者整理製作。

務方面，則是協助業界進行一些企劃案或設施規劃等，旨在提供各大專院校與四技畢業生繼續升學之管道。現今研究所觀光科系的類別，如**表4-4**所列。

四、臺灣觀光高等教育之發展

(一)觀光的定義

　　國際觀光科學專家協會（Association International of Experts Scientific of Tourism, AIEST）對「觀光」的定義，「觀光爲由外地人之旅行及停留而引發的各種現象與關係之總合，惟此等旅行與停留，必須不會導致永久居留，並與任何賺錢活動無關才可。」觀光是人們基於工作以外的目的，自願離開其原居住地而前往它處作短暫之停留與訪問，而仍將返回其居住地，不擬在該目的地定居或就業。因此嚴格來說，觀光乃是一種閒暇之利用的特殊娛樂活動（蘇芳基，1984）。

　　依據交通部交通研究所出版的《發展觀光事業之研究》一書，對「觀光事業」之定義爲：「凡從事於觀光客所需各項有關之設施供應、服務與宣傳，以提倡、鼓勵國內外人們正當活動之事業

表4-4　研究所觀光科系類別

屬性	科系類別
一般	觀光事業、旅遊事業管理研究所
	餐旅管理研究所
	休閒事業管理、休閒運動管理研究所
特殊	博物館學研究所
	旅遊健康研究所
	文化資產維護研究所

資料來源：作者整理製作。

者，稱為觀光事業」。由此可知，觀光事業之主體為觀光客，而和觀光客所發生的任何關係皆可稱之為觀光事業。

　　旅遊觀光事業的範圍，難以確切界定，然與觀光事業直接有關者，有觀光資源、運輸事業、住宿與餐飲業、遊樂設施、紀念品、旅行業，以及觀光教育與訓練等。簡言之，觀光事業是一項服務之綜合性事業，由許多與觀光旅遊活動有關的行業共同結合而成。

(二)觀光教育

　　臺灣觀光教育的發展，受到政府策略直接與間接的影響，其主管機關及相關政策，如下分述：

❖主管機關

　　一九五六年是臺灣觀光發展之重要年代，當時政府和民間成立了臺灣觀光協會與臺灣省觀光事業委員會等專責單位，積極推廣觀光事業的發展；一九五九年八月設立交通部觀光事業專案小組；一九六六年十月將觀光事業專案小組改為觀光事業委員會，當年亦將臺灣省政府觀光事業委員會，改組為臺灣省觀光事業管理局。一九六○年政府曾試辦入境七十二小時免簽證辦法，旅客因而增加；一九六五年至一九七二年駐越南美軍來臺度假，政府為吸引更多來華觀光客以賺取大量外匯，於是放寬各類相關法令，例如延長免簽證（visa free）為一百二十小時等，來華旅客因而增加，觀光事業蓬勃發展。一九六七年臺北市政府因改制而於建設局內設觀光科，以主管臺北市的觀光事務。一九六八年行政院成立觀光政策審議小組。

❖觀光教育政策

　　臺灣觀光教育的發展，受到其他相關法令的影響。一九九四年大學法修訂，強調學術自由和大學自治的精神，關鍵性地改變了國內大學教育的運作型態。政府對大學發展的管制逐步放鬆，舉凡大學組織、人事、課程、招生、師資聘任等事項，逐漸回歸由各大學自主運作；大學得自行規劃學校之特色發展及系所之設立變更或停辦；大學之教務、課務事項及課程由校內教務會議及課程委員會審議決定；因此，國內觀光遊憩休閒等科系之大學，課程皆由各校自行決定，師資、課程等適時修正以配合產業需要，迎合未來趨勢，以便讓學生畢業之後，投入觀光職場，更具競爭力，且能對產業提供更優質人力服務。

　　而教育部更於九十一學年起，大專院校系所調整採取總量管制，各校可根據就業市場及辦學理念，自由增減系所及招生人數。也就是說，各校要新增哪些較具前瞻性的系所，或裁併已不具競爭力的系所或減少招生人數，各系師資如何調配、交流，教育部不再干預。如此，大學院校更能彈性主動調適，符合產業之需求。例如，根據教育部資料，九十二學年度大學新增系所中，逢甲大學即增設景觀與遊憩研究所（張錦弘、許峻彬，2002）。

❖觀光教育發展

　　臺灣觀光教育發展，始於醒吾技術學院（當時的醒吾工商專校），在一九六五年成立了第一所培育觀光相關專業人才，設有觀光科系的學校，一九六六年又有中國文化大學（當時為中國文化學院）、眞理大學（當時為淡水工商專校）也隨即設立了觀光科系，一九六八年銘傳大學（當時為銘傳學院）的觀光事業科，這些學校都肩負臺灣當時培育觀光相關專業人才的重責大任。

　　隨著觀光旅遊產業活動的繁榮（國外與國內旅遊），其所帶

來的巨大經濟效益，使得國內教育界看到觀光產業發展的無限潛力，以培養高階管理專業經理人為重要目標。因此，國內大專院校更紛紛因應世界潮流趨勢，改制或增設觀光相關係所。文化大學的觀光事業學系創始於一九六八年，為大專院校中首創之觀光科系，更於一九八九年成立國內第一所觀光事業研究所。爾後，各校更為培養更高階專業人才，設立觀光相關研究所。東華大學更是第一所國立大學，於一九九九年成立觀光遊憩管理研究所。世新大學除了原先改制的觀光系，也於一九九八年成立了觀光學系碩士班。大葉大學則於一九九六年培養出第一屆休閒事業管理大學畢業生，接著更於二〇〇〇年成立了休閒事業管理研究所。真理大學除了先前的觀光事業科升格為觀光事業學系外，於二〇〇〇年結合休閒遊憩事業學系、餐旅管理學系及航空服務管理學系，成立「觀光學院」，其後並併入運動管理學系。而於一九九六年正式開校的南華大學，亦投入培育二十一世紀最富潛力產業之人才的搖籃，於二〇〇〇學年度成立旅遊事業管理研究所。而銘傳大學於一九九〇年改制為觀光系，更於二〇〇一年正式成立觀光學院，下設觀光事業學系、休閒遊憩管理學系、餐旅管理學系及觀光研究所碩士班。由上可見，臺灣高等觀光教育的蓬勃發展。

臺灣各大學院校在政府教育開放政策下，不僅大學院校總數快速成長到一百六十所，觀光休閒餐旅等科系也由於符合市場需求，在二〇〇五年教育部統計資料中，這三類科系大學生總數已達一萬三千二百六十七人，總排名為全國大學科系第十名。二〇〇六年七月教育部統計，目前全國投入觀光服務學系的學生總數更高達三萬六千一十三人（包含：專科、大學、碩士、博士），不僅成長率逐年攀升，系所排名更是居高不下，由此可見觀光休閒產業的未來性。

觀光研究所自一九九〇私立文化大學觀光研究所成立之後八

年，才有第二所學校成立相關研究所，但是自一九九八年到二○○六年的短短八年間，已經增加到將近三十多所，到今年二○○六年已經有三所觀光餐旅博士班成立，並且全部都是在國立大學內成立，例如國立東華大學、國立臺灣師範大學以及國立嘉義大學。

　　各大學院校不僅原設有觀光相關科系所爭取升格成立研究所，其他原本與觀光休閒餐旅領域完全不相關的學校也開始爭相投入這個領域設立相關類所。例如：

1.護理類：國立臺北護理學院旅遊健康研究所。
2.體育類：國立體育學院休閒產業經營研究所、國立臺灣體育學院休閒運動管理研究所。
3.醫藥類：私立大仁科技大學休閒健康管理研究所。
4.教育類：國立臺南大學生態旅遊研究所。

　　雖然，現在已經有不少國立大學設置觀光休閒相關系所，但是對於學生而言，最重要的是系所中的授課師資，如果以系所中授課專任老師總數，以及授課老師是否為相關觀光休閒餐旅背景畢業的碩博士為參考指標，臺灣現有各大學觀光休閒餐旅類研究所，可說是私立大學較國立大學略勝一籌，原因即在於臺灣觀光高等教育起源於私立大學系統而非國立大學。當然，國立大學假以時日積極爭取師資，未來此一趨勢或有改變的可能。同學若以國立大學為主攻目標，因為授課老師較少，要留意系所老師的專長領域是否與自己的興趣相符，以免寫作論文時造成自身的困擾。選擇私立大學，則由於授課教師多元化，比較能廣泛涉略論文方向，兩者各有其利弊。

　　唐學斌教授於《中國文化大學觀光叢書觀光學研究論叢》（1997）中，指出目前臺灣的觀光教育有著改革的問題，易受國際經濟、外交、政治等因素影響，在畢業人數日益增加，而適合大專

畢業青年之工作機會未能相對增加的情況下，自不免造成就業上的困難。所以，就目前的人才供需關係衡量，一方面是觀光事業缺乏人才；另一方面又是畢業人數有過剩的現象，針對此種缺陷，除了加強觀光就業輔導外，另外應增設觀光行政高普考，吸引優秀觀光事業人才，加入政府觀光行政機構，蔚為國用。筆者就目前觀光教育問題，加以列表整理（如**表4-5**）。

表4-5　臺灣觀光教育現況問題表

項目	問題	問題內容	解決對策	資料來源
辦學模式	升學進路	餐旅考試屬於四技二專商業類，部分考試與核心能力無顯著關係。過於講求升學，造成基層人力落空。	建議調整獨立應考類別，以符實際需求。觀光教育的定位應明確界定，培養真正有興趣、工作態度良好的專業人才。	《國內餐旅觀光教育改進事宜會議紀錄》，2001/08。
	主管機關事權不一	當今觀光培訓單位未重視學校正規觀光教育之發展，導致學校主管機關，對觀光教育不瞭解，造成許多教育投資上的浪費。		唐學斌，《中國文化大學觀光叢書觀光學研究論叢》，1997。
	國際化學習	國外培訓之觀光碩士畢業生較符合所需。	應結合觀光局、教育部及學校三方面的經驗與管道，提升學生或教師的專業知識。加強與國外院校合作、師資交流與學生交換，以拓展視野，將培育人才推向國際。	黃凱筵，《臺灣國際旅館對觀光教育人力需求之研究》，1998。《國內餐旅觀光教育改進事宜會議紀錄》，2001/08。洪久賢，2003。
培養目標	專業方向模糊	主要是觀光教育未能完全配合業者需要。次要是企業需求量不大。業界與學術界又欠缺溝通媒介。	加強三個不同層次：1.高職、大專：專業知識及技巧等。2.大專：管理能力、應變能力等。3.碩士：管理能力、發掘問題能力等。	黃凱筵，《臺灣國際旅館對觀光教育人力需求之研究》，1998。唐學斌，《中國文化大學觀光叢書觀光學研究論叢》，1997。

（續）表4-5 臺灣觀光教育現況問題表

項目	問題	問題內容	解決對策	資料來源
課程設置	教材問題	1.學校教材無法適應業者需求。 2.教材不但匱乏且良莠不齊，欠缺實用性、統整性及連慣性。		唐學斌，《中國文化大學觀光叢書觀光學研究論叢》，1997。
課程設置	教育方法	1.大部分教師仍沿用傳統注入式教學法，未能針對課程及教材特性。 2.重視認知與技能之領域，忽略了工作態度、習慣與職業道德之情意培養。		唐學斌，《中國文化大學觀光叢書觀光學研究論叢》，1997。
課程設置	教學設備及空間均普遍不足	學校現有之設備及空間均普遍不足，尤其是高等教育現象益加嚴重，不僅量不足，質也不均，難以配合觀光教學之需。		唐學斌，《中國文化大學觀光叢書觀光學研究論叢》，1997。
課程設置	課程規劃		1.課程規劃符合需求與時代脈動。 2.發展核心課程與多元化的專業課程。 3.餐旅課長一貫化銜接。	洪久賢，2003。 洪久賢等，2005。
師資	師資缺乏	迄今尚無一所師範大學院校設有觀光科系，來正式培養觀光師資，因此教師專業知能與經驗均不足。		唐學斌，《中國文化大學觀光叢書觀光學研究論叢》，1997。
師資	評鑑制度	1.各校師資的評鑑指標以學歷為主，造成高學歷低實務。 2.有些經驗豐富的專業人才受限於學歷，無法任教。	應檢討專業教師的晉用與升遷相關規定，以延攬業界實務專家參與。	《國內餐旅觀光教育改進事宜會議紀錄》，2001/08。

（續）表4-5　臺灣觀光教育現況問題表

項目	問題	問題內容	解決對策	資料來源
	產學聯盟合作		教師赴業界體驗實際經驗、參加產學合作案等，聘請具有豐富實務經驗的業界人士到學校任教、參與課程發展或在職進修等，皆增進雙方交流，開拓合作空間。	洪久賢，2003。洪久賢等，2005。

資料來源：作者整理製作。

第三節　國際化教育發展上之困境與解決方式

一、國際化教育推動上之困難

(一)學生外語能力普遍不足

　　目前臺灣部分學生會選擇就讀於國際學院之旅遊觀光學程，這些同學由於在學習與生活上與外國學生接觸的機會很多，因此其英文程度與國際觀的建立也較容易。但大部分學生與國際學院的學生或外籍生的接觸上仍有問題，例如語言溝通、心理障礙、文化差異等因素，造成學生仍然與外籍生保持相當的距離。

(二)經濟因素

　　許多學校目前正積極推動學生參與海外交換學生計劃、雙學位計劃等，這些計劃均有助於提高學生之國際觀與競爭能力，但經

調查發現，經濟上的困難與壓力，往往是許多學生海外深造的一項阻礙。

(三)對國外大學與休憩機構的陌生

很多學生即使有機會前往國外進修的機會，但因爲對於國外大學教育以及休憩機構的陌生，使許多學生裹足不前，故喪失到國外進修或學習的機會，以致於國際觀不足，殊屬可惜。

二、解決方式

(一)加強學生外文能力

1. 加強學生英語能力：爲配合國際化目標，並針對觀光產業對國際語言之需求特性，除了督導及強化學生在校內各項英文訓練，並鼓勵教師於上課期間（仿照國際學院之英文授課方式），以中英雙語的教學，循序漸進地誘導學生習慣英語的生活或教學環境，除突破其對英語的恐懼感。並開設基礎及觀光專業外語課程外，其他專業課程亦配合課程之特性及師資，提供全部或部分外語授課。

2. 培養學生第二外語能力：除了英語能力外，亦應加強學生對於第二外語的認識，目前許多大學也積極的開設第二外語課程，例如日文、德文、法文、西班牙文等課程。

3. 鼓勵學生通過語文檢定考試：輔導、鼓勵學生於畢業前通過相關的語文能力檢定測驗，例如全民英檢、TOEIC、TOFEL及日文檢定等考試。

(二)提供海外學習經費之補助

　　積極替學生增加相關的獎助學金或是提供相關經費的補助，減低國外修課的經濟負擔，幫助有心參與海外學習之優秀學生。

(三)提供海外參訪或進修之機會

1. 海外學術參訪活動：舉辦海外教育參訪，透過實地參訪重點大學，讓學生親身探訪海外學習環境，一方面學習旅行業的實務操作，另一方面到參訪國家之相關觀光學校進行交流訪問，例如世新大學開設了「旅遊規劃與實務操作」境外教學課程，輔導學生設計海外參訪學習，於九十五學年度進行兩組參訪團共八十九位學生參與；其中，六十位學生至日本九州產業大學觀光系進行參訪學習，另二十九位學生至韓國成均管大學進行參訪學習。目前除了世新大學外，許多學校也規劃了海外參訪的活動，開拓學生之視野。

2. 國際學術交流：為落實本國學生與國際學生進行學術交流，許多大學會配合學校的學術交流計劃，遴選優秀學生與國外姐妹校以交換學生方式，進行國際學術交流。

3. 國際學習活動：為提升國際教育化之發展，許多學校會與他校或是其他系所合作舉辦國際研討會，例如二○○六年三月中國文化大學商學院多國籍企業研討會、二○○六年八月花蓮APTA國際研討會等。

第五章　海峽兩岸六校高等旅遊教育比較

 第一節　兩岸旅遊觀光教育之比較分析架構

　　學制的縮減、課程修訂及類科調整，是目前影響學校師資需求的主要因素，以下整理出十個項目來瞭解兩岸高等教育之差異（如**表5-1**）。

表5-1　兩岸高等教育課程規劃之比較表

項目	地區	大學本科	碩士階段	博士階段
1.修業年限	大陸	4-7	2-3	2-3
	臺灣	4-7	1-4	2-7
2.最低學分	大陸	167	32以上	16-18
	臺灣	128	24以上	24-32以上
3.政治理論課程	大陸	3-5門以上	2門	1門
	臺灣	1門	×	×
4.外語要求	大陸	國家考試六級以上	四級以上兩門外國語	國家考試
	臺灣	×	×	×
5.論文要求	大陸	√	√	√
	臺灣	×	√	√
6.任意選修課	大陸	很少	少	×
	臺灣	多	多	多
7.教學實習與社會實踐課程	大陸	√	√	√
	臺灣	×	×	×
8.管理體制	大陸	自主權低	—	—
	臺灣	自主權高	—	—
9.師資	大陸	國內培養碩博士為主流		
	臺灣	教授治校		
10.教材	大陸	教材少有變化，少數學校用國外教材		
	臺灣	由老師自行決定授課方式及教材		

資料來源：1-7項為《大陸高等學校之文科教育現況之研究》，淡江大學大陸研究所，教育部，1998年；9-10項整理自高等教育，《中國人民書報資料中心》，2001年，第9期。

　　由兩岸高等教育課程規劃之比較表中，可以得知如下十項結果：

1. 臺灣碩士、博士階段所需的修業年限比大陸方面高出一至四年。

2. 大陸在大學、碩士階段畢業學分方面比臺灣高出許多，惟在博士階段所需學分數較臺灣少，由此可知大陸方面的學生課業較重。

3. 政治領域課程方面，臺灣惟有在大學時修習憲法精神相關課程一門；在大陸由大學本科至博士，在政治領域課程皆高出臺灣許多；大陸由於是國家為共產制度之關係，須強化學生關於國家之政治理念。

4. 外語方面，臺灣在各階段並無硬性規定須經過何種證照考試，皆由各校所需自行設置相關規定；在大陸則由大學至博士階段，皆明文規定需經過何種等級之考試，因此大陸比臺灣更要求及重視學生之外語能力。

5. 論文要求方面，臺灣惟有在碩士、博士階段要求論文；而大陸則在大學至博士階段皆有要求，因此可知大陸比臺灣早重視培養學生獨立研究之精神。

6. 臺灣在各階段所提供給學生任意選修課程非常多，可依興趣加強專業，而大陸的選修課程所占的比例非常小，自主權相對也減少，因此可知臺灣在供給學生選課學習上的自由較大陸高出許多。

7. 大陸不分科系，每個階段都會有教學實習或社會實踐方面的課程，使學生在踏入社會前多瞭解準備；而臺灣則無相關課程。

8. 在教育管理體制方面，臺灣不論是政府或私人創校皆有，自

主權較高，且科系種類多元；而大陸則是由政府統籌發落交於教育單位創校，其所設立之科系皆為考慮後所需，較偏於經濟管理模式，而非真正辦學精神。

9.在師資方面，臺灣較傾向教授治校，許多時候無法在學校與民主間，兩者兼顧；而大陸由於師資較為短缺，許多教授任教於僅在國外選修並非專業主修之課程，因此主要師資以國內培育為主流。

10.在教學題材方面，臺灣教材選擇性自由，教授自行決定；而大陸則因經費短缺問題，造成教學題材少，大都使用傳承下來的教科書，惟有少數大學使用原版外國書籍。

第二節　兩岸旅遊觀光教育之分析比較

一、兩岸學制之比較

　　大陸及臺灣因兩岸政治、社會、經濟的差異，而產生學制的差異。**表5-2**為兩岸高等教育學制之不同，所作的比較表。

二、兩岸旅遊觀光教育目標之比較（如**表5-3**）

(一)相似之處

　　兩岸旅遊觀光教育目標，都以德、智、體、群、美五育均衡發展，以培育高等觀光教育人才為宗旨。

表5-2　海峽兩岸高等教育學制比較表

學制	臺灣	大陸
相似之處	一般大學本科四年	
相異之處	研究所碩士二至四年 研究所博士二至六年	研究所碩士二至三年 研究所博士三年
	專科學校分： 1.五專（指後二年）。 2.三專。 3.二專。	專科學校分： 1.高等職業專科二至四年。 2.高等職業技術學校二年。 3.職業技術師範學校二至三年。 4.短期職業大學不限制。
	大學學校分師範、建築、牙醫、醫學、中醫、教育學、技術學院等。	

資料來源：原琳（1994），《海峽兩岸觀光教育之比較研究》，中國文化大學觀光學系研究所碩士論文，頁106。

表5-3　海峽兩岸教育目標之比較

	臺灣	大陸
相似之處	以德、智、體、群、美五育，培育高等觀光教育人才為宗旨	
相異之處	根據三民主義 重倫理、民主、科學管理的教育方式	根據社會主義 貫徹共產黨的教育方針，實現社會主義建設服務方式
	教育目標政治色彩不很明顯	教育目標意識形態濃厚

資料來源：原琳（1994），《海峽兩岸觀光教育之比較研究》，中國文化大學觀光學系研究所碩士論文，頁106。

(二)相異之處

1.臺灣旅遊觀光教育目標訂定的指導思想，是根據「三民主義」的國策，以重倫理、民主及科學管理的教育方式，來培育觀光事業之專業人才。臺灣教育目標政治色彩不很明顯，學生除有互助合作、服務社會的精神外，思想獨立自由。

2.大陸旅遊觀光教育目標訂定的指導思想，主要是貫徹共產黨的教育方針，實現社會主義建設服務。所以，教育必須為社

會主義的建設服務,而社會主義的建設則有賴於教育。大陸教育目標意識型態濃厚,影響所及除教育體制系以黨和階級的角度規範教育功能外,在課程上也設置政治思想課。

三、兩岸旅遊觀光教育特色

綜合第四章各校教育特色,對海峽兩岸旅遊觀光教育特色作一比較(如**表5-4~表5-7**)。

表5-4 海峽兩岸旅遊觀光教育特色比較

差異	臺灣	大陸
相似之處	重視觀光基本學科教學	
相異之處	重視電腦輔助設備 課程內容重理論 重視課程研究發展	較為重視學生語言課程 注重實習操作課程

資料來源:原琳(1994),《海峽兩岸觀光教育之比較研究》,中國文化大學觀光學系研究所碩士論文,頁109。

表5-5 海峽兩岸選課辦法之比較

相似之處	相異之處
1.均為中央集權制 2.需按規定選修 3.選課手續過於繁雜 4.跨系選修需要各別繳交學分費	1.兩岸教育體系之不同 2.對課程管理模式不同 3.開班之基本名額不同 4.依興趣由系主任批准,可向外系選修

資料來源:原琳(1994),《海峽兩岸觀光教育之比較研究》,中國文化大學觀光學系研究所碩士論文,頁110。

表5-6 兩岸授課鐘點及人數比較表

	臺灣	大陸
相異之處	主管機關:教育部	主管機關:國家教育委員會
	制定:大學法及大學規定規則辦理	制定:全日制普通高等學校學生學籍管理辦法管理
	人數:每班最少十五至九十人	人數:每班最少十人至四十人

（續）表5-6 兩岸授課鐘點及人數比較表

	臺灣	大陸
相似之處	時間：上午主科；下午輔系	
	授課：每節五十分鐘；中間休息十分鐘	

資料來源：原琳（1994），《海峽兩岸觀光教育之比較研究》，中國文化大學觀光學系研究所碩士論文，頁111。

表5-7 海峽兩岸畢業規定比較表

	臺灣	大陸
相似之處	畢業年限一樣	
	通過學校教學規定的全部課程才發證書	
	體育成績要及格	
相異之處	畢業學分一二八學分至一三五學分	1.畢業學分一八五學分 2.系校規定修之科目都要及格 3.交畢業學位論文一篇

資料來源：原琳（1994），《海峽兩岸觀光教育之比較研究》，中國文化大學觀光學系研究所碩士論文，頁114。

四、兩岸旅遊觀光教育課程之比較

綜合兩岸旅遊觀光教育課程，作一表列比較（如**表5-8～表5-11**）。

表5-8 旅遊觀光教育課程涵蓋範圍項目表

分類專案	涵蓋內容概述
1.財務資源規劃	經濟（觀光連接的經濟事物）、財會（觀光投資發展）。
2.行銷開發研究	心理（觀光動機）、人類（主客關係）、行銷（觀光行銷）。
3.語文	泛指人類思考的媒介，具有溝通話語的文字系統能力。
4.旅館管理	針對旅館之服務商品和銷售活動，進行有效地計畫、組織、指揮、協調和控制，以便不斷提高服務品質，取得滿意的社會經濟效益。
5.餐飲管理	範圍涵蓋為旅遊時所提供的一項無形的服務，需要有良好之硬體及人員協助。
6.旅運管理	課程旨在瞭解旅行業從業人員作業之基本知識。旅行業之outbound、inbound、domestic tour之均衡服務。

（續）表5-8　旅遊觀光教育課程涵蓋範圍項目表

分類專案	涵蓋內容概述
7.遊憩資源管理	瞭解環境中凡能滿足觀光遊憩需求者，皆可稱之公園與遊憩，其涵蓋了都市及區域規劃（觀光規劃與發展）、建築（景觀設計）。
8.資訊管理	在提示其整體性之概念架構，作為認識資訊管理的基礎。可由功能、物件與目的三方面剖析。
9.景觀資源管理	地理（觀光地理）、生態（自然原貌的設計）、環境（環境管理）、農業（農村觀光）、都市及區域規劃（觀光規劃與發展）、建築（景觀設計）
10.人力資源管理	指觀光機構或組織上的管理功能，可引導組織有效率與有效能地運用資源，以達成組織的目標。
11.觀光法規	政治（政策課題）、法律（觀光法令）
12.觀光教育	社會（觀光社會學）、商業（觀光機構管理）
13.其他	

資料來源：陳怡靜（2003／6），〈兩岸觀光教育未來發展趨勢分析〉，《景文技術學院觀光系專題研究》，頁42。

表5-9　兩岸必修課程比較分析表

分類專案	臺灣	大陸
1.財務資源規劃	最基本涉及會計、經濟、統計、財管等四項 總時數：14-16	會計、經濟在校訂必修中皆有重複，較臺灣多財稅及國際金融之課程 總時數：14-74
2.行銷開發研究	此項大多於必修課程 著重消費者心理學 總時數：4-9	此項大多於選修課程 著重國際貿易學 總時數：3-20
3.語文	有兩種語言課選擇 語言課程含聽力及練習 總時數：8	單一英文課程 上課時數較多 總時數：12-48
4.旅館管理	至少一門 總時數：3-4	視學校而定 總時數：0-10
5.餐飲管理	視學校分組狀況而定 總時數：4-8	無 總時數：0
6.旅運管理	皆有旅運經營學 視學校分組而定 總時數：3-6	視學校而定 較重視觀光地理、交通、導遊 總時數：0-10
7.遊憩資源管理	視學校分組狀況而定 總時數：0-4	視學校而定 總時數：0-2

（續）表5-9　兩岸必修課程比較分析表

分類專案	臺灣	大陸
8.資訊管理	至少兩門 電腦概論學及統計資料處理 總時數：4-6	至少一門 計算器應用基礎學 總時數：4-9
9.景觀資源管理	至少一門 總時數：3-4	至少一門 總時數：2-4
10.人力資源管理	至少一門 總時數：2-8	至少一門 總時數：5
11.法律	至少一門 總時數：2	至少一門 總時數：0-2
12.觀光教育	實習課程為必修 皆有一門觀光學概論 總時數：2-6	實習課程為選修 視學校而定設置旅遊概念學 總時數：4
13.其他	皆有歷史課程 注重通識課程、研究方法課程 總時數：24-27	皆有歷史課程 注重政治思想課程、數理課程 總時數：11-36

資料來源：陳怡靜（2003／6），〈兩岸觀光教育未來發展趨勢分析〉，《景文技術學院觀光系專題研究》，頁43。

表5-10　兩岸選修課程比較分析表

分類專案	臺灣	大陸
1.財務資源規劃	視學校而定設置觀光經濟學或旅館會計	除必修加重外，在選修方面仍多開了其他經濟學及更專精之財務課程
2.行銷開發研究	更加深入瞭解遊客行為學研究	較注重旅客心理學及國際性推展之課程
3.語文	針對分組加強各別所需課程	針對旅遊課程設置所屬課程，加強的學分，比臺灣多十倍供學生選擇
4.旅館管理	視學校分組狀況而定 占選修較大比重 俱樂部、旅館設施工程等課程也列入此項	占選修較大比重 針對飯店內部之作業有更進一步的探討課程
5.餐飲管理	視學校分組狀況而定 探討餐飲之前後場作業課程	無
6.旅運管理	有導遊實務課程 較注重實務經驗之課程 較多旅遊糾紛課程	有導遊實務課程 占選修比重較大 較著重旅遊文化、歷史、民俗之課程

（續）表5-10　兩岸選修課程比較分析表

分類專案	臺灣	大陸
7.遊憩資源管理	視學校分組而定 著重遊憩區規劃、解說、評估等課程	至少一門設置於必修或選修中
8.資訊管理	至少一門 著重電子商務課程	無
9.景觀資源管理	至少兩門 著重國家公園及生態觀光	無
10.人力資源管理	視學校而定，最多一門供選擇	視學校而定，最多一門供選擇
11.法律	視學校而定 大多著重觀光業之細部行業法規	至少一門針對旅遊業之法規
12.觀光教育	著重人才素養及文化課程	著重人才素養及文化課程 視學校而定設置實習前課程
13.其他	論文之製作相關課程	政治、宗教課程 選擇性實習課程

資料來源：陳怡靜（2003／6），〈兩岸觀光教育未來發展趨勢分析〉，《景文技術學院觀光系專題研究》，頁47。

表5-11　兩岸課程結論分析表

分類專案	臺灣	大陸
1.整體性	課程均勻分布於餐飲、旅館、旅運、及商業管理四方面	課程偏重於旅館、旅運商業管理方面
2.行銷開發研究課程	重視行銷、遊客心理相關課程	重視行銷、公共關係相關課程
3.語文課程	可選擇兩種以上外文課程	只有單一英文課程，且學分數較臺灣高至六倍之多
4.旅館管理課程	除相關旅館管理課程之外，還有俱樂部及度假村管理課程	將飯店之業務做較細的分割課程供選擇
5.餐飲管理課程	依分組不同來設計課程	無此類課程
6.旅運管理課程	涵蓋領域多於航空課程、游程設計	涵蓋領域多於歷史、文化、民俗、地理、交通及他國觀光概論
7.遊憩資源管理課程	重視國家公園、博物館、特殊活動及解說方面等課程	開發及管理相關課程
8.資訊管理課程	課程多設電子商務課程	學分比重大
9.景觀資源管理課程	課程項目多於生態旅遊	較重視工程技術課程
10.人力資源管理課程	人力資源管理課程相同性高	人力資源課程相同性高

（續）表5-11　兩岸課程結論分析表

分類專案	臺灣	大陸
11.觀光法規課程	除一般基本法律課程外，在選修課程方面補充餐旅，遊憩，旅行社等相關專業法規課程	除一般基本法律課程外，在選修中補充旅遊法規
12.觀光教育及其它相關課程	皆有實習課程及論文製作，臺灣比大陸多設通識課程	皆有實習課程及論文製作，大陸比臺灣多涉政治思想史、數學課程

資料來源：陳怡靜（2003／6），〈兩岸觀光教育未來發展趨勢分析〉，《景文技術學院觀光系專題研究》，頁50。

綜觀上述，海峽兩岸旅遊觀光教育課程比較分析如下：

1. 大陸：課程較重視旅館管理、翻譯及導遊專業、烹飪、地理、財務會計、民俗、資源開發、旅遊經濟，學生實習大都以校內為主。由現況及沿革我們可以瞭解，大陸之觀光旅遊當局相當地重視，因其為重要之外匯來源，且較著重於專才方面之培訓，學生由政府的分發及調派，故較無其就業、升學壓力。

2. 臺灣：課程重點為觀光學、資源規劃、旅運經營管理、外語、觀光行政法規、餐館管理、旅館管理、企業管理、學生實習，校外實習是必須修習的。由此可知，臺灣觀光教育是近年政府才加以重視的，且趨向通才之教育，專業之課程及學養較為不足。

3. 旅遊觀光教育的主要功能在於強化人力資源，提高就業機會，增加外匯收入，促進經濟貿易成長，其原因在於體制健全的教育，造就出專門人才。由此可知，臺海兩岸之觀光教育皆屬中央集權式之由上而下構成，但大陸機關對全國各地之觀光教育較能有效控制，但極易造成管理過嚴和管理不當之弊；而臺灣則傾向行政業務歸中央，但學術研究則講鼓勵

私人興辦，造成中央主管有財力，而私立無法生存，所以就私立大學之觀光系所而言，在設備及硬體上比不上公立，但在人文思想上則較大陸為優。

4.大陸旅遊觀光人才培育為專才教育，臺灣則趨向通才教育。由此可知，臺灣觀光人力較無法面對現實之需求，但理論上較為廣泛，故具多方之應付能力，大陸則易於進入現況，但因缺少理論，較無法更就改變及出奇制勝。

5.大陸由於需要導遊人力，故其在旅行業課程比重為高。

6.其他，如社會之政治、經濟、文化、基本課程內容，大陸因思想較為封閉但較固定，所以課程缺乏旅遊法、公共關係學，而臺灣因思想較自由，較多行政法規、公關課程。然而觀光事業是個極具挑戰性的行業，故兩岸因以社會為中心之課程，極具開發以應社會之需要。

7.臺灣兩岸旅遊觀光人才之互換，兩岸隔離三十年之久，在意識型態上，必然有些不同，如何加以整合，正需兩岸觀光人才之交互溝通，始可達成。以大陸而言，在旅遊觀光人才方面所面臨的缺失，即高級人才的缺乏（中級通才人力不足），專科生少於大學生，形成人力結構不足。臺灣亦受資金不足、師資及政府不支持，故尚無公立專門學科之設立。

旅遊觀光文化具有融合性，建議應極力開放兩岸旅遊觀光教育之學術性交流，互換教師與學生，從接觸中吸收彼岸之優點及理論與實務配合。

 # 第三節　兩岸六校旅遊觀光高等教育之比較分析

一、沿革與發展

　　表5-12及**表5-13**分別列出大陸三校與臺灣三校之沿革與發展，以成立時間、系所沿革、理想與目標、發展方向與重點及特色與成就，分別作一比較。

表5-12　大陸三校沿革與發展

	上海師範大學	北京第二外國語學院	香港理工大學酒店與旅遊業管理學院（SHTM）
成立時間	大學　1999 研究所	大學　1981 研究所　1996	大學　1979 研究所　2001
系所沿革	上海師範大學旅遊學院由原上海師範大學城市與旅遊學院和上海旅遊高等專科學校共同組建而成。 　　上海旅遊高等專科學校建立於1979年，上海師範大學城市與旅遊學院建立於1999年。2003年8月，經上海市人民政府批准，保持上海旅遊高等專科學校獨立建制，上海旅遊高等專科學校和上海師範大學城市與旅遊學院合併組建上海師範大學旅遊學院，實行一套班子、兩塊牌子的運行體制。 　　學院（校）是目前我國旅遊專業師資最為集中、旅遊學科門類最為齊全、規模最大、	北京第二外國語學院是在周恩來總理的親切關懷下於1964年創立的，是一所以外國語言文學為主體學科、以旅遊管理為特色學科。旅遊管理學院源於1981年成立的旅遊系，時設導遊翻譯和旅遊經濟專業，1992年學校設立飯店管理系和旅遊外經系，1997年成立旅遊經貿學院，1999年成立旅遊管理學院。 　　主要培養德、智、體、美全面發展，擁有現代旅遊管理專業知識和較高英語能力的複合型、應用型人才，為首都和全國經濟建設和社會發展服務。	Established in 1979, the Department of Institutional Management and Catering Studies was renamed as Department of Hotel and Tourism Management in 1992. The Department was designated a School in October 2001, which became an independent and autonomous academic unit within the University structure in July 2004. According to the Journal of Hospitality & Tourism Research in 2005, SHTM was rated No. 4 in

（續）表5-12　大陸三校沿革與發展

系所沿革	歷史最久的旅遊高等院校。 學院（校）組建以來，積極貫徹落實市委、市府「科教興市」主戰略，緊緊抓住上海世博會和城市新一輪發展以及加快現代服務業建設步伐的機遇，依託上師大學科綜合的發展平台，憑藉原城旅學院和上海旅高專的辦學特色及優勢，堅持「以學生發展為本、以本科教育為本、以教學品質為生命線」的辦學理念，依託行業、面向國際，創新教學、強化科研，圍繞建設旅遊會展本科教育高地，以建設國內一流的旅遊院校，實現畢業生在旅遊行業內高度集聚、提高畢業生的行業就業率、穩定就業率和業內發展率，提高教學科研成果對行業發展及政府相關決策的影響力為目標，在創新辦學模式和機制、提升辦學層次、提高辦學品質以及適應旅遊行業發展需要加強產學研結合等方面取得了一系列實質性進展，凸顯了超常規的發展態勢。	旅遊管理學院現有旅遊管理和企業管理兩個碩士學位點，旅遊管理（旅遊管理、飯店管理）、會展經濟與管理、財務管理、市場行銷等四個本科專業和旅遊管理第二學士學位點。旅遊管理專業是北京市重點建設學科。目前旅遊管理學院就讀研究生、本科生和二學位生1,500餘人。	the world among major academic institutions in hospitality and tourism based on research and scholarly activities, exemplifying the School's motto of Leading Asia in Hospitality and Tourism Education. 在1979年建立，"Department of Institutional Management and Catering Studies"在1992年被更名作為飯店和旅遊管理。 學校在2001年10月變成獨立和自治學術單位。在2005年根據觀光旅遊研究的雜誌，SHTM被評價第四名在世界上在主要觀光旅遊學術機構中。
理想與目標	本專業培養德才兼備，適應我國旅遊事業和上海經濟社會發展需要、具有創新精神和實踐能力，在旅遊企事業部門從事管理、諮詢、教育、科研的應用型、複合型高級專門人才。	本專業培養品學兼優、基礎紮實和專業突出，能在各級旅遊行政管理部門和旅遊企事業單位從事旅遊經濟管理和企業管理工作的應用與研究複合型中高級人才。 學生培養注重「三個發展」，即德、智、體、美全面發展，知識、能力、素質協調發展，創新精神、創造能力、創業意識重點發展。	藉由多樣化的課程讓學生具備管理者的能力，在飯店、食品服務、旅遊服務業，同時可讓他們立足於國際舞台之上。 使學生培養成獨立、具有分析，且集中顧客的能力、溝通和領導技能。可擁有一個全球遠景的世界觀來面對多變，且挑戰性的旅遊和旅館業。

（續）表5-12　大陸三校沿革與發展

發展方向與重點	1.熱愛祖國，堅持四項基本原則，有理想、有道德、守紀律，初步樹立馬克思主義的科學世界觀和方法論。 2.身心健康，具有較好的文化修養、良好的職業道德和行業素質。 3.掌握現代管理科學和旅遊學科的基本理論，具有合理的知識結構。 4.全面掌握旅遊與休閒管理的基本原理、知識和技能，熟悉國內旅遊休閒行業管理的有關方針、政策與法規，瞭解國際旅遊休閒業經營管理的慣例與細則，能基本勝任旅遊休閒企業經炯管理和旅遊與休閒行業管理各項工作。 5.熟練掌握一至二門外語的聽、讀、說、寫、譯技能，具有較強的雙語表述能力和人際溝通的能力。能運用數理方法和電腦的現代技術手段對旅遊與休閒行為及旅遊與休閒管理活動進行分析。 6.具備一定的科研能力，對旅遊休閒行為及休閒策劃和規劃等相關課題能進行試探性的研究。 7.具備較強的學習能力、轉職能力和創業能力，能適應旅遊與休閒領域的工作環境變化所提出的新要求。	本專業 主要學習旅遊管理方面的基本理論和基本知識，受到旅遊管理和旅遊企業經營管理方面的基本訓練，具有分析和解決問題的基本能力。 　　畢業生應獲得以下幾方面的知識和能力： 1.掌握旅遊管理學科的基本理論、基本知識。 2.掌握有關旅遊管理問題研究的定性和定量分析方法。 3.具有運用旅遊管理理論分析和解決問題的基本能力。 4.熟悉我國關於旅遊發展的方針、政策和法規。 5.瞭解國際旅遊業的發展動態。 6.掌握文獻檢索、資料查詢的基本方法，具有一定的科學研究和實際工作能力。	
特色與成就		借助本系教學和科研資源優勢，密切與政府旅遊部門及旅遊企業之間的密切聯繫，凸顯旅遊目的地管理，注重教學實踐，走精品發展道路，辦學實現「三個轉變」，即由專	在自選的領域中學習到專業的專門技能，語言及多種文化技能是畢業生後能成功的兩大重要因素。除一般課堂講授之外，實地考察和訪問也被

（續）表5-12　大陸三校沿革與發展

特色與成就		才轉向通才，由教學轉向教育，由傳授轉向學習。	廣泛使用，實習課程是很重要的一環，從工作當中學習到許多專業的知識，學生可以選擇參加國際學生交換計畫或是在海外飯店或旅遊業實習一個學期。

資料來源：作者整理自各校網站資料。
　　　　上海師範大學http://www.shnu.edu.cn/
　　　　北京第二外國語學院http://www.bisu.edu.cn/
　　　　香港理工大學酒店與旅遊業管理學院（SHTM）http://www.polyu.edu.hk/%7Ehtm

表5-13　臺灣三校沿革與發展

	世新大學觀光系	銘傳大學觀光學院	文化大學觀光事業學系
成立時間	大學　1993 研究所　1998	大學　2000 研究所　2001	大學　1968 研究所　1989
系所沿革	本校於1991年度改制為「世界新聞傳播學院」時，即在公共傳播學系下設觀光組（本校在專科時期觀光宣導科已有十四年的歷史），大力推動觀光教育，並籌設觀光實習大樓、實習西餐廳、觀光遊憩規劃室等專屬實習單位。 1993學年度觀光組獨立設系，並於1995年6月產生第一屆學院畢業生，1996年成立大學部第二部。同時相關之實習單位也陸續完工投入輔助觀光教學，使觀光教育的理論與實務能齊頭並進，相互印證，成為全國第一所學校具有完善的觀光實習單位（世新會館、華僑會館），足使觀光學系的師生有充裕的資源及設備進行學術研究。	為配合政府政策及因應未來觀光業界的需要，本校於2000年成立觀光學院，下設觀光事業學系、餐旅管理學系及休閒遊憩管理學系，希望走向專業分科，藉以提升觀光事業教育水準，為國家培育更優秀相關觀光專業人才。 但也顧及學生的興趣及未來之發展，觀光學院乃實行「大一、大二不分系制」，該制度系指聯招或其他方式進入學院就讀學生，在大一與大二階段暫時不分系，以院為入學單位。大學四年中，前兩年以修習校訂共同必修科目，及部分院定專業基礎課程，大二下學期時再依學生大一上、下學期與大二上學期平均總成績與學生意願排序決定就讀科系。	文化大學觀光事業學系始創於1968年，為全國大專院校中首創之觀光科系，本系在努力之下，於1989年11月3日，經教育部核准成為全國第一所觀光研究所，也是目前國內觀光學術界最高學術研究機構。 展望未來，本系所將積極提高國際學術學位，增聘師資，與國內外著名企業、觀光學府建立合作，使觀光事業學術更邁向自由化、國際化。

（續）表5-13　臺灣三校沿革與發展

系所沿革	1997年8月本校改制為「世新大學」，同時教育部已核准「觀光學系碩士班」於1998學年度開始招生，碩士在職專班也於2000年度招生，本碩士班培育高級觀光管理及規劃人才，不僅可提升臺灣的觀光服務品質，更可參與台商對大陸觀光旅遊事業的投資企劃與管理工作，輸出觀光管理專業知識和技能，以進一步強化大中華經濟圈觀光事業的發展，並促進海峽兩岸的經貿交流及發展。 　　1998年度本系另一重大變革為學士班之分組招生，經教育部通過學士班分「餐旅事業管理組」及「旅遊事業管理組」兩組招生，每組各自單獨招生一班，以吸引對各組有興趣的學子，並使各組的課程更充實及與相關實習單位密切配合，以獲致最大之教學成效及符合業界求才之需要，使本系的未來發展更充實及更具特色，因應系所發展特色，於2002學年度將「旅遊事業管理組」組名更改為「旅遊暨遊憩規劃組」。	本院實行「大一大二不分系制度」之基本精神與目的為： 1.突破傳統學生一試定終生的遺憾，讓學生先熟悉清楚領域後再作抉擇。 2.重視學生學習性向與個人潛力發揮。 3.提升學生在未來生存空間的競爭力。 4.學校教學資源不論是師資與軟硬體設備均能更有效運用，節約之資源有機會成為新的生產動力。 5.使院與系之間能充分發揮協調與整合功能，對於健全教學、研究、發展組織有積極正面義意。	
理想與目標	本系獨步全國各大學院校的觀光相關學系，擁有最專業的實習設備、最完整的課程規劃，以及最優秀的師資陣容。本系成立的宗旨，是在培養兼具理論與實務的旅館和餐飲、旅行社、觀光遊憩三方面專業的規劃和管理人才，以投入國內的觀光產業市場，提升品質。 　　觀光學系目前設有：大學	本系從社會、倫理、文化及經濟各種背景角度，提供學生優質、淺而易懂的教育和學習機會，以便培養出一個能夠應付與日俱增社會多樣化和全球社區化嚴格挑戰的優秀國民。 　　本系針對目標與方針努力達成下列工作： 1.招收高品質，多樣化的學生進入。	本所未來之教育宗旨與發展規劃，主要是根據本校之整體發展方向，配合校內之相關設備與資源，同時參酌國際著名學府之觀光發展方向，並配合我國觀光事業之發展目標與趨勢進行規劃。 1.專業學術領域方面：為確實掌握國內觀光休閒之發展趨勢，本系所之

（續）表5-13　臺灣三校沿革與發展

| 理想與目標 | 日間部、大學第二部、碩士班、碩士在職專班、大學部二年制在職專班。
大學日間部分為：餐旅事業管理組、旅遊暨遊憩規劃組。餐旅事業管理組以培養餐飲及旅館人才為目標，以經營管理為課程設計主軸。旅遊事業管理組以培養觀光產業遊憩規劃及旅行業的專業人才為目標，以觀光遊憩區規劃與管理、旅運事業經營管理為課程主軸。兩組的課程規劃期能切合時勢所需，並以管理知能為基礎，紮實學生的專業學識。
　　為培育理論與實務兼具的觀光人才，本系特別訂定畢業實習制度。自2001學年度入學後之本系日間部餐旅事業管理組同學實行「三明治教學」法，於入學後第三學年第一學期至本系實習單位「世新會館」與「華僑會館」進行六百小時以上之實務實習。
　　世新會館位於本校深坑校區，為國內首座大學院校設立之觀光實習大樓、具備齊全的旅館設施、設備與功能，實為最佳實習環境。旅遊暨遊憩規劃組與第二部同學擇可選擇於觀光相關產業從事四百二十小時的實務實習，或選擇與本系教師進行個案實習研究。使學生能於四年求學過程中，獲取實務經驗的累積。
　　碩士班及碩士在職專班以觀光及休閒產業的規劃投資、經營管理為主要課程走向，培育觀光相關產業的高階主管與研究人才。 | 2.培養學生具有符合社會要求的道德與價值觀。
3.提供學生尖端產業專業知識、技術及工作體驗。
4.提供適於高等教育最好和廣泛的專業發展方案。
5.提供實用和高感度的研究，用以支援區域及國家有關產業。
6.引進認真負責，具專業學經素養教職人員。
7.創造有利的研究、學習與工作環境。
8.加強校友、產業與有關機構的合作。
9.建構本系在國家社會優異名聲及社經地位。 | 教育宗旨為發揮人才科技整合之教育功能，以培養專業技術與管理實務兼備之人才，落實「博且專精」之教育宗旨與「嚴謹治學」的教學要求。關於學術領域將朝下列二方向發展：
　(1)休閒遊憩事業管理。
　(2)旅運事業管理。
2.加強建教合作與學術交流：本系所將持續結合觀光產、官、學界等社會資源，廣泛與著名觀光業界進行建教合作，以加強學生之實務訓練，並積極爭取政府相關單位所委託之研究計畫，以提升學生之研究能力。發展重點如下：
(1)加強與國內各大學及研究機構之交流與合作。
(2)加強與國內相關政府單位之交流與合作。
(3)加強與國外大學進行跨國學術交流與合作。
(4)舉辦國際與國內之觀光學術研討會，以增加學術交流管道。
3.加強學生實務經驗發展重點如下：
(1)業界具有實務專長之專家學者，定期舉辦專題演講，增加本系與業界關係之互動，並增進學生對實務操作之瞭解。
(2)透過建教合作之機會，加強與業界之合 |

（續）表5-13　臺灣三校沿革與發展

理想與目標	二年制在職專班，主要是提供二年、三年或五年制專科畢業之觀光業界在職者一個自我成長的學習機會，擴大和加強工作職能，返回工作崗位時能有更大的發揮空間，以提升我國觀光服務的品質。 由於本校向來以傳播課程立足於學界及業界，堅強的傳播領域師資群可支持觀光傳播方面的課程，同時管理學院各系所更可提供經濟、財務、國貿、金融等商學課程，讓本系學生進一步結合不同領域的專長，奠定多角化的發展，培塑成全方位的觀光人才。		作，使學生能進行實務上之操作，加強學生之專業技能。 (3)安排學生至業界參觀，透過與業者之座談，使學生瞭解業界狀況，加強實務能力。
發展方向與重點	1.觀光遊憩資源經營管理：觀光遊憩資源的開發、使用是提供觀光發展的基礎。觀光地區的設置除需考慮基地本身的條件及周圍環境的搭配外，本身經營管理的良好與否，更是觀光遊憩據點或資源是否能永續經營或達成營運獲利最大的要件之一。 2.旅運經營管理：旅運經營事業是連接各觀光事業體的主軸。透過旅運事業體能協調、組織各觀光事業體之產品，將之傳遞給供給者，以促銷觀光事業之產品。 3.餐旅經營管理：餐旅事業是各觀光需求者在觀光遊憩或休閒時，飲食或住宿之供給者。 人類之基本生活需求為食、衣、住、行與育樂，而餐旅事業所提供之服務，讓出門旅遊者在食、衣等方面無後顧之憂，使離家參與觀光遊憩成	(一)培養具「青年守則十二條」精神及競爭優勢的新觀光人 目前臺灣絕大多數的企業家，均普遍認為現在的大學畢業生在物質氾濫及考試優先的大環境下，普遍缺乏敬業與合作的態度、勤勞與服務的精神，更由於自我觀念非常的重，更欠缺為團體或他人之利益而犧牲個人利益的胸襟。而現代觀光企業的成功，乃是靠一群具有共同理想的人，在捐棄個人利益，以團體合作的精神，貢獻出每個人的力量，方能達成。也就是具有「青年守則十二條精神」的大學畢業生，將是職場上的明日之星（青年守則十二條：忠勇為愛國之本，孝順為齊家之本，仁愛為接物之本，信義為立業之本，和平為處世之本，禮節為治事之本，服從為負責之本，勤儉為服務之本，整潔為強身	1.積極增聘師資。 2.加強建教合作，增加實習經驗，使理論與實務能相互配合。 3.舉辦觀光國際化發展研討會。 4.舉辦觀光人才培育訓練、校園旅遊展、全國觀光科系教師海外教育旅遊、學生海外研習團及觀光教育研討會等活動。 5.繼續與各國設有觀光事業所系者學術結盟，宣導觀光學術文化交流及研討。 6.觀光資源規劃專案研究。

（續）表5-13　臺灣三校沿革與發展

發展方向與重點	為可能，對整體觀光遊憩發展的重要性自是不言可喻。 　　本系碩士班發展方向為培育「休閒遊憩規劃開發」與「觀光產業經營管理」兩大方向之人才。課程規劃上與國內個大學院校之觀光與休閒研究所的課程內容有明顯的區隔，主要是為了配合國外目前蓬勃發展的餐旅業及休閒產業之開發、規劃、設計、投資與經營。目前本碩士班所發展的重點為下列四項： (1)學術基礎：結合觀光產、官、學界具有高學位的師資，培養學生探討各種觀光事業的經營管理、開發及投資等問題之方法及能力，奠定研究觀光相關領域高深學術之基礎。 (2)實習與建教合作之實務探討：利用本校完善的觀光實習設施，並與著名觀光業界進行建教合作、來參與各種餐飲旅館及休閒產業的開發投資企劃作業，以加強研究生實務上的訓練，俾在畢業後投入觀光實務工作，提升觀光界之專業水準。 (3)本土化觀光之探究：加強本土化的觀光學術理論及實證之探討和研究。 (4)當今觀光學術一向由外國移入，在本土尚未紮根。本所擬結合觀光產、官、學界致力推動本土化觀光學術理論及實證之探討及研究，以期發展出適合分	之本，助人為快樂之本，學問為濟世之本，有恆為成功之本），也將是引導走向二十一世紀的未來觀光領導人。 (二)大學部教學課程與教育目標的密切配合，且落實「理論與實務」的教學理念 　　以往大學觀光教育常為觀光業所垢病之處，就是無法為業界培養中高階之觀光管理人才。因為在以理論掛帥的高等教育體系下之學生畢業後，進入觀光業界常因學非所專及對業界之工作內涵不甚瞭解，無不敗陣而歸，而轉入其他行業。如銘傳觀光長期以來所培養的人才，在觀光業界出人頭地者，可說少之又少。故對觀光學院整體課程架構的重新思考，並邀請產官學界共同來參與擬定符合教育目標的新課程乃當務之急。 　　且目前的「二個月校外實習制度」，亦有其深入探討的必要。因為在現今的環境下，這四百小時的實習，對業界的幫助不大，且會為業界帶來作業上之困擾。對學生而言，則是剛跨進廟堂欲一窺究竟之時，也是實習結束之時。對老師而言，於課程上所授課程是否為業者所需，亦尚未得到印證。再加上臺灣大學相關觀光系所日益增多的情況，建立具有特色、實效且三贏的建教合作制度（如：一學期或一學年的校外實習）乃勢之所趨。 (三)落實教師的研究風氣，藉以提升教師之教學品質	

（續）表5-13　臺灣三校沿革與發展

| 發展方向與重點 | 析國人及來華觀光客的觀光旅遊行為的理論架構，並研擬出適合國人及來華觀光客的觀光遊憩設施、活動與服務類型，並確保觀光遊憩資源的永續利用。國際學術交流與合作：有鑒於觀光乃國際化之活動，且觀光管理知識日新月異，本校已於1994年10月與美國加州州立大學Pommona分校旅館學院建立學術交流及人員互訪之合作關係，並且執行成效良好，著實增進本系師生觀光事業素養。未來將更進一步與世界各著名觀光學術單位進行合作，針對亞太地區觀光事業發展進行廣泛且深入的研究，並加強人員互訪以培訓具國際水準的師資。 | 　　大學的生命在研究，一所研究作得不夠好的學院是不可能有任何學術地位可言。研究與教學乃是一體之二面，教師的教學能力要與時俱增，他就必須隨時掌握學術發展的動脈，且由研究過程中，亦可發掘相當多的資訊作為相關教學之用。故本院除了廣設研究室，積極爭取研究計畫，鼓勵教師參與及辦理學術研討會，儘量減少授課時數外，亦積極規劃成立「觀光餐旅休憩研究所」，藉由教師及研究生的人力及資源的整合，希望開創銘傳觀光研究及教學之新領域。
(四)全面推廣觀光餐旅休憩之回流教育，落實終身學習的教育理念
　　近八年來，由於臺灣經濟發展的突飛猛進，國民所得的提高，民眾休閒時間及意識的增加，臺灣觀光餐旅活動亦隨之蓬勃發展，其重要性也與日俱增。但深入探討卻發現近年來臺灣的觀光餐旅水準及品質，並未隨著量的增加，而作質的改變。究其主要原因乃臺灣長期缺乏適當的在職高階觀光餐旅人才的培養及訓練，以致為數眾多的觀光餐旅中階主管無法有效地自我提升及突破瓶頸，造成現有為數不少的國際觀光旅館高階主管，仍以外籍人士為主的不正常現象。
　　故本院之努力目標之一為成立「觀光餐旅碩士學程在職進修班」以提升現有觀光餐旅在職幹部的水準及其決策品質。 | |

（續）表5-13　臺灣三校沿革與發展

發展方向與重點		(五)成立觀光餐旅休憩專業人力支持中心
		「基層專業人力之短缺，導致觀光餐旅服務品質的不佳」，乃是臺灣觀光業主管困擾已久之問題。再加上近年來觀光餐旅休憩事業之蓬勃發展，人事成本急速高漲及基層人員流動頻繁等因素催化下，使得此一問題更加惡化。故及時成立一支訓練有素、年輕專業的人力支持隊伍，以解決觀光業旺季時人手不足之窘境乃勢之所趨。故本院擬在不久的將來，在各系的基本架構下，由專業老師來指導、訓練成立三個專業人力支持中心。
		1.餐旅人力支持中心：以支持旅館、餐廳中大型宴會及餐飲活動為主。
		2.觀光人力支持中心：以支持政府及民間團體主辦之大中型活動（如：國際旅展、臺北市文化節等）及旅行社國民旅遊領隊及導遊等工作為主。
		3.休憩人力支持中心：以支持風景區、遊樂區或休憩等大型活動所需之人力為主。此專業人力支持中心之成立，期能達到解決觀光業界人力短缺之問題，提供學生實習磨練的機會及建立本院與觀光業界良好互動關係的三贏目標。
		(六)建立觀光學院成為典型的學習性組織
		學習型組織是指組織內部成員不斷地學習與轉變自己，來創造未來的能量，培養更開

（續）表5-13 臺灣三校沿革與發展

發展方向與重點		闊的思考方式，以全力實現組織的共同願景及目標。過去大學院校內傳統觀光系，在因應社會不斷變遷的發展過程中，雖有部分成就，但調整的步伐與方向，仍嫌過分緩慢，故也常遭觀光餐旅業界所垢病：觀光系學生於校中所學不足以應付業界所需，而必需從基礎再重新訓練一次。故如何經由觀光學院與業界，官方及國內外學界的密切配合與互動，使全體師生能在新的思考模式，新的管理制度，發揮新的功能且達到院內所有的成員均能適宜成長並在觀光產官學界扮演真正主導角色。	
特色與成就		本校已於1994年10月與美國加州州立大學Pommona分校旅館學院建立學術交流及人員互訪之合作關係。另外，目前已與「北京旅遊學院」、「香港理工大學觀光學系」、「新加坡大學觀光學系」、「韓國Tong-A大學觀光學系」、「美國Johnson & Wales大學觀光學院」、「澳洲墨爾本大學觀光學系」等國際知名觀光學府進行學術刊物交流，正洽商簽訂學術交流及師生互訪之合作案，以擴大本系未來在國際觀光學術界的聲譽及發展。 本系將以「世新會館」為推廣服務的基地，提供觀光事業訓練課程，接受觀光休閒業者的委託來規劃與設計觀光遊樂區、餐廳及旅館，以及提供專業諮詢來輔導業者的行銷及	學生觀光、休憩、餐旅及相關專業學術，以便在二十一世紀對於產業、國家，甚至世界做最佳的服務。本院亦強調學生在工作或事業上應具有責任感、團隊精神、高道德標準和全球觀。 觀光學院下設觀光事業學系、休閒遊憩管理學系、餐旅管理學系，採「大一大二不分系制」，以院為入學單位，學生在大一、大二階段暫時不分系，修習校訂共同必修科目，及部分院定專業基礎課程，大二下學期時再依學生整體成績和志願決定就讀科系。 本院以增進發展教育為增長學生國際視野，提

（續）表5-13　臺灣三校沿革與發展

| 特色與成就 | | 經營管理等事務。同時並可讓研究生參與推廣服務的工作，以落實理論與實務並重的教學方針。

　　本系計畫出版《觀光管理學報》年刊，此學報將配合每年本系自行舉辦或與國內外學術機構合辦的觀光學術研討會，從發表論文中擇優審核後刊載於學報，以促進本土化觀光學術理論與實證之探討與研究，並納入國外學者之文章以達成國際學術交流的目標，並提升本系及國內觀光學術研究的質與量。 | 升學生英、日、法等外語能力與實務運作訓練，本院學生必須修習四百個小時之實習課程，方可畢業。 |

資料來源：作者整理自各校網站資料。

　　　　　世新大學觀光系http://cc.shu.edu.tw/~e25/2010/page1.htm

　　　　　銘傳大學觀光學院http://www.tourism.mcu.edu.tw/index0.html

　　　　　文化大學觀光事業學系http://sites.pccu.edu.tw/crbbto/Home/%E7%B3
%BB%E6%89%80%E6%AA%A2%E5%80%9F

二、入學條件及畢業要求

　　以**表5-14**及**表5-15**列出大陸三校及臺灣三校大學入學條件及必要要求／實習規定，分別敘述入學條件、畢業所需學分及論文，以及實習之規定。

表5-14　大陸三校大學入學條件及畢業要求／實習規定

學校名稱	上海師範大學	北京第二外國語學院	香港理工大學酒店與旅遊業管理學院（SHTM）
入學條件	全國高等學校統一考試──大學入學考試	全國高等學校統一考試──大學入學考試	1.在香港高級會考HKALE中國文學，或者在HKALE（作為水準）漢語和文化過程中的E，或者在HKCEE過程中的D。 2.語言除了漢語和英語以外其他；並且在HKALE（作為水準）使用英語過程中的E；並且在兩個其他HKALE主題或者在另外一個HKALE主題和兩個其他HKALE的E的E（作為水準）主題；並且在五個HKCEE主題的E；並且在HKCEE數學或者另外的數學的E。
畢業學分	150學分，其中專業必修課為33學分	專業60學分，並交學位論文一篇	90學分
實習規定	六個月（10學分）	10~12周	Year One 10 wks Year Two 10 wks

資料來源：作者整理自各校網站資料。
上海師範大學http://www.shnu.edu.cn/
北京第二外國語學院http://www.bisu.edu.cn/
香港理工大學酒店與旅遊業管理學院（SHTM）http://www.polyu.edu.hk/%7Ehtm

表5-15　臺灣三校大學入學條件及畢業要求／實習規定

	世新大學觀光系	銘傳大學觀光學院	文化大學觀光事業學系
入學條件	大學聯招	本院學生來源依其所屬為觀光系及在職進修專班可由下列管道取得入學資格： 1.參加七月初指定科目考試，報名參加大學聯合分發。 2.推薦甄試入學方式：高級中等學校依據參加「推薦甄選入學」方案之大學校系選才條件，推薦適合之應屆畢業生且其大學入學考試中心學科能力測驗成績符合該校系篩選標準者，經由大學甄選入學。 3.銘傳轉學生招生考試。 4.四技二專聯合甄選招生。 5.重點運動專案績優生單獨招生。 　二專、三專、五專畢業同學可經由二年制在職進修班招生取得學士學位。	大學聯招

（續）表5-15　臺灣三校大學入學條件及畢業要求／實習規定

畢業要求	128~130學分	140學分	133學分 鑒於目前英語能力檢測管道多元化，為加強語文能力，本系學生電腦托福成績需達173分或全民英檢中級或多益（TOEIC）測驗590分以上。
實習規定	600hrs	400hrs	400hrs

資料來源：http://www.tourism.tj.mcu.edu.tw/course03.htm
　　　　　http://www2.pccu.edu.tw/crbbto/c16.htm

三、課程規劃

以**表5-16**及**表5-17**列出大陸三校及臺灣三校之課程規劃，分別列出各校必修及選修課程。

表5-16　大陸三校之課程規劃

	上海師範大學	北京第二外國語學院	香港理工大學酒店與旅遊業管理學院（SHTM）
必修	旅遊管理專業（休閒與旅遊管理方向）課程設置 專業必修課： 　　高等數學、*旅遊學原理、*管理學原理、*宏觀經濟學、*微觀經濟學、會計學原理、統計學原理、*旅遊地理學、旅遊心理學、*旅遊文化學、經濟法、旅遊法規、*管理資訊系統、*現代	專業必修： 　　高等數學、管理學原理、會計學原理、市場行銷學、西方經濟學、統計學原理、旅遊經濟學、經濟法管理資訊系統、財務管理、企業戰略管理。	第一年： 　　旅遊會計學、旅遊學原理、旅遊文化學、旅遊社會學、旅遊法、旅遊交通、旅遊經濟學、旅遊行銷學、組織與管理。 第二年： 　　大陸旅遊與飯店帳務管理、旅遊顧客行為學、旅遊資訊管理、旅遊英語、景點管理、研究方法、旅遊會計進階。

（續）表5-16　大陸三校之課程規劃

必修	飯店管理、*旅行社經營管理、*旅遊企業財務管理、*市場行銷學、*人力資源管理。		第三年： 　　資料分析、旅遊政策與法規論文（一）、旅遊政策與法規論文（二）、旅遊業人力資源管理、現代旅遊。
選修	限定選修課： 　　*休閒學、*城市遊憩學、旅遊度假區開發與管理、休閒經濟、休閒社會學、公園規劃與管理、休閒心理學、娛樂與休閒場館經營與管理、休閒管理專業英語（一）、休閒管理專業英語（二）。 任意選修課： 　　中國文化史概要、中國旅遊地理、世界旅遊地理、宗教文化、民俗學、旅遊美學、古建築文化、旅遊文學、茶藝與茶文化、社交禮儀與溝通、公共關係學、客戶服務與管理、會展概論、旅遊英語應用寫作、第二外語。	專業選修： 　　旅行社管理、旅遊法、旅遊交通、英語聽力、高級英語口語、英語寫作、大型活動組織與管理旅遊規劃、飯店管理原理、金融學、旅遊學、英語口譯、英語筆譯、旅遊目的地行銷、旅遊影響、景區開發與管理、人力資源管理、景觀設計、旅遊管理專題、高等數學、研究方法、旅遊文化。	

備註：作者整理自各校網站資料。
　　　上海師範大學http://www.shnu.edu.cn/
　　　北京第二外國語學院http://www.bisu.edu.cn/
　　　香港理工大學酒店與旅遊業管理學院（SHTM）http://www.polyu.edu.hk/%7Ehtm/

表5-17　臺灣三校之課程規劃

	世新大學觀光系	銘傳大學觀光學院	文化大學觀光事業學系
必修	觀光學概論、觀光英語（一、二）或日文（一、二）、旅館管理、餐飲管理、財務管理、觀光消費者行為、統計資料處理、組織行為、餐飲衛生與營養、餐旅業倫理、觀光服務品質管制、人力資源管理、行銷管理、觀光研究方法、餐旅業規劃與投資、餐飲實務、客房實務、旅館業企劃、經濟學、會計學、管理學。	共同課程／一、二年級： 旅行業經營學（一）、休憩學概論、餐旅管理、觀光學概論、日文（一、二）、航空業務、航空票務、休憩資源管理、環境保育與教育、客房管理、餐館管理、國際觀光發展概論、觀光英語（一、二）、臺灣觀光事業、觀光旅遊運輸、文化觀光、觀光電子商務、生態觀光、旅遊行銷管理、中國觀光事業、空勤服務管理、管理學、兒童遊戲、度假村管理、休閒運動、戶外休憩實務、人力資源管理、露營地管理、社區休閒理論與實務、消費者心理學、休憩行銷管理、休憩設施管理、國家公園管理、森林遊樂經營、組織行為與人際技巧、餐旅服務、餐旅管理會計、旅館開發與規劃、咖啡專賣店經營與管理、餐旅連鎖、會議與展覽會管理、餐飲設施規劃與設計、餐旅行銷管理、管理溝通、餐飲採購管理。	經濟學、觀光學、統計學、企業管理、會計學、觀光飯店服務管理、旅運經營學、休閒遊憩學、觀光心理學、旅遊服務管理、財務管理、組織行為學、觀光行政與法規、國際企業管理、國際連鎖飯店管理、研究方法、外語檢定實習、觀光飯店供應鏈管理、游程規劃與設計、人力資源管理、觀光資源開發與管理、觀光行銷學、觀光研究與實務實習（一）、觀光研究與實務實習（二）。
選修	餐飲採購學、餐飲連鎖事業管理、宴會與會議管理、餐飲成本控制與功能表設計、餐旅業資訊系統、餐旅業法規與案例、中式餐飲製備、西式餐飲製備、餐飲設施配置規劃、餐飲調理科學、餐旅	專業課程／三、四年級： 旅遊資訊網路系統、領隊導遊實務、研究方法、統計方法與資料分析、觀光行政與法規、旅行業訂位元系統（Abacus）、旅行業經營學（二）、觀光實務運作	國際禮儀、觀光組織行為、旅館會計、文化觀光、休閒社會學、觀光運輸學、觀光多媒體設計、領隊英文、航空旅遊訂位元系統、遊憩區開發與規劃、旅遊電子商務專題、鄉野觀光、觀光管理個

（續）表5-17　臺灣三校之課程規劃

選修	行銷傳播、民宿經營管理、飲料調製與管理。	訓練、專題研究、旅遊產品策略與行程設計、會議規劃、旅行社財務管理、旅行業與媒體、歐美洲觀光事業、國際禮儀、旅遊心理學、旅遊風險管理、海洋觀光。	案、旅遊文化、速食業之經營管理、遊憩衝突管理、旅行業經營與管理、節慶活動管理、航空客運與票務、遊程規劃與設計、觀光遊憩地理、度假旅館經營與管理、旅館英文、旅館設施規劃與工程維護、客房實務、宴會管理（原國際會議與宴會管理）、展覽與會議管理、餐旅設備與原料採購、國家公園概論、觀光經濟學、環境資源與保育、環境解說、休憩遊憩研究、休憩遊樂事業經營管理、國際企業管理、遊憩活動設計與評估、旅行業行銷與企劃、旅行業作業管理系統、旅遊糾紛實務、領隊與導遊實務、觀光實務專題、餐旅業行銷與企劃、餐旅財務分析與成本控制、餐旅經營可行性分析、速食業之經營管理、公共關係與危機處理、生態觀光專題。

資料來源：作者整理自各校網站資料。
　　　　　世新大學觀光系http://cc.shu.edu.tw/~e25/2010/page1.htm
　　　　　銘傳大學觀光學院http://www.tourism.mcu.edu.tw/index0.html
　　　　　文化大學觀光事業學系http://sites.pccu.edu.tw/crbbto/Home/%E7%B3
　　　　　%BB%E6%89%80%E6%AA%A2%E5%80%9F

四、師資

以**表5-18**及**表5-19**列出大陸及臺灣各三校之師資，分別比較各校師資情形——教授、副教授、助理教授級講師人數。

表5-18　大陸三校之師資及軟硬體設備

學校名稱	上海師範大學	北京第二外國語學院	香港理工大學酒店與旅遊業管理學院（SHTM）
師資情形	學院（校）現有專業專任教師137人，正教授10人，副教授44人，博士後3人，博士39人，碩士88人；現有各類全日制學生4,115人，其中本科生1,467人、專科生2,493人、碩士研究生154人、博士研究生1人；夜大學學歷生445人，2004年各類非學歷培訓人數約1,000餘人。	旅遊管理學院現有教授8人、副教授11人、講師9人，具有博士學位4人，5人在讀博士學位。同時聘請了10多位旅遊業資深人士作為客座教授。旅遊管理學院科研實力雄厚，近幾年共承擔省部級和北京市教委課題三十餘項，承擔其他省份地區的旅遊規劃設計七項，已有十七項科研成果被政府或企業採用。獲國家級獎一項、省部級獎七項、高校人文社科獎一項、其他科研獎共七項。現在承擔科研專案共二十五項，其中教育部十五規劃專案一項，北京市哲學社會科學規劃專案二項，十五國家級規劃教材二項，國家旅遊局專案二項，北京市教委項目九項。近幾年共出版學術專著二十餘部、譯著十餘部、教材（教學用書）近二十部，發表學術論文近五百篇。旅遊管理系是北京第二外國語學院乃至全國最早開	正教授7人，副教授6人，助理教授13人，講師10人。

（續）表5-18　大陸三校之師資及軟硬體設備

		辦旅遊專業的教學與科研單位。旅遊管理系師資力量雄厚，結構合理，水準一流，共有教授4名，副教授5名，講師1名。	

資料來源：資料來源：作者整理自各校網站資料。
上海師範大學http://www.shnu.edu.cn/
北京第二外國語學院http://www.bisu.edu.cn/
香港理工大學酒店與旅遊業管理學院（SHTM）http://www.polyu.edu.hk/%7Ehtm/

表5-19　臺灣三校之師資及軟硬體設備

學校名稱	世新大學觀光系	銘傳大學觀光學院	文化大學觀光事業學系
師資情形	本系已聘有觀光專業教師14位，其中專任副教授且具博士學位者6名，專任助理教授且具博士學位者8名。以學術專業領域區分，屬於觀光遊憩資源經營管理方面者7名，屬於餐旅經營管理者6名，屬於旅運經營管理者1名。未來擬加強聘請餐旅與旅運方面具博士學位的專任教師，以進一步充實師資陣容。	本系聘有專任21位教師，其中專任教授且具博士學位者1名，專任副教授且具博士學位者7名，專任助理教授且具博士學位者13名。	本系聘有專任9位教師，其中專任副教授且具博士學位者1名，專任助理教授且具博士學位者8名。

資料來源：作者整理自各校網站資料。
世新大學觀光系http://cc.shu.edu.tw/~e25/2010/page1.htm
銘傳大學觀光學院http://www.tourism.mcu.edu.tw/index0.html
文化大學觀光事業學系http://sites.pccu.edu.tw/crbbto/Home/%E7%B3%BB%E6%89%80%E6%AA%A2%E5%80%9F

五、學生就業發展

　　以**表5-20**及**表5-21**列出大陸三校及臺灣三校學生未來就業發展，敘述學生畢業後可能會從事的職業及行業。

表5-20　大陸三校學生出入及就業發展

學校名稱	上海師範大學	北京第二外國語學院	香港理工大學酒店與旅遊業管理學院（SHTM）
學生未來就業發展	畢業生可至各大旅行社、賓館、餐飲業、展覽、諮詢、房地產業就業。	旅遊管理學院教學成果顯著，畢業生歷年來受到旅遊行政部門、外事單位、機關部委、進出口公司、教育科研機構、民營企業等用人單位的青睞。	旅遊管理畢業生的就業機會大都是在旅遊有關部門，包括旅遊勝地、本地和海外國家旅遊辦公室、景點管理公司、展覽會議組、博物館和歷史古跡景點、娛樂場所、主題公園、航空公司、機場、運輸和租車公司、遊覽班船、旅遊經紀人、旅行社和專業旅遊組織。

資料來源：作者整理自各校網站資料。
上海師範大學http://www.shnu.edu.cn/
北京第二外國語學院http://www.bisu.edu.cn/
香港理工大學酒店與旅遊業管理學院（SHTM）http://www.polyu.edu.hk/%7Ehtm/

表5-21　臺灣三校學生出入及就業發展

學校名稱	世新大學觀光系	銘傳大學觀光學院	文化大學觀光事業學系
學生未來就業發展	觀光產業是二十一世紀的明星產業。依據世界觀光組織的預測，在2015年時東亞將接待全世界25%的觀光客。另外，臺灣位於東亞的樞紐地位及是蓬勃發展中的大中華經濟圈中重要的經濟體，在國際觀光和國民旅遊上都展現出高成長的趨勢，需要眾多的觀光專業人才投入。 觀光系學生將來的就業機會和地區不局限於臺灣，會在大中華經濟圈中。觀光無國界，觀光人才國際化是未來必定的趨勢。在行業別上，除了觀光旅館業、餐飲業、旅行業和主題樂園業之外，觀光餐旅管理顧問業亦是未來就業的主要方向。	本院畢業學生除出國深造外，可報考國內餐旅、觀光、休閒遊憩、管理等相關領域之研究所，亦可在國內外旅行社、航空公司、遊輪公司、鐵路公司、巴士及旅運公司、主題遊樂園、森林遊樂區、休憩規劃顧問公司、俱樂部、會議中心、度假村、觀光旅館、度假旅館、商務旅館等相關觀光事業機構從事管理、規劃、開發、服務等相關工作，或參加高普考，在觀光局、林務局、國家公園、國家風景區等機構從事相關工作。	部分畢業生選擇繼續念研究所；部分畢業生參加高普考，以便進入公家機關就業。大部分畢業生選擇就業，有些於就業一段時間後，再念研究所，或出國深造；通常不少到旅行社工作者。

資料來源：作者整理自各校網站。
世新大學觀光系http://cc.shu.edu.tw/~e25/2010/page1.htm
銘傳大學觀光學院http://www.tourism.mcu.edu.tw/index0.html
文化大學觀光事業學系http://sites.pccu.edu.tw/crbbto/Home/%E7%B3%BB%E6%89%80%E6%AA%A2%E5%80%9F

 # 第四節　臺灣三所大學之評鑑結果分析

一、文化大學──觀光事業學系

(一)發展目標、特色及自我改善

❖目標

　　為因應國際觀光市場快速變化，配合國家推展觀光政策之觀光服務管理人才需求，且依循其傳承東西之道統及中外學術精華之辦學理念，還有商學院培育國際人才之終級目標，多年來積極培育理論與實務並重之觀光事業從業人力；研究所碩士班，更以鑽研多元化觀光管理相關議題為導向，積極提升國際觀光學術研究能量，以培養碩士生宏觀視野，育成觀光事業中高階管理人才。

　　此外，並參酌國家新興政策方針，如依行政院經濟建設委員會「服務業發展綱領及行動方案」之規劃，「觀光與運動休閒服務產業」乃國家未來十二項新興重點服務產業之一；大專院校落實產業發展與培育產業人力之考量，亦以因應國家推展特色領域人才培育為導向等政策目標，加以審視調整。

❖特色

　　文化大學觀光事業學系以研究思考與管理能力之人才培育為主要導向，鮮少以技術層面之訓練為主要訴求。此導向不但符合大學人才培養之基本定位，學生研究能力之訓練與發展亦處於其他相關之觀光系所之先驅地位。整體而言，其辦學特色上累積之優勢較

其他相關系所爲久，主要特色可歸納如下：

1. 專業程度涵蓋完整：其現有課程規劃結構完全依據系所目標而定，包含豐富的專業必修與選修課程，以提供學生多元觀光專業學習資源，培養自身未來興趣。

2. 師資觀光專業性高：現有專任教師皆具博士學位，專長分屬餐旅館、旅運經營及休閒遊憩等觀光服務管理相關領域，能提供學生良好的觀光相關理論基礎。

3. 課程修習多元彈性：學生修習課程彈性自由，可跨不同專業學群模組修習。此外，校內不同院系學生皆可修習該系課程學分，輔導或雙主修亦頗具彈性，實施已具成效，任何自身實力可及之學生皆得以跨領域自由選修課程，以深化專業學養。

4. 校外實習運作健全：在學生實務能力之培養方面，要求實務結合學生校內所學與產業界應用動態，強化學生就業力之重要設計。同時，亦呼應其在教育理念中對服務精神之重視與實踐。

5. 學生就業基礎能力紮實：爲提升畢業生外語能力，設有「語言能力畢業門檻」，學生畢業前需通過相當於托福電腦檢定173分（原筆試500分）以上之成績，或通過其他語文能力檢定，如日、韓、法、德、俄等語言，以強化自身外語能力，加速因應觀光產業國際化就業市場的需求。

6. 觀光研究經驗豐富：其爲國內最早成立觀光事業研究所，教師指導經驗豐富，碩士論文主題前瞻且質量並重。教師研究能量強，歷年於國內外研討會及期刊發表論文者多，亦常態提供學術審查服務，領先國內觀光學界計畫執行方向多元，除國科會計畫外，亦獲教育部、農委會、陽明山、太魯閣國

家公園管理處、林務局羅東林區管理處、新埔鎮公所、加拿大臺北貿易辦事處等國內外單位計畫補助，培養學生參與執行，成果豐碩。

未來亦可試圖結合校內其他科系眾多之人力與資源，來發展多元學程，輔以雙主修或輔系之修習，建立學生彈性超質學習之特色，以盼提升學生的學習性向與個人潛力之發展。

❖自我改善

文化觀光系之制度運作，主要以配合校院政策及資源為前提，系所自我改善品質機制以系務會議為核心，另設系所課程委員會、系所教師評審委員會及系所自我評鑑工作小組。系所課程委員會主要負責課程規劃與教學檢討，系所教師評審委員會主要審議系所適任教師之聘用，系所自我評鑑工作小組之委員則討論系所自我評鑑之執行分工與改善，系（所）務會議則就師生事務之協調輔導、經費分配與設備採購，與其他系所整體教學研究發展相關之改善事項，進行決議。

自我改善品質之成效，由落實系（所）務會議、課程委員會、系所教師之評議委員會，以及系所自我評鑑工作小組之重要決議事項，來反映成果。各項會議決議之執行為系所例行事務推動運作之基礎，教師間的全面互動之配合執行則扮演改善成效之重要推手。透過自我評鑑的絕佳機會，提供系所品質改善上應努力之方向，系所內之各委員會皆可就自評之效標加以檢討考核。

(二)課程設計

❖現況

文化觀光系所課程之規劃理念，完全符合觀光系所學生專業

領域中核心能力的培養，並且確實能夠滿足觀光市場人力需求，以及充分配合社會發展的脈絡。系所課程架構與內容方面，採行管理學理基礎與觀光專業知識並重的角色，極為符合該觀光系所之設立宗旨與教育理念和目標，以為國家社會儲備培育理論與實務並重之國際觀光市場人才。

在選課架構方面，向來以「餐旅館服務管理」等觀光領域專業內涵為核心，而其大學部課程架構主要區隔為「餐旅與會議展覽服務管理」、「旅行業電子ｅ化服務管理」、「生態與鄉野觀光服務管理」等三大學群模組，涵蓋由基礎至高階等多項專業必選修科目。碩士班是以專業必修課程，來培養學術研究基礎。

並於二〇〇八年與商學院相關學系協商，規劃「國際觀光旅館管理學程」。該學程亦以餐旅與會議展覽服務管理之觀光專業課程為主，另與商學院其他學系之國際商管相關專業課程配套，強化國際觀光旅館或國際會議展覽管理領域等，多項專業必選修科目和語言課程，以培養國際觀光旅館未來高階管理人才為目標。

❖特色

1. 文化觀光系所規劃課程架構之理念，依循既定之宗旨與目標，以觀光專業領域所需之核心知能為首要考量，並適時因應國家社會發展與就業市場之需求加以合理調整，以期培養最為專業的優秀人才。

2. 課程規劃依一貫之教育目標劃分學群，除認真設計必修課程外，並保留學生選修課程之極大彈性，鼓勵學生依個人興趣方向，集中選修任一學群之選修科目，以發展其未來就業競爭力。故自一九九八年起即已設計學群分組選課，大學部學生畢業前修滿任一學群之選修學分達三十個學分，即由系上頒發證明。此設計乃為達成本系專業學群教育目標，協助學

生職涯發展之重要特色之一。

3.開設學分課程，亦為強化教育目標，嘉惠全校有志於觀光專業的學生培育之措施。

4.該系所於二○○七年二月一日起，開始執行由教育部核定之「二○○六年教育部補助重要特色領域人才培育改進計畫」中之「觀光服務特色領域人才培育改進子項計劃」。計劃年期預計為三年，至二○一○年一月三十一日止。該子項計劃全面強化師資、課程與學生等三大層面之發展。其中於課程規劃設計之層面上，亦已配合了該校觀光系所二○○六至二○○九年新制課程之局部調整，且將投注計劃資源，以強化整體課程內容，故相較之下，更能輔助學生多元之學習成效，達成教育目標。

(三)學生學習與學生事務

❖學生開課需求，達成有效學習目標

　　文化觀光系所設有課程委員會，訂有「中國文化大學觀光事業學系暨研究所碩士班課程委員會組織規程」，學校依據相關規定來交予系所使用的學分數、教育目標等，以及觀光產業未來發展趨向，訂定各必、選修課程，以符合系所之設立宗旨及目標。另外，其專業課程規劃中，專業課程之開設百分比已占全體課程之50%以上，應可滿足學生專業學習之需求，以備觀光事業管理之專長。

　　為使學生更暸解國內外觀光產業最新動脈及觀光專業學術發展，系所不定期邀請觀光產業知名業者以及國外知名學者演講，並以海報、網路、班代表告知學生、導師及助教至班級宣傳等方式，鼓勵學生參加。

　　另外，文化觀光系所申請二○○六年「教育部補助重要特

色人才培育改進計畫」案之「觀光服務特色領域人才培育子項計畫」，經教育部審查通過，運用該計畫補助經費，自二○○六年下學期起開設「觀光旅遊管理講座」，積極邀請觀光產業專家學者至系上演講，更加強修課學生實務現況之體認，滿足其規劃未來就業方向之需求。

❖校際及國際學生學習

1. 在該校鼓勵外籍學生就讀之政策下，文化觀光系所每年均開放外籍學生至該系所就讀，每年開放名額十名，目前涵蓋日籍、韓籍等多國外籍學生註冊。

2. 配合行政院僑務委員會，開設「海外青年技術訓練班觀光科」，招收外籍生與華僑子弟，進行教學與訓練課程。海青班優秀學生可申請報考，入學正式大學部就讀。

3. 九十五學年度大學部學生共計二十位，其中包括日本、韓國、印尼、馬來西亞、澳門、泰國、緬甸、香港及多明尼加等共九個地區，與系上本國籍學生一起學習觀光相關課程，授課老師、班導師或助教會和外籍學生溝通，以瞭解其學習上的困擾，並鼓勵積極向學。

4. 系所學生有觀光事業管理的專業學術教育，並由有經驗豐富的業界講師，將所瞭解觀光產業最新的動脈充分傳授給學生，並配合校外實習的要求，不僅培養學生專業知識，更能緊密地與業界聯繫，加上國際學生對生活經驗及視野的分享，藉此雙管齊下來拓展學生的國際觀。

(四)研究與專業表現

在校方的鼓勵下，系所教師研究有相當不錯的表現。於二

○○四年中，期刊論文共一篇、研討論文共十六篇、專書一本；於
二○○五年中，期刊論文共九篇、研討論文共二十一篇、期刊學報
編審共十六件；於二○○六年中，期刊論文共九篇、研討論文共
二十八篇、專書一本。

　　依據校方公布之「學術研究成果獎勵辦法」，針對相關獎助
金額及獎勵事項，在研究論文方面，如有刊登於SSCI之學術性期
刊，每篇頒發獎狀乙只及新台幣四萬元為原則；專書每本獎助三萬
元及獎狀乙紙。

　　該校系所教師除研究方面表現傑出，其研究上之專業表現亦
獲得校方及外界認同，在數量上，每位專任教師每年均有至少二至
三篇的發表，有些教師在國際期刊（包括：SSCI期刊）均有相當
傑出的表現；而在研究主題上，是相當多元的，包括了生態觀光、
原住民觀光、遊客行為、觀光教育、服務品質等，每位教師在各自
專業領域均有相當的鑽研，而研究的主題也符合系所教師授課之課
程。

(五)畢業生表現

❖現狀描述

　　文化觀光系所畢業生，不論在升學及就業部分，表現均十分
優秀，其中約百分之二十的畢業生考取國內各公私立研究所之博碩
士班，且歷屆系所友已獲得國內外博碩士學位者亦眾，多數於觀光
相關學校科系任教，更有許多系所友擔任國內觀光教育界一級主
管，其中包含醒吾技術學院前副校長傅屏華、銘傳大學觀光學院吳
武忠院長、眞理大學觀光學院施志宜院長、高雄餐旅學院旅運管理
系黃榮鵬主任、景文技術學院觀光系陳定國主任等，可謂奠定國內
觀光教育發展之重要推手。

在觀光業界方面，過往畢業之系所友遍布國內外，直接服務於觀光產業之人次累積數量龐大，形成畢業生是有利於社會的資源，其中包含鳳凰旅遊張金明董事長、雄獅旅遊凌瓏副董事長、大通旅行社李本玠董事長、勵馳旅行社詹錦鐘董事長、行家旅行社海英倫董事長、台東知本老爺酒店徐昌慶總經理等，更有許多系所友在其他產業擔任高階主管，而就職於產官學界之傑出人士不乏返回母校兼課，回饋母系對他們的培育。

❖特色

文化觀光系因系所歷史悠久，故為全國觀光相關系所中，校友累積人數最多。因此，傑出校友遍布產、官、學各界，對於畢業生有相當大的幫助，且在各領域中不乏擔任高階主管或董事長的系所友，可見所培育出的學生均有相當的成效。另據1111人力銀行於二〇〇四年七月十五日至七月二十六日進行之年度「企業理想校系排行大調查」，「休閒旅遊類」企業人的心目中最愛晉用人才之校系，在二〇〇四年度和二〇〇三年度文化觀光學系的排名分別為第二名和第一名；二〇〇五年《Cheers快樂工作人》雜誌，針對二〇〇五年《天下雜誌》千大企業人資主管進行問卷調查顯示，企業最愛的私立學校調查中，文化大學位居全國私立大學第十位，顯見文化大學觀光系學生畢業後受到業界的肯定。

二、世新大學──觀光學系

(一)發展目標、特色及自我改善

❖目標

世新大學觀光學系設立宗旨秉持著高等教育的理念，為社會

積極培育觀光專業人才，其教育目標特別強調培養「理論與實務結合的優質觀光人才」。而設立之宗旨與目標導向觀光「科技化、專業化、在地化及國際化」之理念，將本系劃分為「餐旅事業管理組」及「旅遊暨遊憩規劃組」，長久以來有系統、有計劃的聘請優質教師、建構教學設備、添購圖書期刊、規劃完整課程、擴充教學空間，並將完善的實習制度融入課程中。以餐旅事業管理組為例，實習採行「三明治教學」法，於大三時即至本校「世新會館」進行六百小時實務實習，旅遊暨遊憩規劃組須至相關產業進行至少四百二十小時之實務實習，並於大三時出國進行「境外旅運實務」教學。「世新會館」為國內首座大學院校設立之餐旅實習大樓，具備齊全的旅館設施、設備與營運功能。當前國內觀光業面臨國際競爭，要能擁有堅強的競爭力，就必須要培養具創意與企業經營精神的人才，而如何提升教學品質、加強國際化、注重學生全人發展，以及發揮研究、教學與服務能量，皆是其不斷努力的課題。

❖特色

由於觀光產業涉及的相關專長範圍甚廣，它不僅是旅遊地的空間規劃與管理，也是接待遊客過程中，各項旅運接駁、餐宿的服務。其所涉及的理論包括管理學、經濟學、地理學、心理學等專長領域，這些學術知識亦如產業鏈一般，缺一不可。而學術必須與實務結合，才能達到學以致用的意義。爰此，必須兼容該等元素，才能達成觀光人才養成及就業的效果。

1.師資專長精擅且多元：世新觀光學系目前擁有教授、副教授及助理教授等十六位專任教師，不但大都畢業於知名學校，且其中十四位具有博士學位，約有一半兼具業界或公部門的經驗。學術專長則包括了觀光學域最重要的觀光遊憩規劃、旅運經營管理及餐旅服務等三大領域。由於教師大都兼具理

論與實務專長，而表現在觀光學域中的學術研究，亦頗獲肯定。因此，其師資陣容堅強，學術之專精且多元，是一大特色。

2. 課程安排兼具理論與實務：為能落實理論與實務的教學方針，其課程安排兼顧職能訓練與學術研究，強調理論的實踐、重視實務的理論。不僅開設一些遊憩經濟學、全球在地化空間理論、休閒不動產經濟學等理論性課程，更擁有「世新會館」作為理論能具體操作的基地，同時也提供學生實務訓練的場所。此外，也鼓勵事前妥善設計的校外教學，開設專題講座課程，邀請產官學界人士演講，更利用協同教學制度，邀請業界負責人與高階主管共同教授實務課程。在大學部旅憩組還要求至少四百二十小時的實務課程，目的在要求理論務必要與實務結合，這是其特色。

3. 具有新進科技化教具：為適應網路時代獲取知識途徑的改變，其教學亦結合當代網路科技，使用「非同步遠距教學」於課程上，並設有「網路課程中心平台」，提供老師相關課程講義、學生問題解答及系所即時訊息公告等交流的功能。開設觀光電子商務、觀光地理資訊系統、餐旅資訊管理系統、航空訂位系統等科技化課程。

4. 課後積極協助考取證照：為了增加同學們的就業技能，除了安排上述的正規課程外，也不遺餘力地開設考取證照相關的課程，包括領隊導遊考試、丙級調酒技術士證照、丙級中餐烹調技術士證照，以及餐飲及客房服務等輔導課程，希望能協助學生考取專業證照，增加未來就業機會。

5. 鼓勵協助同學國內外進修：除了鼓勵大學部同學報考國內外之研究所外，也積極協助碩士（專）班學生報考博士班，以近三年為例，共有六位碩士生考上國內博士班，分別在臺灣

師大、高雄大學、中央大學、成功大學及大陸廈門大學等校
進修中。

6.重視學生國際視野及交流：由於地球村時代的來臨，體認到
學生畢業後就業的所在地將較以前更為寬廣，有必要擴展其
國際視野，因此積極與一些世界知名學校交流，例如與美國
加州州立大學Pommona分校旅館學院，建立學術交流及人員
互訪之合作關係，並與北京旅遊學院、香港理工大學觀光學
系、新加坡大學觀光學系、韓國Tong-A大學觀光學系、美國
Johnson& Wales大學觀光學院及澳大利亞墨爾本大學觀光學
系等國際知名觀光學府，進行學術交流，希望在雙方學術交
流過程中，讓學生拓展視野。

❖ **自我改善**

　　為防患且予以改善，世新大學觀光學系所有一套自我改善的
機制，目前也運作地頗為成熟。

1.定期自我評鑑：已將自我評鑑制度化，而且已進行過三次的
自我評鑑，作為教學、研究、輔導、國際化等教育品質之提
升，同時也針對蒞校之評鑑委員所提供之意見，加以檢討，
並擬定改善辦法予以改進。

2.成立「課程委員會」定期調整課程：為使教學內容與題材
跟得上學術潮流，也能掌握時代動脈，成立了「課程委員
會」，定期或不定期地調整課程內容與大綱，俾獲更佳之教
育成效。

3.舉辦「社會需求動態調查委員會」：成員包括了專任教師、
畢業校友、業者、專家、學者、本系各學制在學生等。針對
教學、課程、系務等，提供改善之建言。

4.重視學生意見反應：為提升教學品質，世新觀光學系已進行

教學評鑑近十年。近三年來，更是強制要求學生務必利用網路進行問卷填答，再將結果交予授課老師參考。其有評價不佳者，系所亦進行瞭解及輔導，已確保教學品質。

5.重視老師的建言：各有關專兼任老師所提建議案，系所都相當重視，甚至教師平時的臨時提案，也都另專案開會研商，例如研究生得以更換指導老師，老師一年內不得收超過四名以上研究生提案，無非都在確保教學與研究品質。這些老師的建言，也都會在開會決定後執行。

6.重視業界之反應：除了邀請業界主管，參與座談會、協同教學、專題演講、課程規劃建議外，更利用「拜訪企業高層」、「最後一哩」之就業輔導計劃，實際拜會訪問業界負責人與高級主管，提供辦學與教學之建議，作為系務發展及成長改善之參考。

7.其他自我提升機制：為使系所教學與研究品質精益求精，同時兼顧學術自由、教學自主，以及對老師之尊重，亦不完全以監督考核方式進行，每學期（年）也定期選拔教學、研究優良之教師，給予實質之獎勵，以及嘉獎行為良好、表現傑出的學生，希望能以鼓勵帶動良好風氣，激發潛能。

(二)課程設計

❖現況

世新觀光學系課程規劃理念，是以培養兼具理論與實務，重視本土與國際發展的觀光專業之規劃和管理人才為主。課程設計以理論實務化、全球在地化、管理科技化出發；課程設計之層次，以導入管理基礎，扎根產業專業知能，寄望培育擁有管理內涵、專業導向、國際思維之觀光人才。強調教師之專長與研究教學結合，以

相輔相成之綜效，期能以深度教學、專業教育，引領學生為具有宏觀、專業知能及國際視野之公民。以多元課程開發，搭建產學平台，於學術與業界發揮專業影響力。世新大學觀光系秉其豐沛的教學資源以及優質的學習環境，已成為國內觀光相關學系標竿學習之對象。

❖特色

1. 經營管理與規劃開發兼修，培育全方位專業人才：課程理念首重培養全方位專業管理人才，有助於學生歷練觀光產業的投資開發階段，進而熟悉規劃過程，結合經營管理概念於營運發展。因此，餐組與旅組除一般觀光管理科目，並開設一系列規劃開發等相關課程。

2. 重視專業知能，貼近產業動脈：除提供扎實的學理作為基礎，並以一系列實務課程，讓理論成為實務的後盾，為學生就業鋪上關鍵的最後一環。凡實務及實作的課程，系上儘量延攬具實務經驗之專業人士來校授課。例如餐組中的中西餐製備、餐旅設施配置及規劃等，以及旅組中的領隊導遊實務、航空票務及客運管理等課程，皆聘請業界精英授課，讓學生的學習能與產業作結合。

3. 課程規劃結合資訊科技化之趨勢：由於科技對觀光產業的影響日深，對於軟體系統的教學也相當的重視。目前在世新觀光所使用的軟體有Abacus全球航運訂位系統、GIS觀光地理資訊系統、AutoCad電腦輔助設計等系統，運用在規劃設計與航空票務的領域中；「餐旅資訊系統」強化學生在旅館後臺資訊系統的操作及概念。將以上資訊科技納入課程的規劃中，以提供學生多元的學習環境。

4. 強化外語教學，重視國際發展：有鑑於外語對觀光人才之必

要性，外語課程除規定大一英文外，並要求學生於大二及大三選讀觀光英語或觀光日語，以加強學生外語基礎。國際化的相關科目，還包括有基礎觀光西班牙文、進階觀光西班牙文、國際禮儀、日本觀光產業發展研究等課程。此外，旅憩組並開設旅遊實務操作課程，除了要求同學瞭解出國帶團作業，並於國外參訪期間，參觀國際著名觀光業者，例如亞洲具代表性的精品旅館──首爾W. Hotel；或是與他國大學進行交流，例如九州產業大學，都納入該課程行程中。碩專班企業參訪課程，曾於九十五學年至馬來西亞參訪，並與當地觀光業者進行座談，包括海中天度假村（Avillion Resort）業者與雲頂娛樂城（Genting Entertaiment City）。

(三)學生學習與學生事務

世新觀光學系開設之課程，每年均由系課程委員會審查確定，並送至系務會議備查。課程之規劃上，是根據觀光管理專業之實務要求，於大一、大二規劃相關基礎課程，引導學生進入觀光專業領域，於大三規劃實務操作及實習課程，大四時則以加強觀光管理理論等原則來開設課程。

1. 適度調整必修與選修課程之比例：在專業必修與選修的規劃上，乃配合教育部及學校政策，儘量降低必修課程並提高專業選修課程之比例，因此系所將專業重要之基礎課程設為必修，鼓勵學生依觀光專業特色，來選擇適合個人特質之課程，發展個人之觀光專業知識和技能。

2. 適度調降開課人數：於二〇〇五年起推動基礎必修課程小班制，例如系必修課程：觀光學概論的人數降至每班四十人。雖為私立大學，在有限的教育資源條件下，設有開課人數下

限，但針對課程特性或開設教師之特殊要求設有彈性調整開課人數之申請管道，充分尊重教師對開課品質之要求及修課學生之權益。

3.觀光專業理論與實務課程並重：爲彰顯觀光專業理論實務並重之特色，除了觀光基礎及管理課程外，各科目授課教師依課程需要安排校外參訪，以強化理論課程與實務管理之結合。

4.強化專業實習課程：在專業實習方面，系所透過專設之實習單位，落實餐旅實習教育，並積極與旅行社及觀光投資開發事業等單位合作，提供學生實習機會。

5.加強科技資訊化課程：在面臨資訊時代化的同時，該系所提供地理資訊系統、電腦輔助設計、航空資訊系統及餐旅訂位系統等現代化資訊設備及課程，協助學生提升個人在觀光產業的資訊化程度。旅憩組並且有海外參訪的實習課程數天，以平衡餐旅與旅憩兩組實習時數的差異。

6.加強產學合作課程：爲達到「德智兼修、手腦並用」之辦學宗旨，並落實「開拓實踐領域」的目標，該系積極參與並提供學生多項觀光旅遊相關之產學合作學習機會。例如九十五學年度世新觀光系所研究生，參與該校管理學院所辦理與臺灣愛普生科技股份有限公司之暑假產學合作。

(四)研究與專業表現

❖教師方面

　　世新觀光學系教師秉持著「厚植研究能量」之目標投入學術研究，於二〇〇五年到二〇〇八年第一學期間在SSCI期刊、期刊TSSCI及其他具審查制度之文章發表，總計二十九篇，其中SSCI/

SCI期刊共計六篇，TSSCI期刊共三篇，具審查制度之一般期刊共計十一篇；具審查制度之專書章節共計七篇；具審查制度之專書一本。專任教師皆依據個人研究之領域，有系統地完成其個人之研究，研究成果皆與其學術背景及歷年研究耕耘之領域，息息相關。

❖研究生方面

世新觀光學系所研究生之論文，於在學或畢業後在具審查制度的研討會發表的論文約三十一篇。而在碩士班畢業生的就業行業別中，有五人進入文教業服務（教師），其餘工作行業則涵蓋交通運輸、金融會計、傳播媒體、旅遊餐飲、公共行政及電子資訊、商業貿易、一般服務業與其他等行業。碩士在職專班三十八位受訪的畢業生中，除了二十二人繼續從事先前之工作外，有十五人已轉換新的工作，且多為正職，認為其工作行業與觀光休閒產業相關者站81.1%。從行業別來看，旅遊餐飲業與文教服務業占多數。由結果可以看到，許多學生畢業後會選擇轉入觀光休閒產業。

(五)畢業生表現

畢業生的優良表現是呈現其學校與系所教育的一項重大成果，因此也是展現學校與系所是否達到其教育目的的一項重要指標。觀光系對其畢業同學，不論在升學或職場就業方面的表現，一直非常重視與關心。舉例來說，全系教師不僅對即將畢業的同學，在升學或就業方面的輔導不遺餘力，即使畢業同學已離開學校，也經常回到系所向老師們請教繼續升學或轉換職業等問題，系所教師也會根據自己的經驗持續給予學生關懷與建議，因此該系教師與畢業同學之間，均保持良好的互動關係。

為瞭解畢業生在校所學與畢業後升學就業、自我工作表現、和市場競爭力的關聯程度，本系根據三項要素來評量，分別為「系

所畢業生之專業能力符合繼續升學需求之程度」、「系所畢業生之專業能力符合進入職場需求之程度」、「系所畢業生之專業能力符合進入職場需求之程度」和「系所畢業生自評專業能力與升學或就業需求相關之情形」。

❖系所畢業生之專業能力符合繼續升學需求之程度

在系所畢業生之專業能力符合繼續升學需求之程度方面，可以畢業生報考和錄取國內外的碩、博士班的人數，和進行學士論文寫作或參與學生學術研討會發表的情況，作爲測驗的項目。總計近三年來，大學部、碩士班或碩士在職專班的畢業生，共有十二位進入國內研究所碩士班或碩士在職專班，其中有十五位進入國外研究所碩士班，分布在美、英、加拿大、荷蘭、瑞士、澳大利亞及日本等國，有七位進入國內的研究所博士班。雖然沒有強制要求，但仍鼓勵大學部學生在畢業前可以完成一份學士論文，過程是由學生們自行組成研究小組，與指導老師擬定題目，並在老師幫助下進行研究與發表，而所有學士論文的指導均由系所教師義務擔任。同時，亦鼓勵同學將研究計畫案申請國科會大專生學術論文補助，如能獲頒補助，學生們也會認爲是一個很大的肯定。學生們完成學士論文的研究，對日後繼續升學及在研究所的表現，均有極大的幫助。除了鼓勵學生進行研究外，每年均安排學生學術發表的機會，不僅可以訓練學生論文發表能力，也是對學生從事學術研究的一項鼓勵。

❖系所畢業生之專業能力符合進入職場需求之程度

不論由系所作的雇主調查或由校方所進行的雇主調查，整體而言，大都數的雇主對世新觀光系所的畢業生，不論在專業知識、專業技能、工作態度、印象、電腦文書處理、團隊合作、溝通能力和整體工作方面，均認爲滿意或非常滿意，而對該系所畢業生的語文能力和國際觀等方面，可以再加強。同時，繼續收集雇主對畢業

生滿意的資料，使系所在課程、教學和輔導方面能提出更具體的改善方案。

❖系所畢業生自評專業能力與升學或就業需求相關之情形

世新觀光系所的教育目標，為培養兼具理論與實務的旅館及餐飲、旅行社與觀光遊憩等三方面專業的規劃與管理人才（如圖5-1）。調查結果顯示，絕大都數碩士在職專班的畢業生，畢業後會繼續從事觀光休閒產業，或者會轉行至觀光休閒產業。但大學部和碩士班的畢業生其工作選擇較多元化，世新觀光學系大學部或碩士班畢業生認為其在校所學與其工作相關者，亦達35%以上。

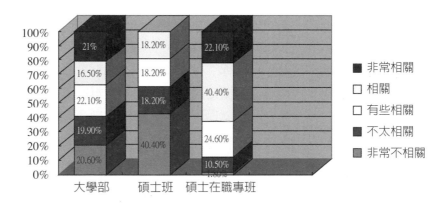

圖5-1 世新大學大學部、碩士班及碩士在職專班畢業生工作與在校所學相關程度。

資料來源：《世新大學觀光學系97年度自我評鑑報告書》，頁140。

三、銘傳大學——觀光學系

(一)發展目標、特色及自我改善

❖目標

　　銘傳觀光學系為了能與其他科系相區隔，除注重一般觀光旅遊知識及實務操作，培養專業觀光人才與建立休閒資源規劃、管理的基礎外，並以國家及世界經濟外來發展趨勢、產業人力需求及科技整合等原則，建立休閒遊憩等學術領導之地位。其宗旨在於藉由擴張、運用及差異化的觀光休憩等專業知識，來提升人類的生活水準，特別強調學生在工作或產業中，應有的國際觀、責任感、團隊精神，以及高道德標準的自我要求。為達成上述之宗旨，銘傳觀光學系對於軌成目標與方針，將致力達成下列幾項工作：

1.招收高品質，多樣化的學生就學。

2.培養學生具有符合社會要求的道德與價值觀。

3.提供學生尖端產業知識、技術及工作經驗。

4.提供適於高等教育最好和廣泛的專業發展方案。

5.提供實用和高感度的研究，用以支援區域及國家有關產業。

6.引進認真負責，具專業學經素養教職員工。

7.創造有利的研究、學習與工作環境。

8.加強校友、產業與有關機構的合作。

9.建構系所在國家社會優異的名聲及社經地位。

❖特色

1. 大一、大二不分系：具有整合性學習之特性，學生可以根據性向，在大三選擇有興趣的科系就讀或是跨領域雙主修。

2. 課程設計：該系在大一、大二為基礎專業課程，大三、大四則為專業之休憩課程，包括有規劃、管理、法令、研究、環境等不同面相的課程。

3. 學生全人教育發展：重視學生之生活教育、團體紀律，培養其謙恭禮貌之態度及激發其創新能力，並強化其溝通領導之能力。

4. 特勤小組訓練：從二〇〇四年開始成立「觀光特勤小組」，培養學生之活動規劃、活動帶領、活動執行、活動評估的專業知識與能力，並提供銘傳大學校內、外之相關活動的參與及執行，藉以提升未來進入職場工作應具備的專業知識與執行能力。

5. 理論與實務並重：藉由實務訓練、戶外實作、專題討論、論文寫作與四百小時的實習，來強化理論與實務之能力。

6. 國際觀之建立：從二〇〇四年開始，在大三、大四的部分課程進行全英文授課，藉此強化學生對英文聽說讀寫的能力。

❖自我改善

銘傳觀光系之自我改善品質機制，可分為兩大類：定期與非定期，以現況分析如下：

1. 定期機制：

 (1) 自我評鑑：每兩年會進行一次系所自我評鑑，並配合銘傳大學與觀光學院之中長期校務發展，來進行相關之修正與評鑑，也會根據校外委員之建議，來修正學系之發

展與課程課計。

(2)課程委員會。

(3)教學滿意問卷：每學期均會針對同學對於授課教師之教
學品質進行評量，對評量之結果，均會進行教學成果之
檢討。對於教學評量成績較差者，予以瞭解與輔導，具
體提升系所之教學品質。

2.非定期機制：根據時代的需求，學生與師長的意見，來進行
機動性的調整與修正，藉此提升教學品質與成效。

(二)課程設計的現況與特色

1.課程架構：銘傳觀光系所的課程架構，分為大一、大二的
「專業基礎課程」與大三、大四的「專業進階課程」兩大層
次，整體課程的規劃包含觀光經營管理、觀光產業專論、觀
光產品設計開發與研究／專題研究等四大主題，再由此四大
主題分成兩大階段，發展出其課程內容。

2.課程內容：

(1)一年級：觀光學概論、旅運經營學、國際觀光發展概
論、休憩學概論、度假村管理、休閒運動、餐旅管理、
客房管理、餐旅服務。

(2)二年級：旅遊運輸及服務管理、空勤服務管理、旅遊巴
士與鐵路運輸、環境保育與教育、電子遊戲業網路、露
營地管理、國家公園管理、森林遊樂業經營、餐旅管理
會計、餐旅管理會計、餐館開發與規劃、咖啡專賣店經
營與管理、餐飲設施規劃與設計、餐飲設施規劃與設
計、餐飲採購管理。

(3)三年級：商業觀光、安全與風險管理、觀光品質管理、

水域觀光、健身中心管理、志工服務管理、觀光領導、遊艇業管理。

(4)四年級：觀光服務評估、觀光政策與法令、觀光活動設計、觀光實務運作訓練、環境影響評估。

3.與教育目標之關係：強調國際化、專業化、科技化與實作化四大教育目標。

(三)學生學習與學生事務

❖現況描述

銘傳觀光系依據其教育目標規劃完成，同學四年在學期間需修完必修一百四十學分，包括有校定共學必修學分、院定專業科目應必修學分、觀光學系必修學分與觀光學系應選修學分等。其中，院定必修學分的部分則開授在大一、大二，每學期都會開諸多課程讓學生可以根據興趣選修，如大一上必須由十四學分中修得九學分、大一下則為從三十五學分中選修到十學分、大二上則為五十三學分中選出十五學分與大二下的四十二學分中選出十五學分。而觀光學系選修學分，主要開設在大三與大四兩個學年，平均每學期皆會開設四到六門選修課程讓學生自由選擇，藉此可以順利幫助學生在四年修得一百四十個畢業學分。

❖特色

如前述該系強調「國際化、專業化、科技化與實作化」四大教育目標，更強調課程必須充分滿足學生之需求，並積極協助學生完成學習，其具體作為如下：

1.課程內容與時俱進，以符合社會需求：該系所之課程強調與當前社會之休憩需求緊密結合，充分滿足學生之需求，積極

協助學生完成學習，其具體作為如下：

(1)強化公設觀光資源之管理規劃。

(2)著重休閒農場之發展。

2.運動與休閒活動之結合：隨著臺灣民眾對於身體健康之重視，加上逐漸步入高齡化社會，因此運動與休閒活動之結合已經是大勢所趨。此外，臺灣四面環海，具有發展水上活動之有利條件，而水域休閒運動在夏日廣受民眾之歡迎，故在課程之規劃上，亦著重相關課程之規劃，包括運動休閒俱樂部管理、遊艇業管理、水域遊憩、銀髮族休閒空間規劃等。

3.為國際學生開課，以及鼓勵學生參與國際學習活動：

(1)國際學院之授課：銘傳大學致力於推廣「校園國際化」，透過國際性教育活動，以開展學生國際性的視野，同時也成立國際學院，包括有旅遊與觀光學程，利用四年全英文教學，來吸納國際學生與本國學生就讀。

(2)提供全英文授課科目：鼓勵學生可以到國際學院選修相關的課程，同時也在每年開授全英文課程。

(3)學生參與國際學習活動：「休憩特勤小組」也於每年四月之「美國賽基諾大學參訪行程」活動擔任負責單位，利用英文短劇來介紹臺灣著名觀光景點。

(四)研究與專業表現

❖問題與現況

近年來，銘傳觀光系在專業與研究表現上，部分老師研究表現傑出，發表論文數目亦相當的多，而部分的老師也在產官學社會服務方面表現優良。除在國內外重要期刊（如：SSCI、TSSIC等）、校外研究案的爭取（如：國科會）、專書、百科全書、國際

合作計畫、或專利等方面表現有待努力與加強外，就整體表現而言則屬尚可。另外，產學合作計畫案的執行，量與質均有改善的空間，且希望產學合作的計劃與學生的課程合作結合，讓師生有機會能共同參與產學合作計畫的執行，培養理論與實務結合的經驗。

❖改善策略

未來該系之改善策略如下：

1. 平衡老師研究與社會服務發展水準。

2. 鼓勵教師以個人或合作的方式，每年定期在如國科會等研究單位申請補助，並在未來針對以國科會等研究單位之申請及執行件數，作為未來教師升等及鼓勵的重要考量方案之辦法進行討論。

3. 教授們可增開論文研究寫作學分課程，帶領研究生作出高品質論文，考慮以增加論文學分數的要求或寒暑假開設論文寫作課程；未來可以組成教師與研究生團隊，參與行政機關計劃之投標。

4. 鼓勵並輔導教師投稿於國內外重要期刊，並積極爭取校方協助教師，以便較易取得登載之機會。未來可以邀請在國內SSCI或TSSCI的審稿委員，來校演講與交流。

5. 加強教師研究能力及研究環境，鼓勵教師參與專業進修課程，建議校方開設研究方法、統計、英文等課程，協助教師進行終身學習，以利研究論文之發表。

6. 獎勵傑出表現之同仁。

7. 老師研究與專業如有個案，以特別專人協助（擬聘用研究助理為宜，不宜增加院內秘書人員工作負荷）。

8. 一定額度以上之計劃，增加研究生接受培訓參與計畫機會。

(五)畢業生表現

❖問題與現況

1. 畢業生在升學與就業上之情形：畢業生在畢業後，有超過一成的同學選擇繼續就讀研究所，每年有六至八人順利進入研究所；在就業上，約有三成的畢業生選擇投入職場，但仍有不少的同學選擇補習考研究所或相關證照，也有部分畢業生在尋找工作中。

2. 畢業生對自我工作表現與市場競爭力之滿意程度：目前該系之作法，是由系秘書與助教定期以電話詢問畢業同學之就業現況、就業困境、工作表現，以及自我表現滿意程度的調查。根據調查結果顯示，仍有不少的畢業生選擇繼續準備國家考試，至於已步入社會工作之畢業生則表示工作尚可，仍然滿意自己的表現具有競爭力，但仍需要不斷的自我進修與學習。

　　該系學生畢業後進入觀光旅遊相關行業之比例，尚有待提升，雖進入相關行業之就業比例不高，但仍然呈現逐年增加的狀態，其中有部分畢業生在家準備國家考試或研究所考試，還有待業中的情況也很普遍。據調查，該系畢業生之就業競爭力，仍有待加強。

❖改善策略

　　根據上述之問題，該系所擬定之改善策略如下：

1. 在學生輔導方面：加強學生對觀光行業之認識，如企業參訪，擴大邀請已畢業之傑出校友返校與在校生作面對面溝通，協助同學更加瞭解觀光產業之動態及真實面；加強在校

生與畢業生就業輔導機制，以協助同學進行工作面試及處理工作職場的問題，並在課程中加強學生建立觀光業職場倫理之觀念，以增進工作穩定性和人際溝通。

2.課程規劃方面：將持續考量修改大四之課程，如改為就業及就學學程，供學生選擇，以利學生儘早適應畢業後之前程規劃；大四課程安排專業演講課程，每週邀請業界不同企業經理人到校演講，幫助學生瞭解業界工作內容、職場生態。

3.畢業校友的長期追蹤：針對以畢業之校友進行就業調查，以瞭解未進入相關產業的原因為何，在未來制定課程大綱時，酌予調整課程架構以滿足學生需求。定期舉辦畢業生與其主管之深入訪談，以瞭解其就業競爭力與就業困境。

第六章 海峽兩岸旅遊觀光高等教育目前既存問題之分析

 # 第一節　教育培養目標方面

從現今趨勢觀之，社會經濟發展對本科教育人才質量的要求，將愈來愈高，且愈來愈強調多樣化。總體而言，旅遊本科教育培養目標既存在尚未得到根本解決的歷史問題，又得面臨日益嚴峻的一系列現實挑戰；本科教育培養目標的問題，不解決或解決得不好，勢必影響旅遊本科教育的進一步改革和發展。現就以兩岸旅遊本科教育培養目標的問題，如下作一分析。

一、大陸部分

大陸於一九九八年頒布實施的「本科專業介紹」，對旅遊管理專業的教育培養目標和培養規格，作了原則性的規定。實施至今，明顯地存在著許多缺陷，主要表現在以下幾個方面：

(一)人才跨度大、定位寬、層次不分明

一直以來，本科生培養的層次目標都是定位為「培養某專業的高級專門人才」，而旅遊本科專業也定位為培養「從事旅遊管理工作的高級專門人才」，現在看來，這並沒有錯，但跨度太大，定位過寬，因為某一領域的高級專門人才亦有階級層次之分，即使是培養某一領域的高級專門人才，亦應分解大學教育的各個培養階段，如旅遊管理高級專門人才的培養，可分解為本科、碩士研究生、博士研究生等不同的階段；由此可見，本科階段仍然是基礎階段。

但是，大陸現行教育不論那一階段，皆定位於培養高級管理

人才，而且對「管理人才」的理解也存在著盲點，好像「管理人才」就是無關實事、指手劃腳的監工人員，從而對學生形成誤導，尤其是嚴重影響到學生的社會實踐和畢業實習，使學生在實習、實踐中瞧不起基層職位，不求實際地要求高階職位，不注重能力的訓練與培養，殊不知旅遊行業中的基層業務能力，對於勝任高階管理工作是不可或缺的奠基作用。

例如，夏威夷大學旅遊管理學院對此即非常重視，常常教育學生從基層做起，該院院長、著名旅遊教育家朱卓仁教授，就建議畢業生選擇從那些最髒、最累、最低層的工作做起。他認爲一名優秀的管理人員，尤其是高階管理人員，必須十分熟悉最基層的工作以及做這些工作的人，熟悉的最好辦法就是親身體驗，如果沒有這種工作經歷，就不能全面體會、消化所學的理論知識，就不能成爲一名好的管理人員；此種人才教育思想，相當值得借鑒。

(二)目標空泛，難以適應旅遊業需要

人才培養的職業目標定位過窄，畢業生就業缺乏靈活性。近年來，大陸高等教育的規模有了極大的發展，傳統、封閉的高等師範教育正在被全新、開放的教師教育取代，一些高等職業技術學院及中等職業技術學校的旅遊專業興起，亦迫切需要高等院校的旅遊管理專業畢業生，來勝任他們的專業教學工作；同時，旅遊管理專業本身是管理專業的一個分支，管理專業的本科畢業生也可適應其他的管理工作。因此，如果僅將旅遊本科教育的培養目標定位爲「能在各級旅遊行政管理部門、旅遊企業單位從事旅遊管理工作的高級專門人才」，此仍然沒有脫離計劃經濟時代的「專業即職業」的人才培養模式。

如上所述，大陸高等教育思想和觀念的一個重大轉變就是加強基礎、拓寬專業。就大陸高等教育總體而言，此一指導思想是正

確的，但對於一些新興學科和專業來說，由於其知識的成熟度和普及性較差，因而過分強調拓寬和淡化專業教育，則不利於學科發展的人才培養。此外，加強基礎和拓寬專業還存在一個問題，任何極端的作法無疑都會危害大陸高等旅遊教育的健康發展。目前，大陸有些教育機構制定的旅遊管理專業教學計畫，其專業特色已經淡化到難以識別的地步，這無疑是對國家教育主管部門所提倡的加強基礎、拓寬專業，此一教育思想的曲解或過度發揮。我們不妨設想，如果任何一門學科類別中，所有專業培養出來的學生大同小異，甚至沒有專業差別，那就意味著這些專業的培養目標，缺乏明確的「市場定位」，這種所謂的「全才」，將無法為勞動力市場所接受。

因此，旅遊管理專業教學改革應在貫徹強調基礎、拓寬專業思想的前提下，針對自身的專業特色，妥善處理基礎教育與專業教育的關係，此將直接關係到旅遊管理專業教學改革的成敗。其次，旅遊教育必須緊跟著旅遊市場的變化，市場上需要的人才才是旅遊院校應該培養的人才；目前，由於種種缺陷等問題的存在，導致學習旅遊專業的學生，學業特色不明顯，在旅遊行業就業中無法占優勢，以致使一些成績優秀的學生轉行，這也說明目標制定者，未必真正清楚管理專業人才，究竟需要哪些專業性素質。

(三)素質教育缺乏，創新精神和創新能力的培養不足

經過多年的探索與實踐，素質教育已取得了共識，特別是透過對《中共中央國務院關於深化教育改革全面推進素質教育的決定》精神的深入學習和領會，高等學校的管理者和教師們一致認識到，本科教育更應該注重素質教育。素質教育的方向已經明確，思路也已清晰，而且也初步形成一些切實可行的方法；但「本科專業

介紹」中的旅遊管理專業培養規格中，根本就沒有提到素質教育，這顯然是由於歷史局限性所造成，如果現今仍然沿用「本科專業介紹」中的規定，就顯得不合時宜。

大陸傳統的教育觀念，常常把教育等同於讀書、積累知識；其實，衡量教學水準、學習成績的標準不在於知識的數量，而在於知識的應用、創新。創新包括創新精神、創新人格、創新意識、創新態度以及創新能力的培養，這已成為當前大陸教育界的共識，但原有的培養目標與規格中，卻缺乏與此相關之要求。

(四)知識傳授、能力培養、職業態度等方面有待提高

以下係依據大陸現行旅遊本科教育培養目標情況，對旅遊本科生在知識、能力和職業態度方面進行的調查結果，分析如下：

❖基本情況及問題分析

1.從知識目標分析，可看出（如**表6-1**）：

　(1)大陸當前旅遊本科畢業生對旅遊基礎知識掌握得不錯，專業基礎知識較紮實。

　(2)缺乏面向二十一世紀應具備的現代專業知識，亦即作為全科、通科專業的知識還不夠。

　(3)當前畢業生的法律學理、經濟類知識還很貧乏，作為現代人的綜合知識不夠。

　(4)目前大多數結業生的人文社會科學知識單薄，缺乏對人文精神的崇尚。

2.從技能目標分析，可看出（如**表6-2**）：

　(1)大陸旅遊本科畢業生基本動手操作能力還可以，自認為還能勝任行業的日常工作。

161

表6-1　關於知識目標的基本情況

序號	評價內容	評價等級人數（%）		
		A	B	C
1	旅遊學基礎原理知識	122(95.3)	6(4.68)	
	旅遊管理原理與方法	120(93.7)	8(6.3)	
2	現代旅遊資訊學知識		23(17.9)	105(82.1)
	社區旅遊		10(7.8)	118(92.2)
	生態學基礎		9(13.5)	119(86.5)
3	經濟學及管理學知識	6(4.68)	10(7.92)	112(87.5)
	國際旅遊法規	9(6.9)	22(17.2)	97(75.8)
4	基本的自然人文社會科學知識	15(11.7)	4(3.1)	109(85.1)
	倫理學知識	14(10.9)	11(8.6)	103(85.9)

資料來源：郭栩東（2007），《中國旅遊本科教育培養目標研究》，遼寧師範大學碩士論文。

表6-2　關於技能目標的基本情況

序號	評價內容	評價等級人數（%）		
		A	B	C
1	從事旅遊管理實踐能力	110(95.9)		18(14.6)
2	對突發事件的處理能力		7(5.5)	121(94.5)
3	接收資訊能力和科研創造能力		20(15.6)	108(84.3)
4	與團隊／客人的管理溝通交流能力		35(27.3)	101(78.9)

資料來源：郭栩東（2007），《中國旅遊本科教育培養目標研究》，遼寧師範大學碩士論文。

(2)學生自我評價，在分析形勢、作出判斷、進行抉擇和處理突發問題等的能力方面有所欠缺。

(3)在獨立科研、創新能力和創造意識方面，有所欠缺。

(4)人際交往、交流能力、溝通能力不足，不能有效地處理與同事、客人之間的關係。

3.從西方旅遊教育對學生能力培養的範疇，可看出（如表6-3）：

(1)學生在旅遊教育能力培養的內涵上，與西方存在著認知上的差異。在西方旅遊教育中，管理技能是要求學生掌

表6-3　西方旅遊教育對學生能力培養範疇

序號	報告所指	歐美旅遊院校
1	基礎管理技能	評鑒技能
2	學習技能	對訊息資料進行評價的能力
3	情報科學能力	科研設計、統計能力；檢索文獻資料能力基礎知識技能
4	評鑒技能	敬業精神和自我判斷能力
5	科學方法的應用	交流技能
6	協調合作技能	學習技能
7	個人管理技能	有效的、自我激勵的學習能力

資料來源：郭栩東（2007），《中國旅遊本科教育培養目標研究》，遼寧師範大學碩士論文。

握最基本、最核心的技能，它除了傳統的管理學和基本操作的教學內容外，還包括了人際交流技能、職業行為能力和臨場思維能力。

(2)大陸教育界對能力培養的理解，比較偏重於動手能力，範圍比較狹隘。對動手能力的培養又比較強調實驗操作能力，顯然有一定的局限性；而且，當前學生的實踐能力現狀不盡人意，不僅有的學生實習考試成績不理想，不能將所學理論運用於實踐上，甚至缺乏將專業知識透過工作實踐，內化自身工作能力。

4.從職業態度目標的反饋，可看出（如**表6-4**）：

(1)大陸培養的學生，其基本職業態度端正，能遵守基本道德規範和倫理原則，也通曉作為旅遊服務者的法律義務與責任，能實事求是地對待事情。

(2)由於大陸教育體系還不完整，學生普遍還缺乏可持續發展的能力，學生沒認識到旅遊業是一個需要付出畢生精力的職業，在校期間一次性學習的知識，遠遠無法滿足社會及個人發展的需要，但學生卻仍存有企圖透過一次性學習，就一輩子享用的觀念。

表6-4　職業態度目標反饋情況

序號	評價內容	評價等級人數（%）		
		A	B	C
1	明確基本道德規範、倫理原則	85(95.9)	25(19.5)	18(14.4)
	明確基本法律法規	23(17.96)	78(60)	29(21.09)
	有責任感、誠實的科學態度		49(38.28)	79(61.7)
2	有自我調整能力，能不斷完善自我知識、技能、素質		30(23.5)	98(76.5)
3	與團隊合作能力		32(25)	96(75)
4	能尊重個人、重視人文背景與文化價值差異		33(25.7)	95(74.2)

資料來源：郭栩東（2007），《中國旅遊本科教育培養目標研究》，遼寧師範大學碩士論文。

(3)學生中還大量存在著個人自我思想，只注重發展自己某一方面的技能，而忽視了團隊的合作精神。

(4)對職業精神的涵義以及服務關係中的義務，缺乏全面的認識。

❖知識、技能和職業態度獲取途徑的基本情況

　　在知識方面，畢業生自評知識內容77.7%來自於教師，即知識目標方面的九項內容中，平均有七項選擇為教師，這說明知識方面的獲取管道，主要是教師的教育；在技能目標方面，所列的六項內容中，平均有三‧五項（58.3%）來自於實踐，這說明技能的獲得以實踐為主，其中此項選擇教師教育的有一點二項，占20%；職業態度中，六項約有四‧八項（80%）選擇來自於自學，說明職業態度的形成，主要以自學為主（如**表6-5**）。

二、臺灣部分

　　臺灣在兩岸旅遊本科教育培養目標的問題方面，有關專業方向較為模糊，主要有下列幾點：

表6-5　知識技能職業態度獲取途徑的基本情況

序號	評價內容	獲取途徑（平均選項）							
		教師教育		自學		實踐		其他	
		小計	百分比	小計	百分比	小計	百分比	小計	百分比
1	知識目標（9項）	7	77.7%	1.3	14%	0.7	7.7%		
2	技能指標（6項）	1.2	20%	0.8	13.3%	3.5	58.3%	0.5	8%
3	職業態度目標（6項）	0.6	10%	4.8	80%	0.6	10%		

註：獲取途徑的統計口徑：首先是將知識目標、技能目標和職業態度目標分開
　　統計；然後，發現知識目標、技能目標、職業態度目標的獲取途徑有一定
　　規律，大部分學生的選項集中於某一種途徑。例如：知識目標主要集中於
　　教師教育，選5至8項的學生有90人，共690項；技能目標主要集中於實踐，
　　選4至5項的學生有80人，共399項；職業態度目標主要於自學，選5至6項的
　　學生有88人，共680項；最後，依此類推，再按人數平均得出平均選項。
資料來源：郭栩東（2007）。《中國旅遊本科教育培養目標研究》，遼寧師範
　　　　　大學碩士論文。

1.觀光教育未能完全配合業者需要。

2.企業需求量不大。

3.業界與學術界欠缺溝通媒介。

第二節　課程體系方面

現階段之「課程體系」，此一名詞主要有廣義和狹義兩種解
釋。廣義的課程體系概念，在於基礎教育課程領域中流通，包括課
程目標、課程設置、課程內容、課程實施及課程評價等五部分在內
的整體課程架構；而狹義的課程體系概念，係指廣義課程體系概念
中「課程設置」之內容。

一、大陸部分

大陸旅遊本科課程體系建設，是在遵循旅遊專業跨學科的基本特點上，堅持以培養應用型人才為主要目標，提出新的旅遊專業本科課程體系建設，應採取在旅遊管理專業內部進行細分，如劃分成酒店管理、旅行社管理、旅遊規劃開發等方向，並對各個細分方向進行各有所不同側重之專業課程體系建設。同時，在專業細分與不同方向各有側重之基礎上，依據學校現實條件和培養目標，建立主要朝就業方向的「實踐型」課程體系，以及朝理論研究方向之「研究型」課程體系。然而，大陸之旅遊高等教育課程體系的現狀，存在著下列五大部分的問題：

(一)課程目標

從大陸高校旅遊專業的課程目標設計觀之，可發現有如下的缺失：

❖脫離現實

所有的課程目標都是一廂情願的認為，學生經過旅遊高等教育階段的學習，就可以達到「全面發展」，走出校園後就可以勝任旅遊行業各個領域的工作，就可以順理成章的走上管理職位和承擔起科研工作，這顯然在旅遊高等教育的體制與教育資源方面上，都無法提供相應的保證，此種課程目標是不切實際的。

❖滯後性

大部分現行的旅遊專業課程體系，都是參照一九九八年大陸教育部對普通高等院校本科專業目錄中，對旅遊管理專業的業務培

養目標規定而設計。在此規定中，培養目標規定爲「培養具備管理、經濟、民俗文化、法律和旅遊專業知識，能在各級旅遊行政管理部門、旅遊企業從事管理工作的高級專門人才和具備進一步從事旅遊教學、科研潛力的研究型人才」。惟隨著大陸社會經濟的發展，大眾旅遊的蓬勃開展，此一課程目標並沒有與時俱進，仍然停留在原地，對近十年的旅遊發展成就沒有反映，對旅遊業的行業需求也並不在意。

❖功利性和工具性

假設課程目標並不存在上面列舉的兩項缺失，即假設現有教育資源可以支援超前性的目標，那麼這個目標仍然顯得功利和實用。例如它要求高等教育爲旅遊企業提供合乎要求的旅遊從業者，即「人才」；但人才是一個很功利的概念，何爲人才？有用的是人才，沒有用的或用處小的則不是。有用與無用的標準來自於哪裡呢？來自職業的適用性。對旅遊企業而言，學生的全部價值就在於專業知識的掌握程度和職業技能水準，每位旅遊從業者都是旅遊企業，乃至整體旅遊行業大機器上的一顆螺絲釘，是一種旅遊服務工具，一個合格的服務工具就是人才，反之則不是；如果學生不適合於旅遊行業，那麼旅遊高等教育的價值在這個學生身上就失去了嗎？

「從某種角度而言，我們的教育是將原材料製成商品，以滿足生活中各種需要的工廠」。邱波利（1916）此一引言，直接反應出工業主義思想對現代主義架構下學校教育的影響，在這種影響下誕生並成長起來的旅遊高等教育，也不可避免的帶有同樣的氣質，以一種效率化和標準化的統一模式，生產出統一的旅遊從業者；而作爲學校產品消費者的各旅遊企業，其消費滿意度就代表這批產品合格度。而這種滿意往往呈現在旅遊企業的讚揚式評價，即外語能

力好、稍加培訓就能上手、工作踏實、願意從基層做起等等，但是，這種評價也恰恰體現出一種不確定，即我們的旅遊高等教育究竟要給予學生什麼？外語能力？職業技能？任勞任怨的品質？這對大量選擇到旅遊行業外就業的學生而言，他們所接受的高等教育還有意義嗎？

(二)課程結構

高等教育品質在很大程度，是上取決於課程結構發展水準，而旅遊學科本身就十分年輕，尚未完全建立，還沒有形成統一的理論和學科架構。這樣一方面，學科缺乏基礎性和統一性；另一方面，也有利於學科的多元發展和迅速擴張，而現有旅遊高等教育課程結構是在傳統經典學科，如數學、物理等學科的課程結構框架內，以其為參考發展起來，並無考慮到旅遊業、旅遊學科、旅遊理論的特殊性。所以，旅遊高等教育逐漸呈現出一種僵化、教條的滯後性。

❖課程設置繁冗

如表6-6所示，旅遊高等教育課程設置沒有突出重點，每一部分課程所占比重基本一致，旅遊專業課程特點不明顯。這首先是由旅遊學科發展的不成熟性所造成，理論研究的不深入使旅遊教育的相關教學也不得不點到為止，深度上的欠缺只有透過擴展廣度來彌補；其次和旅遊專業的跨學科性有關，似乎每一學科對學生的職業

表6-6　旅遊高等教育學時統計與分配表

項目＼課程	公共課	公共基礎課	專業基礎課	專業課	擴展知識課
學時	610	700～750	600～650	590	200
占總學時	20%左右	20%～25%	20%～25%	20%～25%	5%～7%

資料來源：整理自陳才（2004），〈對旅遊管理專業（本科段）課程體系改革的幾點思考〉，《旅遊學刊》。

發展都不可或缺，似乎一個旅遊專業的學生必須對各個領域的知識都有所涉獵，所以索性進行一種「全才」教育。此種繁冗的課程結構，必然導致混亂和學生的重複性學習。

❖課程設置缺乏關聯性與邏輯性

首先，很多高等院校的旅遊專業都是由其他相關專業轉向而來，其課程結構明顯帶有依附色彩，因科設課、因師設課的現象非常普遍。其次，大陸旅遊高等教育主要有三大方向的課程：酒店管理、旅行社管理、旅遊資源開發與規劃，少數學校還開設了會展管理、物業管理等課程，但各課程之間界限鮮明，似乎是毫不相干的幾個部分，呈現出一種孤立和斷裂的狀況。再次，課程設置混亂，內容相似的課程重複設置，什麼課程熱門開設什麼，使整體課程難免有拼湊嫁接之嫌。

❖對「洛桑模式」的盲目推崇

瑞士洛桑酒店管理學院是業內普遍認可的品牌學校，其辦學方向是以高品質的教學培養學生各種技能，使其在競爭激烈的酒店行業中脫穎而出。他們非常注重實習基地的建設，學生通常是學習半天、實踐半天，強調理論與技能並重，但更強調學生的團隊精神與領導能力。但大陸很多高等院校在借鑒其經驗時，往往單純將其理解為對操作技能的注重，使旅遊高等教育課程設置呈現出一種職業教育傾向。更重要的是，由於客觀條件的限制，學生在實習期間只能到旅遊企業充當一線員工，無法得到輪班體驗的機會，更不用說有機會接觸到管理職位的機會了。這就出現了學生理論學習與實踐學習的脫節，學的是管理理論，實踐的是服務技能，而實習卻沒有達到預期的目的，學生的學習過程中缺失了至關重要的一環，缺少對理論的實際體驗，深入學習時很容易遇到困難。

(三)課程內容

　　課程內容是在課程結構設置的基礎之上，對每一門課、每一節課內容的選取。目前，大陸旅遊高等教育課程內容，存在著如下的問題：

❖課程內容陳舊

　　由於很多旅遊院校都是匆忙開課，其課程結構往往直接照搬其他院校，同時向開辦單位的研究方向傾斜，加上教師半路出家，對旅遊專業也是一知半解，尚未來得及深入研究，所以課程內容仍然要以教材為主。旅遊教材良莠不齊，除了極少數精品之外，其餘品質普遍不高，很多教材是相關學科的生硬複製，缺乏從旅遊角度考察問題的深度。北京大學旅遊研究與規劃中心二〇〇五年進行的一次調查顯示，在搜集到的五百四十三種旅遊教材中，竟有六十七本飯店經營教材、四十三本管理學教材、三十本導遊教材、二十五本旅行社經營教材、二十一本旅遊學教材。總體而言，教材建設似乎呈現一派繁榮景象，但是編的多、寫的少，借鑒內容多、原創性內容少，大都是同樣的理論反復借用，最新的研究成果很少反映在教材中。

❖課程內容缺乏深度

　　課程內容缺乏深度與目前旅遊研究欠深入、旅遊課程結構設置不合理，導致開課時數太少有關係；但拋開這些原因，也與教師對課程內容的選擇有關，拿旅遊地理學來說，目前大部分院校旅遊地理學課程內容，僅僅是對一些知名旅遊地的地理情況概述性介紹，而真正和旅遊密切相關的地理學理論，比方說旅遊開發規劃，旅遊市場研究中必定要用到的經濟地理理論，如中心地理論、點軸

理論、核心－邊緣理論、空間擴散理論等，卻幾乎沒有介紹。

❖過分重視理論知識

　　側重理論知識傳授，忽視能力培養和態度、情感、價值觀等人性內容的選擇，這是一種畸形教育的表現，結果造成旅遊教育畢業生的「高分低能」或「高智商低情商」情況的出現。

(四)課程實施

❖課堂講學

　　課堂講學是旅遊高等教育最主要的課程實施方式，可以說是最古老的教學形式，對中國人來說，這種方式從孔子的時代流傳至今；但現代課堂講學又與蘇格拉底誘導式或孔子「叩其兩端」的方式不同，以灌輸為主，側重說教，學生不是學習者而是既定課程內容的接受者，當涉及獲得更高層次的概念技能時，絕大都數課堂講學就不像主動的學習方式那樣有效了。此外，課堂講學在改變學生的態度，或調整學生的個人素質或社交能力等方面相對低效，單調的講學使旅遊高等教育的課堂變得枯燥而單調。

❖實踐學習

　　在旅遊高等教育的實習環節中，學生往往是被放到旅遊企業中進行前線工作，往往強調學生低水準服務技能訓練和掌握，未能鼓勵學生加強方法與理論之間聯繫的理解；只有一、二位實習主管教師，而且在學生工作時，教師還不一定在場，導致學生在實習中的表現缺少必要的評價，也缺少對實踐是否達到目的的測試，實習結果得不到回饋；同學間缺少有組織的交流，沒有或很少有機會和條件進行有意義的反思。

二、臺灣部分

(一)教材問題

1.學校教材無法適應業者需求。

2.教材不但匱乏且良莠不齊，欠缺實用性、統整性及連慣性。

(二)教育方法

1.大部分教師仍沿用傳統注入式教學法，即未能針對課程及教材特性。

2.往往重視認知與技能之領域，忽略了工作態度，習慣與職業道德之情意培養。

(三)教學設備及空間

學校現有之設備及空間均普遍不足，尤其是高等教育現象益加嚴重，不僅量不足質也不均，難以配合觀光教學之需。

第三節　師資方面

一、大陸部分

目前大陸旅遊院校中從事旅遊專業教學的教師，大都數是從其他專業轉行而來，沒有受過系統的旅遊專業教育；而剛畢業的旅

遊院校年輕教師，既缺乏實務經驗，理論知識亦不夠紮實。另外，高校旅遊專業教師大都課務繁重，沒有足夠的實踐和資源去從事研究工作，此在一定程度上，亦影響教師深入開展科研工作的積極性。

二、臺灣部分

(一)師資缺乏

迄今尚無一所師範大學院校設有觀光科系來正式培養觀光師資，因此教師專業知能與經驗均不足。

(二)評鑑制度

1.各校師資的評鑑指標以學歷為主，造成高學歷、低實務。
2.有些經驗豐富的專業人才受限於學歷，無法任教。

第四節　交流與合作方面

一九八〇年代以來，隨著全球化進程的加快及國際旅遊業的迅速發展，國際與區域的旅遊教育合作愈來愈頻繁，出現不同於傳統旅遊教學的新形式，也就是「旅遊教育中外合作辦學」此一新形式，在高等教育國際化的大前提下，這一種辦學形式更顯出其強勢的生命力。所謂「教育的國際化」，係指教育要面向世界、面向未來，以具體多樣的教育國際交流與合作為載體，吸收借鑑世界各國的教育辦學理念和辦學模式，以及其文化傳統、行為方式、價值觀

念，以實現提高人才培養質量，推動本國教育的現代化進程。現就兩岸對於學校與企業兩者之間的交流合作方面，作一分析。

一、大陸部分

隨著大陸旅遊業取得不斷受矚目的成就，而為旅遊業提供智力保障的教育事業也在不斷發展。近幾年來，大陸開設旅遊專業的院校數和旅遊專業在校生人數迅速發展；儘管如此，大陸旅遊教育資源數量並非成正比上升，旅遊教育在課程設置、教材設定、教學內容等各方面都有很大的不足，並不能滿足大陸日新月異的旅遊業發展。

目前，大陸的旅遊教育資源尚不能滿足高素質旅遊人才的形成，為了尋求差異化教育，國外旅遊教育機構逐漸進入到大陸教育領域，國外旅遊教育機構在教育思想、教育理論和教育方法上的先進性和系統性，相當值得學習和借鑒。大陸的旅遊教育透過與國外合作辦學，已彌補旅遊教育資源的不足，並且吸收到國外先進的教育經驗。但是，須注意在與國外合作辦學的成績背後，還存有許多問題。

(一)課程設置

❖課程銜接性差，特別是專業課

由於大陸的國情與教育制度與外國有很大的不同，長期的文化積澱和歷史沿革，使大陸高校以及教育事業具有濃郁的本土特色，所以在與國外合作辦學引入外方課程時，應多加注意；另外，大陸教育管理部門對學生每學年選修課程有明確的規定，有些課程國外大學不開設，且國外大學的課程未必適合大陸本國的教育，所

以不能採取簡單的拿來主義、囫圇照搬，須做好基礎課與專業課的有效銜接，使國外課程逐步本土化，不要片面的追求外國課程及教學，要把握好課程的實際應用性。

❖質疑外方教材的實用性

英文原版教材與雙語教學模式，對學生英語技能提出了高要求，那麼學生到底能否達到這種高要求呢？尤其對於經濟學、統計學這類生澀詞語比較多的科目，學生很難完全理解英文原版教材；再者，全英文教材大量進入課程，這也是對大陸本國傳統教育、傳統文化的一種侵占，所以在不否認外方教材先進性、優越性的同時，應適時調整其在課程中的比例，不能一味的追求外國教材。

(二)管理監督體制薄弱

❖教師管理

學校對於外籍教師的管理處於混亂狀態，不管在生活上還是教學工作中，很多外籍教師在其國家並無具有教師資格或是旅遊行業的從業經歷，在教學中更像是外語培訓，更甚者乃在傳播其宗教信仰或是詆毀大陸社會主義國家的言行，大陸本國籍教師與外國籍教師的矛盾，屢見不鮮。所以，對於外籍教師的管理，首先要確定其從業資格，既要大膽管理、嚴格要求，又要注意方式方法；但教學上，允許外籍專家和教師用不同的方法進行教學，凡有利於改進教學而又切實可行的意見和建議，應當及時採納，並付諸實施，而對不合理或暫時做不到的，要及時耐心給予解釋。

❖學生管理

當學生完成大陸國內所學課程後，到國外繼續專業課程的學習，此時無法保證大陸學生的管理工作，畢竟山高皇帝遠，儘管雙

方對大陸學生在境外學習生活的各項要求簽有協議，但因管理不善造成人身傷害、財物損失的情況，亦經常發生。

❖評估監管體制匱乏

發展與國外合作辦學的主要目的，就是為了引進外國優質的教育資源。從層面的角度劃分，教育資源可分為四個方面，即人力資源、組織資源、物質資源和理念資源。可是，諸如上述提到的多方面因素，目前還沒有一套完整的評估體系或一種有效機制來監控制約這些方面；各個與國外合作辦學的學校，其基本情況、教學督導機構的設立與運行、教學過程的品質保證和監控等並沒有向社會公開，所以不管對於來源還是監管機構，都無法掌握準確直接的資訊。另外，缺少各個學校之間的行業監督體系以及行業之間的交流，大陸教育立法相對滯後且執法落後於立法，因此，在實際操作過程中，還會遇到雙方法律法規及政策相抵觸的情況。

(三)學生的雙向交流

國際合作辦學是雙向的，在派出學生到國外學習的同時，也要積極吸引外國學生來本國留學，真正實現雙向交流。但是，由目前的情況來看，能真正實現雙向交流的學校少之又少，只是大陸本國學生走出去，而外國合作院校的學生到本國對等交流的現象則很少出現。因此，要透過招收留學生（定向交流），使國內外學生進出同一課堂，也為了加深學生之間的交流，提高教學品質，真正實現教育的國際化。

(四)人才培養目標

國際合作辦學對人才的培養，主要呈現於培養計畫的先進性、教學內容和教學形式的新穎性、管理模式的先進性、真正實現

了「寬進嚴出」的入學畢業制度。這與大陸目前普通高等教育相對較爲固定的教學計畫、相對陳舊的教學內容和教學形式、相對落後的管理模式、上學難畢業易的入學畢業制度，形成鮮明的對比。

　　再者，國際合作辦學培養的也必須是符合大陸社會主義市場經濟所需要的建設人才，既然總體培養目標不變，那麼德育的地位也要保證，對外籍教師要因勢利導，對他們在德育方面的有益作法予以鼓勵和支援，而對他們一些不健康的作法則予以勸阻，並透過德育工作的規範化管理制度，予以限制。

二、臺灣部分

(一)學生外語能力普遍不足

　　目前臺灣部分學生會選擇就讀於國際學院之旅遊觀光學程，這些同學由於在學習與生活上與外國學生接觸的機會很多，因此其英文程度與國際觀的建立也較容易。但大部分學生與國際學院的學生或外籍生的接觸上仍有問題，例如語言溝通、心理障礙、文化差異等因素，造成學生仍然與外籍生保持相當的距離。

(二)經濟因素

　　許多學校目前正積極推動學生參與海外交換學生計劃、雙學位計劃等，這些計劃均有助於提高學生之國際觀與競爭能力，但經調查發現，經濟上的困難與壓力往往是許多學生海外深造的一項阻礙。

(三)對國外大學與休憩機構的陌生

很多學生即使有機會前往國外進修的機會，但因爲對於國外大學教育以及休憩機構的陌生，使許多學生裹足不前，喪失到國外進修或學習的機會，以致於國際觀不足殊屬可惜。

第五節　評鑑與認可制度方面

兩岸對於評鑑與認可制度方面也有差異之處，茲分析如下：

一、大陸方面

大陸的高等教育評鑑，自二○○三年開始建立嚴格的評鑑制度，二○○四年高等教育評鑑研究的範圍涉及高等教育的主體、學生評鑑、教師評鑑、學科、專業、課程評鑑、院校評鑑、選修課程教育評鑑和高等教育質量管理等領域。其中，以大學排行研究的方法還是研究結論都沒有取得突破；關於學生評鑑、教師評鑑和教學質量評鑑的研究，具有較強的反思意識，研究者關注的重點一方面開始轉向對具體評鑑問題的分析，另一方面倡導建立以人爲本、以發展爲導向的教師和教學評鑑的探討，集中於評鑑模式的分析和完善，具有相當強的實踐取向；選修課程教育評鑑問題繼續受到一些學者的關注，選修課程高等教育、網路高等教育，也繼續受到研究者的關注，因此高等教育規模與品質問題，開始進入一些研究者的關注。

關於高等教育品質管理理念的方法，以及高等教育質量保障

體系的建構問題，依然吸引著研究者的研究興趣。

　　整體看來，大陸高等教育評鑑仍在傳統的主題領域發展，某些傳統課題的研究雖有比以往深入，但在研究整體上，具有較強的實踐取向，除了少數的案例研究外，基本上依然延襲傳統的研究方法，研究成果並沒有明顯的突破。

二、臺灣方面

　　臺灣的餐旅學科評鑑制度，尚在萌芽階段，自一九七五年實施學科評鑑以來，僅有少數科系納入學科評鑑範疇之中，且過去多以校務評鑑為主。首次將觀光餐旅學科納入評鑑範疇之中，則始於二○○四年來大規模的綜合評鑑領域之中，但由於各校專業發展不一，整體評比難以定奪，惟有系所評鑑才能一窺堂奧並對症下藥。目前臺灣高等教育之評鑑制度，幾乎仰賴教育部或是各大學自評，而專業的品質評鑑機構僅為財團法人高等教育評鑑中心，亦未參與國際評鑑；而認可制度也尚未發展，由於餐旅教育取向兼具多元化與差異性，英美兩國餐旅學科評鑑系統趨向專家評鑑，其在評鑑與認可制度與實施方式、問題及解決之道上，可為臺灣之效法榜樣。

第七章　兩岸旅遊觀光高等教育之改革策略

第一節　教育培養目標方面之改革策略

面對二十一世紀全球化趨勢，如何培育國際餐旅人才，又能兼行銷本土餐旅文化特色，將是兩岸餐旅教育有所亟需面對的課題。兩岸應審慎的衡酌二十一世紀的發展，釐定餐旅教育目標。參考先進國家餐旅教育的發展經驗，改革目前之觀光餐旅教育，推動餐旅課程國際化、建立品質教育的標準，將餐旅教育當成產業來經營，進而能輸出餐旅教育，建立兩岸餐旅教育的美好願景，為當前刻不容緩。

一、大陸部分

大陸旅遊高等教育目前正進行著歷史的跨越，從精英教育向大眾化過渡，在此過程中，研究生教育的規模和影響不斷擴大，並逐漸從理論層次向實踐層次發展；而專科教育（高等職業教育）更是發展迅速，其在校生已超過本科教育在校生，研究生教育、本科教育和專科教育，正形成三足鼎立之勢。這些變化，意味著旅遊本科教育宏觀環境發生基礎性的變化，也正是此種變化，使得旅遊本科教育培養目標面臨著一系列新的挑戰；而這些挑戰，既包含著社會經濟發展對本科教育人才數量的要求，亦包含著對本科教育人才質量的要求。因此，為確立現代旅遊本科教育人才之培養目標，臚列以下幾點改革建議：

(一)轉變教育思想，培養複合性應用型旅遊人才

教育行為的轉變須以教育思想、觀念的根本轉變為前提，而

教育思想、教育觀念滲透於教學工作的各個方面，貫穿於教學改革的整個過程；因此，轉變教育思想、更新教育觀念，是教改實踐的思想基礎和先導。首先，必須清楚我們要培養什麼樣的人才（人才觀），這種人才應具備什麼樣的知識、能力、素質（質量觀），應怎樣培養這樣的人才（教育觀）。再者，依據複合應用型人才的知識、能力和素質結構之要求，結合大陸旅遊本科教育自身的特點，建構出「複合性應用型」人才教育培養類型；而在培養複合應用型人才的實踐中，應注意以下幾點：

❖確實轉變教育價值觀，納入個性發展為培養目標

在人才培養目標上，過去大陸只強調全面發展、統一規格、傳授系統的科學知識，對人才素質的要求過於理想化、模式化，忽視學生知能的發展、個性專長的發揮，以及社會對人才需求的多層次、多規格要求。面對當代科學技術的迅速發展，那種只依靠單一知識能力和某科素質，解決重大理論和實際問題的時代，已經一去不復返了；此即要求高等教育，不僅把滿足社會需要作為一個重要價值目標，也要把滿足個人發展作為教育的一個重要價值目標，盡可能培養出全面發展或一專多能的複合型人才。

為此，大陸須拋棄高等教育界從前那種功利性、實用性的價值觀，樹立起促進人的全面發展和推動社會全面進步的新型教育價值觀：由過去的知識教育類型、能力教育類型，朝向包括以知識、能力在內的綜合素質教育類型轉變。

❖更新傳統教育質量觀，重視知識、能力與素質培養

長期以來，大陸在教育的質量觀上，往往只把受教育者獲得多少書本知識，作為衡量教育質量的唯一標準，隨著科學技術的迅速發展，人們愈來愈關注高校學生身心的全面發展和綜合素質的提高，衡量人才質量也不能再用統一的標準，而應與社會要求相適

應，符合大陸當前和今後高等教育實際情況的多元質量觀；在此種質量觀的指導下，衡量複合型人才培養質量，不再是須具有多少專業知識，取而代之的是知識、能力、素質三者的協調發展程度。

❖引導學生轉變傳統的學習觀念，倡導終身自學

教育思想已成為二十一世紀世界主流的教育思想，學習化社會則是當今世界的一種重要社會思想，在世界各國未來發展藍圖的規劃中，占有十分重要的地位和作用，亦即終生教育和學習化社會，是完善旅遊教育體系的宏觀性、背景性理念；所以，只有不斷學習、終身學習，才能及時掌握本學科的最新技術、理論和方法，跟上時代的步伐，適應社會發展的需要。

旅遊學科正以前所未有的速度發展和更新，新理論、新技術、新方法不斷湧現，往往是大學一、二年級所學過的知識，到畢業時卻已更新了；因此，旅遊院校在重視和加強旅遊生在校教育的同時，應特別重視培養學生終身化發展所須的基本技能和素質，並逐步完善和發展畢業後旅遊教育和繼續旅遊教育體系，使旅遊人才培養過程逐漸成為連續統一的整體。

(二)完善教學體制，充分發揮學生的主體作用

教學方法與手段須靈活多樣，注重學生的參與性學習，如考察學習、課堂討論、案例分析、視聽教學、分組作業等，都屬於比較靈活的教學方法。國外在教學上，相當注重培養學生的團隊精神，且強調團隊工作（team work），因團隊工作之有序及高效率，可培養學生的管理能力和團隊合作能力，又便於教師管理指導。

教學方法是教師和學生為達到教學目的，所使用的具體方式和手段，它對實現培養目標具有重要意義。大陸高等旅遊本科教育中，教學形式與方法有許多種，例如講授、實驗、實習、實踐、討

論等；然而，那種只傳授和灌輸知識的教學方法已落伍了，教會學生學習及思維，使他們學會自己獲取、理解、鞏固及應用新知識，才是成功的教學方法。另外，改進教學方法的同時，要特別注意將現代教學手段，如投影、電腦輔助教學、多媒體技術和影音資料等運用到課堂教學中，它的直觀性、動態性和較大的訊息容量，將大大提高教學效率；同時，它所包含的教學內容可以跨越時空，刺激學生的感官，提高學生的興趣，促進對教學內容的理解和記憶。

任何一種教學方法都不是單一、孤立、分散的，某一具體手段都是一個多面性、多層次的結構系統，是由多個因素按照一定的規律排列組合，形成一個整體的結構和系統，具有「辨徵性」和「具體性」。前者係指任何一種方法都能有效地解決一些問題，但又不能同時解決所有問題；而後者係指任何一種教學方法都是以一定的條件為轉移，包羅萬象而適用一切的教學方法是不存在的。所以，要提高教學效果，應根據各學科的內容特點，使多種教學方法與學習方法結合使用。依據一九八一年三月加拿大Last教授介紹的研究成果，亦表明此點（如**表7-1**、**表7-2**）。

表7-1所示，在單純講授三天後複述僅10%、示範教學為20%，二者結合可達65%；而**表7-2**所示，任何一種教學法，如單獨使用，遠期效果均不佳，但如果兩種方法結合，其遠期效果可大大提高，如講授結合討論可達70%，而講授法結合實踐則可高達90%。在教學方法的選擇上，傾向於多種方法的混合，此亦符合國際教育界改

表7-1　不同教學方法教學效果的近期評價

教學方法＼時數	能正確複述（％）	
	三小時後	三天後
講授	70	10
示範教學	72	20
講授＋示範教學	85	65

資料來源：郭栩東（2007），《中國旅遊本科教育培養目標研究》，遼寧師範大學碩士論文。

表7-2　不同教學方法遠期效果的評價

序號	教學方法	遠期效果（%）
1	閱讀	10
2	聽講	20
3	示範教學	30
4	示範教學＋聽講	50
5	講授＋討論	70
6	講授＋實踐	90

資料來源：郭栩東（2007），《中國旅遊本科教育培養目標研究》，遼寧師範大學碩士論文。

革的總趨勢：把現在廣為應用的被動學習方法改變為主動的學習，包括自我指導、獨立學習和學導式教學，以保證學生終身不斷學習。

綜觀世界各國旅遊教育方法的改革，普遍形成以學生為主體、以能力為中心、以素質為目標的科學教育方法。從大陸旅遊教育改革的著力點來看，主要側重於知識、能力、素質等三方面的綜合培養，具體措施有減少理論講授，增加技能訓練，提高學生的動手能力，以培養學生的思維能力和綜合判斷能力；同時，在教學手段上，廣泛採用電子教學和多媒體教學，並積極發展電子電腦輔助教學（CAI）。所有這些教學方法的改革與使用，均為旅遊知識、技能、素質的提高等提供了契機，也為完善培養目標提供了途徑。

(三)改革課程體系，保證旅遊人才培養的品質

課程體系是人才培養目標的具體呈現，亦即有什麼樣的培養目標，就有什麼樣的課程體系。為提高旅遊本科生知識、技能、態度等素質，必須對現有課程體系進行改革，主要應加強課程的基礎化、綜合化及現代化等「三化」。

❖基礎化

課程的基礎化是指對學生影響最大、覆蓋面最廣的課程和知

識。首先，基礎知識是教材內容中相對穩定的部分，是新的科學知識賴以存在的基礎，離開了基礎知識，新的知識、新的技能則猶如無源之水、無本之木。其次，儘管目前旅遊在縱向和橫向兩個維度發展，並不斷湧現出新的領域，但是基礎知識總是在旅遊領域裡有著「導論」的作用，是發展的基礎。再者，隨著社會節奏的加快，不僅新知識、各分支學科不斷湧現，知識的更新和專業的轉換，也在不斷加強，旅遊所面臨的新問題、新情況，也愈來愈多，只有具有寬厚紮實的基礎知識，才能從容地在知識堆裡「去蕪取精，去偽存真」。所以，在面向二十一世紀旅遊本科教育的改革和發展中，仍要強調「三基」的重要性，惟與過去傳統的「三基」相比，在內涵、要求上都有了顯著的差異。過去的「三基」主要指旅遊學的基礎理論、基本知識和基本技能，又被稱為「小三基」；而現在強調的「三基」又被稱為「大三基」，是旅遊系學生除了基本知識和基本技能外，還必須掌握人文社會科學、現代自然科學和旅遊科學的基礎理論。這種「大三基」課程的實施，將有助於彌補大陸旅遊專業學生人文知識的欠缺，綜合知識不夠的缺陷。

❖綜合化

課程的綜合化有以下兩種情況：

1.課程的綜合化是在學科層面上的綜合，主要方式有二：

(1)強調旅遊教育與文理工相互滲透，特別是「人文」與「旅遊科學」的相互滲透；人文社會科學教育已愈來愈受到人們的重視，培養學生「先會做人、再會做事」，更顯得尤為重要。在課程設置中，在美國旅遊院校的人文社會科學內容占課程總時數比例20%，而德國26%、英國占13%；這種滲透融合的主要管道是開設選修課，不僅實現了課程綜合，同時也擴大了學生的視野，為學生的

職業選擇創造了條件。

(2)以形成新的課程組別，來實現課程體系由不同的課程組別組成。在不打破學科結構的前提下，在組別內形成不同內容的整合課程群，以加強不同學科間的融會貫通，例如：自然科學組別、專業課程組別等。

2.另一種課程綜合則是學科內容的相互融合，形成綜合性課程，這種課程綜合在旅遊教育領域，更具意義。旅遊基礎與專業學科間，課程內容的相互融合，尤為重要；且這種融合，更有利於旅遊基礎知識的學習與掌握，也有利於旅遊專業知識的系統學習。

❖現代化

課程的現代化是指課程能反映旅遊發展的最新成果，並能適應未來社會需要。近年來，大陸高等旅遊院校在教學內容和教學方法上，有不少改革更新，但在課程設置和深層次教學內容上，變化不大，還不能完全適應二十一世紀對學生素質的要求；要改變這種現狀，不僅要增設跨學科課程和邊緣學科課程，使課程能迅速反映旅遊發展的最新成果外，更要增設資訊類課程，透過此類課程的學習，培養旅遊生收集、分析、判斷、分類及檢索文獻資料的能力，以適應資訊化社會的需要。

因受到人才培養目標的影響，在開設的課程內容上，會有下列的表現：

1.覆蓋面廣：凡是與旅遊有關的課程，都應儘量涵蓋。

2.針對性差：表現每個學校專業特色的課程，得不到體現。

3.內容淺顯：由於課程設置過廣，每一門課都只能簡單教授，很難作細緻深入的介紹，這對於沒有實際工作經驗的學生來說，只能收到「略知一二」的效果，脫離實際，導致課程調

整不能及時適應市場的需要。

4. 脫離實踐：純理論性的東西過多，幾乎沒有實踐性的教育內容；要改變此點，除了在對專業課程進行合理設置、優化結構的基礎上，還應選擇高品質的教材，好的專業教材不僅內含最合理的結構、最精辟的理論、最前沿的資訊。另外，還應有豐富的案例，而對案例的分析始終應當是旅遊專業的主要教育內容之一。

5. 其他內容：瑞士洛桑模式，把培養學生的團隊精神和領導能力，作為一項重要的教育內容；除了畢業實習之外，課程要求的所有實踐內容，都是由學生組成團隊完成。大陸在此方面是比較落後的，學校只是空談「培養團隊精神」，卻很少真正落實於教育內容上。要改變此點，應當做到：(1)增加課堂上對案例的分組討論，讓學生集體確定問題的解決方案；(2)給學生布置摸擬的場景或者為他們提供真正的實踐機會，以若干團隊為單位，分別共同完成某項任務；(3)鼓勵學生多參與學校或學院，各種活動的組織。經過這種特殊課程的鍛煉，學生在畢業時，可以具備較強的團隊精神和一定的領導能力，很快地適應工作的需要。

課程現代化策略的實施，將促使大陸高等旅遊本科院校畢業生的知識水準，始終保持在前進、前沿的知識平台上，達到「苟日新，日日新，又日新」。

(四)優化評價體系，提高教育質量和辦學水平

高校教育教學改革的根本目的，是提高人才培養品質；高校的人才培養品質，有兩種評價尺度，一種是學校內部的評價尺度；另一種是學校外部的評價尺度，即社會的評價尺度。前者反映提高

人才培養與培養目標的符合程度，後者反映提高人才培養對社會的適應程度。在教育評價過程中，要將學校評價與社會評價結合起來，用社會評價來完善學校評價的不足。

❖ **改革教育評價機制**

1. 把側重基本知識考核的教育評價體系，轉到側重應用知識能力考核上，因為教育評價對教學方式有著重要的導向作用。
2. 激發學生開拓創新的勇氣和獨立思考的能力，應建立使學生主動對所學知識進行思考、分析、應用及創新，此為根本的教學品質評價標準。
3. 儘量減少死記硬背的考題，增加獨立思考的分析題目，鼓勵學生開拓創新。只有以激發和檢驗學習思維過程的教學與評估，才是有效的。

教學質量評價體系的完善，是一項全面、系統的工作，最直接的是課堂教學質量的評價，應積極開展課堂教學品質評價。在評價中，應樹立以學生發展為目標的新的評價觀，讓學生成為評價的主體；在具體實施中，應制定一套科學的評價指標體系，指標應建立在科學、可行、客觀及實用的基礎上，且評價人應由學生、學院及督導等三方結合，而權重係數要恰當，力求評價標準的多元性和評價方法、手段的多樣化。

❖ **建立社會評估制度**

從市場的觀點來看，大學培養的畢業生是一種特殊商品或特殊的消費品，而高校學生的品質怎樣，只有用人單位最清楚、最有權評價，而且用人單位才是對大學畢業生的品質評價，也直接影響用人單位對畢業生的選擇和吸納。因此，隨著市場經濟體系的逐步建立和完善，走向市場的高校必須關注用人市場對畢業生的品質評

價與需求，透過訪談、座談會、畢業生問卷調查，以及學校、用人單位和畢業生之間的總結交流，建立一套全面科學的畢業生資訊採集與反饋系統，及時將社會對高等教育品質和規格需求，不斷更新並傳遞於高等學校，促使高校依社會需求來進行品質監控，保證高等教育與社會經濟發展的充分銜接。

(五)改革考試方法，注重學生實際能力之培養

　　為貫徹落實二十一世紀旅遊院校的培養目標，必須對評價方法及體系進行改革。傳統考核存在的弊端在於形式死板，多數情況下是學期末一次性閉卷考試，迫使學生對教科書內容死記硬背，未必有真正的理解，考核成績也難以反映學生對所學內容運用的能力。改革後的考核方法應從內容和形式上都採取新的標準，考試不僅涉及知識本身，例如某些概念、定義、原理和理論，更重要的是對它的理解和應用；對成績的評定也應包括知識和能力兩方面的指標，從形式上應採用結構成績制，平時作業、測驗、實踐訓練和期末考試，各占一定合理的比例；同時還可以將筆試和口試相結合，開卷和閉卷相結合，根據不同的考核內容靈活選用適當的考核方式。

　　美國院校健全的學習評價制度，注重對學生從知識、技能、價值觀和態度等三方面進行綜合測評；而大陸有的旅遊院校在這方面的改革也頗有成效，例如浙江大學旅遊學院對旅遊生技能的評價，即從技能知識、技能操作與個性品德、態度和交往技能等三方面來評價，並且依不同的領域採用不同的方法，同時構建了教學品質評估和畢業理論綜合考試「三維一體」，實行結構成績評定技能評價方案。這種綜合進行評價的方法，為評價體系的改革提供了新思路。

191

(六)向旅遊教育注入人文精神

　　教育的基本功能是「建構人的精神世界，塑造人格」，只有塑造完滿人格的教育，才是完整的教育。所以，尊重人性、珍視人格，是人得以全面發展的前提；調動、激發主體性，使之品嘗當人的樂趣與信心，從而體會學習的樂趣與信心，是人得以全面發展的最佳途徑；培養人的創造性，使之有能力對外界資訊進行加工製作，形成新的理論觀點、行為模式，創造出前所未有的東西，是人發展的最高境界。

　　教育作為一種實現人的社會化手段，其基本任務有三：傳授知識、培養智慧、陶冶情操。大學教育也不例外，它不僅應使上述諸方面達到更高的境界，更是融三者於一體，從根本上擔負起提高人們綜合素質、培養高級人才的重任；但是，現在的大學教育，在相當程度上把這種綜合性的教育變成單一的知識教育，致使許多課堂抽去思想，就事論事，給學生留下一堆難以回味的結論。科技是一把雙利劍，既可造福人類，也可毀滅人類，在給人類帶來物質文明的同時，也帶來了社會問題、科技倫理問題，而這些靠科技本身是難以解決的，其根本解決辦法便是拓寬學生知識基礎，將專業教育與普通教育、科技教育與人文教育結合起來，使大學生不僅為從事生產性職業做好準備，而且瞭解工作的社會意義和可能帶來的後果，以將這些知識服務於崇高的目標。曾任哈佛大學文理學院院長達十餘年之久的H‧羅索夫斯基即認為：「職業的理想境界……應該是專業上的權威與謙虛、仁慈、幽默的結合。」

二、臺灣部分

　　目前我國的餐旅教育發展速度神速，但產業是否有足夠的空間來容納迅速增加的各級學校餐旅畢業生？學校培育出的人才與業界所期望的人力是否有落差？餐旅教育本為國際性教育，未來趨勢朝向國際餐旅管理的課程發展，將培育人力推向國際，進軍與開拓國際就業市場，吸引外國學生到臺灣來求學，同時可為我國餐旅產業國際化經營籌備人力。

　　在這方面我國起步較晚可參考英國、瑞士的餐旅教育，加強獲取國際餐旅教育方案之認可，與國外院校合作，師資交流與學生交換或採雙學聯等方式，以拓展國際視野，教育部近年來積極推動高等教育國際化，餐旅教育國際化為重點之一，培養學生的外語能力，多元文化觀、國際視野與具有國際水準的專業能力，藉由人力水準提升，同時也增進我國餐旅業在國際市場的競爭力。

　　自高等教育普及化後，如何兼顧菁英教育的需求，並面對國際的競爭，將是決定國家競爭力的重要關鍵。教育部成立高等教育審議委員會，並提出「高等教育促進方案」，明確標示未來追求的目標。配合這些目標應有更積極的配套方案，包括打破平頭式的資源分配觀念；在大學的人數與預算制度上加速鬆綁，建立彈性薪級制度；增加政府退場機制、強化大學的產學合作、提升大學運作的效率與品質以及發展多元型態的高等教育學府，以利資源更有效的運用等。目前已選定十二所大學提供五年五百億經費，來發展頂尖研究中心，也推動教學卓越計劃，鼓勵大學教學品質，期望能全面提升大學品質，發展國際一流大學。

 第二節 課程體系方面之改革策略

　　培養目標的確定，也決定課程之設置，從課程設置之層次與內容，必須符合市場之需要及時代性，茲就兩岸課程分述如下：

一、大陸部分

(一)課程目標

　　旅遊高等教育應培養什麼樣的人才，是設計課程體系時必須首先解決的問題；培養目標的設定，直接決定著與之相對應的課程內容選擇、課程結構的建設、課程實施方法的確立和課程評價方式的制定，課程目標制定不得宜，會導致課程體系的僵化刻板；反之，合理的課程目標會促進課程體系的靈活性和適應性。

❖**學習能力**

　　對旅遊高等教育畢業生而言，由於旅遊業的服務性質等原因，只有不到一半的學生會選擇旅遊企業，其他一大部分學生在剛跨出校門的時候，就選擇到其他領域中去工作，而經過幾年的發展，又會有部分人轉行，而留在旅遊行業的畢業生，也同樣必須不斷自我更新自我進步，每位畢業生都面臨脫離教學計畫和教師指導的獨立學習。所以，學生學習能力的培養，不僅關係到學生在旅遊高等教育階段的學習效果，對學生的未來發展同樣具有重要意義。

❖**創新精神**

　　對現階段不成熟的旅遊理論研究狀況而言，研究者的創新精

神至關重要，具有創新精神的從業者能夠根據已有經驗、現實狀況和可利用條件，對現有理論進行積極發展性的重構，也會願意透過親身體驗來瞭解行業的發展，主動思考且善於發現問題，並探索問題的解決方案；這關係著新的研究模式、角度的出現、理論的深化和擴展以及旅遊學科的進一步成熟，對旅遊產業發展將會產生積極的推動作用。對旅遊高等教育學生而言，創新精神意味著他們將不僅是知識的傳遞者，也是知識的發現者，從而取得在學習中的主動性地位，甚至進而決定他們在未來的學習和工作中，是不斷追隨別人的腳步、因循守舊，還是成為主動的拓荒者和追求者；探索未知需要勇氣，但這種探索將同時賦予人們發現的快樂和建構的樂趣。創新精神是人類進步的動力，對人本身的獨立發展和可持續發展，具有重要意義。

❖應變能力

很多學者在探討旅遊高等教育發展問題的時候，都喜歡強調一個詞：「職業精神」，並經常是將旅遊高等教育所面臨的很多問題，歸咎於職業精神培養的缺乏。所謂職業精神，往往是旅遊業對從業者的一種綜合性要求，例如敬業精神、服務意識、整潔禮貌、「顧客就是上帝」、組織性紀律性等，這些要求是產業對教育的要求，或者是消費者對產品的要求。而職業精神的培養，是一種表層、具體、容易施加的影響，一般旅遊從業者，即使沒有接受過高等教育，經過一段時期的工作，也會具有所謂的「職業精神」。

旅遊業作為一種服務性行業，是一種和人打交道的行業，其工作就是一種處理問題的過程，而這些問題往往是繁瑣和變化無常的，其解決也不存在特定的方式，往往是隨機的，這也就要求服務者在工作中，必須有耐心、周到、細緻、禮貌、靈活，而職業氣質就是從這一過程中培養而成，集中呈現為一種應變能力，一種嚴謹

靈活的解決問題的態度和方法；旅遊職業氣質的培養是旅遊教育相對其他教育的優勢之一，將會對學生的一生產生積極的影響。

❖寬容的態度

旅遊活動過程就是人的精神探索過程，正是因為差異性的存在，人們的探索才有了理由和目的；同時，旅遊中的差異也必然導致各種撞擊。在旅遊活動中，旅遊者往往不自覺地會從自己文化背景下的價值觀出發，對旅遊地文化強加或侵犯地做出一些帶有片面性，甚至侮辱性的評價；在旅遊規劃中也存在同樣的問題，有些規劃者往往只從發展旅遊業獲取經濟效益的角度出發來進行旅遊規劃，更有甚者還會做出一些損害當地文化、環境或居民利益的事。這是一個多元的世界，學生在具備自我價值感的同時，也應尊重他人及他人的文化，進而對社會、對環境、對未來具有一種責任感。

(二)課程結構

大陸現階段之旅遊高等教育發展水準還很低，旅遊業還無法足夠支撐旅遊教育發展，則學生經過十二年的基礎教育，其學習方法、思維方式，已基本形成，在此種情況下，可以結合旅遊教育研究學者們的研究成果和旅遊高等教育發展現狀，形成一套鼓勵學生進行建構式學習的發展性課程結構。

❖旅遊高等教育發展性課程結構

發展性課程結構是按照由簡單到複雜、由具體性知識到綜合知識的邏輯順序逐漸展開的，如**圖7-1**所示。

概論學習是為了讓剛剛入學的學生，在旅遊專業上有一個整體瞭解而設置的，主要設置在第一學年上半學期；專業見習在概論學習的同時或之後進行，為期六至九周，學生分別到酒店、旅行社

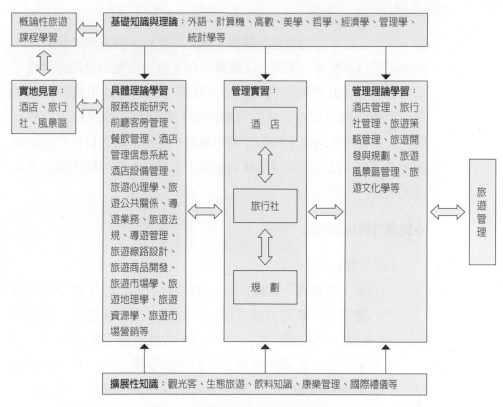

圖7-1　發展性旅遊高等教育課程結構

資料來源：王紅宇譯（2000），《後現代課程觀》，北京：教育科學。

和旅遊風景區實際工作場所中，獲得真實體驗和相應的服務技能培訓和實際操作的機會，並把對旅遊業實際體驗與概論學習內容相結合；回到學校後，再以見習期間的體驗為基礎，開始進行相關的旅遊理論學習，大概進行三個學期，此一階段結束後，將建立初級的旅遊知識體系。

　　隨後，學生將進行六個月左右的管理實習階段，每位學生的實習必須依據之前的理論學習和個人興趣，在實習時間分配和工作職位選擇上有所側重，以保證實習具有足夠的深度。在實習中，學

生將在一個真實的工作環境中，向前輩學習並獲得直接的工作經驗，對自己已有的知識進行刪改、補充和更新；管理理論學習是對前面學習內容的進一步深化，旅遊管理理論知識開始呈現方向化、系統化特徵；在學生學習過程中，基礎知識與理論和擴展性的知識，對學生的學習有重要的推動作用。整個發展性課程的最終目的，就是使學生透過主動和互動的參與，逐漸構建起自己的旅遊管理知識網絡，以取代現有那種迫使學生去接受脫離經驗的知識體系方式。

❖發展性課程的特點

1.兩次實習：

(1)第一次實習，即**圖7-1**所示實地見習的階段，就是把現行體制下的實習提前並縮短，放在學生入學之初。這樣做的原因有三項：第一，目前，大陸大部分旅遊高校的實習皆安排於經過二至三年的理論學習之後，其目的是希望可以透過工作，來增強對理論知識的理解。事實上，實習似乎無法達到這樣的作用，很多學生都是到酒店充當服務員，其實習並非是管理能力的實習，而是服務技能的實習，或者是服務技能的實地學習；第二，第一次實習主要是在酒店、旅行社、景區等相關企業做一些服務性工作，內容比較淺顯，惟酒店工作對技能的要求相對高一些；第三，使學生對自己將要涉足的領域有了親身的瞭解，可以很容易就把理論內容與實際情況結合起來，從而進行主動思考，避免之後在學習中的被動。

(2)第二次實習係於學生經歷了第一次實習，並在此基礎上進行初步的理論學習，對旅遊管理開始有了自己的理解和想法的時候。本次實習已經跳脫服務技能的學習，而

是管理能力的實際鍛煉；第二次實習是學生將自己之前的學習結果，進行核對總和昇華的過程，是學生的實際體驗和反思過程，也是未來反思學習的經驗基礎。

2.由淺入深的課程順序：旅遊高等教育現有課程結構設置，是由一般性管理理論到具體職位知識，再到實踐學習，這與旅遊業的服務性質、市場需求及學生認識發展規律不一致，造成學生理解上的困難；而發展式課程結構，則始終是一個「實踐→學習→再實踐→再學習」的反思性過程。

3.鼓勵交流：由於時間、條件所限，學生不可能對每一職位都充分的體會，但每位學生都會有自己的獨特體驗，但要構築完整的知識體系，學生就必須尋求他人的幫助，展開交流，以互通有無、取長補短；不論是學生之間的自發交流，還是有組織的交流，都會有利於學生知識體系的擴展和反思的進行。

(三)課程內容

課程的內容，應具有如下特點：

1.多元性：多爾指責現代課程依賴的是一種封閉的、線性的思維方式，反映在課程上就是要求學生學習確定的知識體系；而在他的課程烏托邦中，他認為理想的課程是：「沒有人擁有真理，而每個人都有權利要求被理解。」此意味著課程內容必須有多種解釋或多種可能性。對個體而言，人類歷史的現有經驗固然重要，但個體自身的實踐、體驗、視野，同樣是其知識構成的重要部分。

2.發展性：學習不是一個掌握知識的過程，而是建構知識的過程，一種「學習→反思→再認識」的過程。這個過程不存在起點和終點，開始和結束，前一部分的學習是後面學習的起

點，後一部分的學習是在前面學習結果的反思中形成，學生透過對理論和實習經驗的不斷反思，而構建新的內容。

3.開放性：如果人的思維被過多局限於學習現成的結論，那對話、探索、反思就無法開展，創造性或創新精神也無從談起；再者，知識專門化會使人產生一種局限於一隅的思想，有研究顯示，如果在思想上限於一隅，那麼他們終其一生便只會思考一套特定的抽象概念。所以，在進行專業性很強的旅遊教育時，要避免專業化的負面影響，在課程內容上就必須存在一定的開放性、不確定性、模糊性和未盡性，給予學生想像的空間、探索的欲望和創造的動力。

❖旅遊高等教育課程內容之選擇

旅遊課程內容，可歸納為機械後現代內容及動物性內容等二方面。

1.機械後現代內容：係學生學習成為旅遊從業者，以及成為旅遊業服務構成要素，所要求的知識。

(1)教材內容：對旅遊高等教育而言，教材的作用主要是發揮知識的儲備功能，目前旅遊教材建設存在很多問題，總體品質不高，是否可以建立旅遊專業教材出版審批機制，由專家為旅遊教材評分，不合格的不予出版；同時，據北京大學旅遊研究與規劃中心的調查顯示，在搜集到的五百四十三種旅遊教材中，引進外文教材數量占不到1%，所以，對引進國外教材的態度是否應更積極。為了促進學生的知識建構，教材內容應該是開放的，尤其是旅遊領域，並不存在所謂的真理性知識，所有的知識都是前人經驗的總結和集合，所以教材沒有必要為自己樹立一種權威感，而是讓學生明白，教材的知識具有

局限性和時限性，也需要不斷更新，學習的只是前輩處理問題的方法和方式。

(2)教師經驗：教材是死的，教師的經驗卻是生動的，所以教材的缺陷可以由教師的經驗來加以彌補，經過教師經驗的加工，課程內容往往會更具體、更直接和更淺顯易懂。再者，即使旅遊教材更新的速度再快，也無法跟上旅遊管理方法和專業知識發展的腳步，但教師經驗卻是靈活的、即時的，教師隨時可以掌握各種最新資訊，從而對課程內容進行更新。此外，旅遊教師的身上往往存在一種旅遊從業者所特有的職業氣質，對學生會產生潛移默化的影響。

(3)實習經驗：知識是人們學習的自我建構，這個過程必然要求個體的真實參與和親身體驗，即承擔特定角色、分擔職責和義務的主動性、主體性過程；但現在旅遊高等教育中的實踐，一般分為服務技能訓練和服務技能實習兩部分，技能訓練不受重視，而實習雖然時間較長，惟一般只限於酒店，大都安排在第三或第四年集中進行。學生缺乏對旅遊工作的實際體驗，對課堂知識不易理解，同時理論學習內容與實習內容也不一致，學生知識建構的鏈條出現斷裂，導致學生不自覺地將理論學習與實踐學習相互對立。所以，旅遊專業學生的實踐必須做到如下三點：①一致性：實習內容必須與前後學習內容相銜接；②豐富性：讓學生獲得不同方向、多個角度的體驗；③回歸性：實踐必須留有餘地，給學生觀察、交流的空間，並透過對理論、工作經驗、環境、文化等各方面的回歸性反思，達到新知識的構建。

2.動物性內容：學生學習在社會叢林中生存和發展，所必須具

備的知識和能力。能力的培養滲透在知識建構的過程之中，忽視能力培養的結果就是大量「高分低能」現象的出現。旅遊企業對旅遊高等教育畢業生「眼高手低」的抱怨，雖然難免功利，但也是學生能力不足所導致：對旅遊高等教育而言，應該培養學生兩方面的能力，即終身發展所必須的學習能力和職業發展所必須的職業能力。

(1)學習能力：現代人生活在一個知識不斷老化的時代，一個職業轉換頻率加快的時代。就旅遊專業來看，如**表7-3**所示，畢業生轉行比率一直呈上升趨勢；對選擇行業外就業的學生而言，他們面臨新專業知識的重新學習；對行業內就業的學生而言，新的管理理念、服務方式、旅遊方式，層出不窮，也同樣必須不斷自我更新、自我進步。所以，學習能力是即時更新自己的知識體系和技能能力，也是現代人生存和發展所必備的能力。

表7-3　北京聯合大學畢業生就業及流失統計

入學年份	學生人數	畢業年份	畢業人數	旅遊行業就業人數	非旅遊行業就業人數	行業流失率（％）	一年內轉行	二年內轉行	現仍在旅遊行業工作	
									人數	占畢業生總數（％）
1989	24	1993	24	24	—	—	—	16	2	8.33
1990	24	1994	24	23	1	—	—	12	2	8.33
1991	24	1995	23	22	1	—	—	16	0	0
1992	24	1996	24	21	3	12.5	1	12	1	4.16
1993	26	1997	26	24	2	7.69	4	10	3	11.54
1994	26	1998	26	24	2	7.69	12	4	3	11.54
1995	42	1999	42	29	13	30.95	13	10	4	9.52
1996	48	2000	47	42	5	10.64	8	18	10	21.28
1997	48	2001	47	39	8	17.02	12	10	18	38.30
1998	96	2002	96	74	22	22.92	18	28	50	52.08

資料來源：劉豔華（2004），〈旅遊高等院校飯店管理人才培養模式創新研究——以北京聯合大學旅遊學院為例〉，《旅遊學刊》，第S1期。

(2)職業能力：職業能力的具備對旅遊從業者的成功，發揮相當重要的作用。學者在二○○四年對旅遊企業人才需求情況進行調查，選取旅行社樣本三百七十六個、酒店樣本七十一個、旅遊風景區樣本十六個，其中對能力的調查結果如**表7-4**所示。對旅遊專業而言，最重要的三種能力依次是：創新能力、協調溝通能力、市場運作能力；由於行業特點的不同，企業也有不同的偏好，旅行社行業重視市場運作能力，酒店強調語言表達能力，風景區則要求較好的現代資訊運用能力。

(四)課程實施

課堂講解應儘量結合學生經驗，在教師進行授課的同時，鼓勵學生共同講授。教師具有旅遊教育經驗，但其知識結構是一般性的而不是具體的，而學生則深入到各旅遊企業中，對某些職位非常熟悉，也會有自己的切身體會，教師與學生的知識可以相互補充，可以對理論和實踐進行積極反思，共同參與到知識建構中。

❖案例教學法

案例教學法最早誕生於哈佛商學院，後來被商學和法學教育廣泛採用。說起案例教學法，很多人會將其理解爲舉例子，其實這

表7-4　能力結構需求表

能力 行業	創新	協調 溝通	市場 運作	實踐	語言 表達	判斷 決策	資訊 運用	其他
旅行社	56.91%	46.28%	49.73%	38.80%	42.55%	42.02%	16.76%	0.53%
酒店	77.46%	61.97%	38.03%	42.25%	45.21%	28.17%	11.27%	0
風景區	81.25%	56.25%	25.00%	25.00%	31.25%	25.00%	50.00%	0

資料來源：陳特水、殷章馨（2005），〈高等旅遊教育人才培養的行業需求特徵——以湖南省旅遊行業人才需求調查爲例〉，《湖南師範大學教育科學學報》，4(6)。

是一種誤解。而舉例子的「例子」往往是信手拈來甚至是編造的，目的是爲了證明自己陳述觀點的正確性，或加深學生的印象或理解，其過程是教師的敘述，學生被認爲是沒有必要插嘴或對例子提出疑問，且例子的結果是預定好的、肯定的，用於支持教師的觀點。案例教學法的例子必須是眞實、確有其事，案例教學的目的不是爲了證明教師的某一觀點，而是讓學生參與到解決現實問題中的過程，從而鍛煉學生的各方面能力，問題解決的方式多樣化，最後也是隨機的結果。從上個世紀六○年代開始，就有很多國外旅遊院校開始對旅遊管理實踐中的經典案例進行收集，從而開始了旅遊教育中案例研究方式的使用；但是到目前爲止，大部分旅遊院校對此一方式似乎並不重視，更有研究者認爲，旅遊案例教學可以如圖**7-2**之過程開展。這個過程中，首先是學生的思考逐漸進步，知識建構過程不斷完善；其次，可以促進學生之間的團隊精神與協作能力；再則，有利於提高學生的自我學習和解決問題的能力；此與傳統教學方式相比，具有很大優勢。

❖**實際學習**

在之前的論述中，已經提到現階段旅遊高等教育中存在的問

圖7-2　案例教學過程

資料來源：王竑（2007），《後現代視角下旅遊高等教育課程體系構游高等教育課程體系構建的探索》，遼寧師範大學碩士論文，頁32。

題，這些問題引起了學者們的重視和思考，大量文章都在強調要加強對實習環節的重視；但是，這些文章中又產生一個奇怪的現象，就是對洛桑模式的推崇。誠然，洛桑學院是旅遊酒店管理教育領域中的一面旗幟，但其辦學理念和辦學方式，與國家和地區的旅遊發展水準，密不可分；而大陸顯然還沒有這樣的條件，於此種情況下對洛桑模式的盲目模仿，反而給旅遊高等教育實習帶來問題：首先，洛桑酒店管理學院模式可以簡單概括爲「前店後院式」，這種實習方式對酒店方向而言很合適，但並不應該涵蓋整個旅遊教育領域，現在旅遊教育實習普遍存在一種傾向，就是把實習等同於酒店技能實習，而忽略旅遊管理的其餘部分，這與學生發展多元性、多方向性，產生矛盾；其次，這種實習空有洛桑形式但缺少洛桑內涵，洛桑模式強調動手的重要性，更強調能力的培養，亦看重學生團隊精神與領導能力的培養，但大陸很多學校在借鑒其經驗時，往往只看到重視實際操作的一面，而忽視管理能力培養的一面，於是學生花一至二學年的時間在酒店，卻經常無法輪流職位學習，只能作爲勞動力前線的工作而已。

　　傳統教育觀念認爲，實習就是將學生所學知識應用於實踐，從而加深學生對知識的理解和對技能的掌握；而工作場所也是一種學習機構，工作不僅是把理論應用於實踐或以實踐檢驗理論的過程，也是一種以工作爲基礎和手段的學習過程。學生會思考他們所遇到的問題，並形成種種觀點和策略，此一過程是高度融入工作背景的學習，注重解決問題、鼓勵合作，學生通常可以在工作現場創建知識；但是，學生並非身處工作環境就會進行有意義的學習，可能還有部分人因爲自我學習能力的欠缺，而導致學習的表層與膚淺。所以，必須鼓勵學生在實習中，進行白土學習、不斷對實踐進行反思，鼓勵學生結合學校與工作經驗，並採取措施促進學生的交流。

1.工作文檔：幫助學生建立工作文檔，記錄學生每天的工作進度、對工作與理論的思考、創新性發現及對傳統知識的反思等，此種方式可以迫使學生進行綜合性有意義的學習，並可以作為書面內容回饋給教師，由教師進行指導。

2.工作小組：教師往往無法兼顧到所有學生，所以在工作中，向同伴學習是不可或缺的；將同部門或同一實習單位的學生組成小組，在工作中互相監督、互相指導、互相批評和互相促進，每隔一段時間的工作後，小組成員可以對這段時間的工作加以總結和討論，例如成員的不足和成功、新發現的工作技巧、有意義的工作經驗等，以互動促進發展。

3.交流學習：由於大陸旅遊業和旅遊高等教育發展情況的限制，學生不可能在每個職位上都得到充分的鍛鍊和經驗；再者，學生們有各自不同的職業選擇，並在實習中各有注重和擅長。所以，教師或班級應定期舉辦交流活動，使學生們之間互通有無，增加自己不擅長領域的知識，或者就自己不瞭解的問題請教不同角度的意見；參加者也可以不局限於班級同學，同時邀請教師、高年級學長、旅遊企業的社會同事等人共同參加，但是要注意不要把平等的交流活動辦成主題報告會，要透過多種手段突出平等氛圍。

二、臺灣部分

臺灣觀光餐旅教育近年發展神速，但課程之改變太慢，不足以適應社會環境需要，應仿照歐美旅遊教育分別設高中、學院、大學及研究所等不同層級，訂定不同課程標準與目標不同之課程。

(一)課程規劃

　　在美國觀光餐旅科系或學程中，大都歸屬在教育、健康與人類生態、消費與家庭科學、商業、應用經濟、旅館管理等領域，領域不同對課程內容的注重自不同（Chen & Groves, 1999）。課程發展是一項極複雜的工作，牽涉到教師的背景與認知，以及學校傳統、行政體系和發展重點。

(二)核心課程標準化、專業課程多元化

　　合理的設置核心、完善及多元化的課程體系，是目前各級學校課程更需加強的部分。許多學校的專業設置明顯落後於市場需求，而部分課程因專業方向的分化，缺乏有效統合而導致大量課程內容的重複，且選修課和知識拓展課程所占比重偏低，學生個性化的學習能力得不到充分拓展；實務課程比重較小，過於專注課堂知識的傳授而忽視了學生理解能力、創新能力、經營管理能力和職業道德等綜合素質的培養，造成學生實際操作的能力和社會實務的不足。

　　旅遊業的高速發展給旅遊專業教學提供了廣闊的發展空間，也提出了更高、更新的人才培養要求。因此，旅遊院校應該掌握旅遊業發展對人才的需求特性，適時調整教學方式，改變陳舊單純的課堂教學模式，充分運用現代化教學方式，結合多媒體、網路教學、資料庫等模擬現實場景，使學生更容易理解及接受的方式，來獲取及掌握理論知識，以提高教學的效果及品質。

 # 第三節　師資方面之改革策略

　　自一九七○年帶至今，兩岸旅遊院校在數量上有了長足的發展，旅遊院校師資隊伍建設也取得了很大的成績，各旅遊院校通過多種途徑，逐步培養和建立滿足旅遊教育基本需求、專業結合、具有一定素質的教師隊伍，並不斷加強使其更加完善。但與旅遊業對旅遊教育的發展要求相比，旅遊院校的師資結構仍不禁合理，有待進一步的加強。

一、推進雙師行教師隊伍

　　「雙師」教師對提高旅遊院校的實踐教學水準的影響很大，旅遊院校要做好「雙師」素質教師的隊伍建設，首先要統一「雙師」素質的標準。教育行政部門應根據不同學歷教育層次，對不同層次的院校制訂每一層次統一的「雙師」素質標準，明確的界定不同培養目標的院校中「雙師」教師應具備的素質或條件。其次，對於教育行政部門及院校領導要轉變觀念，把「雙師」素質師資隊伍建設納入議事日程中，制定相關政策，爭取有利的外部環境並對旅遊企業全面瞭解與支持，加強校企合作、產學合作，透過這些方式造就一批「雙師」素質的專業教師。再來，要制定針對「雙師」素質教師的考核體系和獎勵措施，對「雙師」素質教師的考核要注重理論知識和實踐能力兩個方面；在職稱評定、教師聘任等方面，也可單獨制定適合「雙師」素質教師發展的評聘制度，把教師的實際工作經歷和效果作爲聘任、提薪和職務晉升的重要條件之一。最後，加強對專業教師的培訓，一方面選送高校中青年專業課教師到

國內外知名旅遊企業或旅遊行政管理部門進行專業實踐，協助他們取得相關行業證書或專業技術職業提供機會及時間；另一方面，對來自旅遊企業單位的教師進行教育理論的學習及教學基礎訓練，努力提高其學術水準。

二、優先師資結構，實施兼職教師制度

由於旅遊高等院校面臨教師緊缺的實際困難，要徹底改變專職教師專業實踐能力較弱和實際工作經驗不足的問題，是很不容易的。聘用一定數量的兼職教師，不但可以有效的改善師資隊伍的能力結構，且對於旅遊院校的發展及建設具有相當重要的作用，各院校必須重視並加強建設與管理。各院校必須以院校的實際狀況，根據教學需要建立健全兼職教師的聘任、管理等方面的規章制度，規範並加強兼職教師的組織管理工作，實施規範管理，提高兼職教師的地位和待遇。如此一來，旅遊院校再發展過程中，才能逐漸培養形成一支管理規範、結構合理、有相當水準及豐富實務能力的專兼結合的教師隊伍。

三、旅遊高等教育人士制度的完整規劃

為了保證旅遊院校師資結構朝科學化、合理化的目標穩健發展，必須有相映的制度環境和政策的支持。旅遊院校要有意識的從旅遊教育改革的需要和教師隊伍發展的角度，並改善學校的人事制度並提供政策保障。在分析判斷教師真正需求的基礎上，設計有針對性的、適合的激勵措施，調動教師的工作積極性，促進教師及學校的共同發展。

四、加強產學合作教育

產學研合作教育不但是旅遊院校人才培養的基本途徑，且是強化師資隊伍的重要途徑，對於旅遊院校教師隊伍中知識結構和能力結構的優化發揮重要的作用。除此之外，旅遊院校還應加強與企業合作，建立互動機制，採用校企合作教育的人才培養模式，在合作企業擔任指導教師；另一方面從企業委派指導教師，選拔符合兼職教師資格的在職人員為兼職教師。透過校企合作，加以培養教育教學理論能力高，且穩定的校外兼職教師。

(一)大陸部分

1. 對現有的高校旅遊專業教師分期、分批進行專業培訓，到國際或國內比較知名的旅遊院校進修，使他們能夠儘快熟悉相關業務領域，提高教學品質和研究水準。
2. 聘請有實務經驗的企業家或行業管理工作者充當兼職教授，以傳、幫、帶或專題報告的形式，提高教師的專業理論與實務相結合的能力。
3. 鼓勵專業課教師參與實踐性課題研究，透過帶課題到旅遊企業調研或參與旅遊開發規劃等專案，進一步完善和昇華旅遊理論。
4. 建立專業實踐課教師到旅遊企業掛職機制，參加實務活動，瞭解旅遊業發展的最新態勢，以及熟悉具體領域的操作能力，以提高旅遊專業的雙師型教師比重。

(二)臺灣部分

1. 應檢討專業教師的晉用與升遷相關規定，以延攬業界實務專家參與，並將觀光實務人才納為專業師資。

2. 除積極鼓勵國外修習觀光博士人才回國任教外，尚應開啓國內研究所早日設立觀光博士班，培植人才，更應將具有觀光實務人才納為專業師資。

3. 如同其他先進國家，我國大專院校對具有博士學位的師資需求甚殷，有供不應求的現象。以往因「餐旅」為多學科屬性，培育「典型的」餐旅博士有困難，故許多師資篆字相關學術領域，在美國餐旅學系師資至一九九九年統計中，具有餐旅觀光博士學位者僅三分之一；來自相關領域的師資缺乏餐旅業的實務經驗，因此在產學密切合作下，教師赴業界體驗實際經驗，可避免理論與實務脫節的現象。此外，業界人才到學校在職進修，增進雙方交流，開拓合作空間（Baum, 1998; Tepeci, Seo, Upneja, & DeMicco, 2002）。

 ## 第四節　交流與合作方面之改革策略

　　加強系際、校際、產學或跨國聯盟合作發揮團隊力量，充分運用資源，可達事半功倍之教育成效。外國之跨校、跨國合作聯盟計畫相當普遍，臺灣目前的高等教育日趨細分化，分工過細亦造成資源的分割與削弱，透過教學、研究、產業的策略性合作關係，加強建立餐旅學群、跨系、跨校甚至跨國合作的課程規劃以及產學合作，本著資源共享，締造有助於學生培養國際觀與專業能力、豐富且富彈性的有力學習環境，促進教師間交流合作。此外，具有豐富

實務經驗的業界人士到學校任教，參與課程發展或在職進修等，皆能增進雙方交流，拓展合作空間。

一、大陸部分

(一)理念的融合

對於旅遊教育國際合作辦學而言，辦學的主體為雙方國家，所以難免會有辦學理念上的衝突，如何使這種衝突協調的發展，怎樣才能達到理念上的融合，提出以下幾點分析：

❖基於大陸社會經濟發展的現狀

合作辦學的地點是在大陸境內，因此辦學理念的形成必須明確的符合大陸的社會經濟發展，作為旅遊教育國際合作辦學，更應該站在大陸旅遊業發展的總體高度上，以旅遊業的需求為基礎，以國際旅遊業發展的大潮流為目標，形成辦學理念。同時，要給予學校未來發展的遠景，如果沒有遠景就是無目標性，就會導致學校的混亂，以科學分析現實經濟社會發展狀況和趨勢，以及其對人才素質、學校職能的新需求，是產生先進辦學理念的基礎。

另外，合作辦學理念既要體現宏觀大背景的要求，又要呈現出國家、地方的發展要求；在大陸，發達城市、中等發達城市及不發達城市的文化積澱、經濟發展目標、教育目標及旅遊發展計畫是有差別的，不能用以偏概全的觀點看問題，不能一味的追求高層次、高目標的辦學理念，這樣很容易導致空想和不切合實際。

❖尋找相同的切入點

對於合作辦學的外方來說，一般都是來自經濟教育比較發達

的國家，他們的辦學理念自然是以其本土的社會經濟發展情況爲依據，而大陸作爲一個發展中社會主義國家，儘管加入WTO以來，不管是在經濟、政治，還是教育文化方面，都有突飛猛進的發展，但是，大陸的國情決定其教育理念，與發達國家外方合作者的差距，依據大陸的國情和學校存在的實際問題，提出具有針對性的理念，既然合作雙方有著各自不同的辦學理念，但爲了一個共同的目標，合作辦學，所以就必須做好雙方的理念融合工作。

　　雖然學校都有各自的辦學理念、辦學特色，但是總會有一些共同的目標，進行合作辦學就是爲了引進外國先進的教育手段、教育方法，同時提高在國際上的知名度，而外方選擇與大陸合作，也是一種資本、技術輸出，擴大國際影響力，加強國際間的合作，雖然談不上強強聯手，但不管是在經濟方面還是人才培養方面，雙方在最大程度上都會獲得一定的利益，因此很容易找到雙方合作辦學理念的共同點，從這個共同點切入，形成能代表雙方特色的共通辦學理念。當然此一理念也要符合大陸的教育制度及法律法規，呈現具有大陸特色的先進辦學理念，同時在理念融合的進程中，對於雙方出現的矛盾要理性並韌性的解決，採取積極的態度，尋求雙方辦學理念中相同的切入點。

❖與時俱進並具有時代特徵

　　辦學理念是長期辦學經驗、思路及理性思維的總結晶，它呈現出學院的辦學特色及價值判斷、取向和追求，是一種積累、提煉、昇華的過程，也是與時俱進的過程。任何先進的辦學理念都不能使一所學校永保一流，而必須與時俱進，因爲學校培養人才的過程以及它的社會職能，是由經濟社會發展的狀況所決定。大陸社會的各個領域都在不斷的發展，人們的生活水準不斷提高，所接觸的事物及經歷也有著多樣的變化，人們的觀點已不在局限於現在的大

陸國內，而是朝著更遠的方向發展，人們更注重生活的品質以及未來的前景。

　　教育作為衡量一個國家發展水準的重要指標更要與時俱進，不同的時代具有不同的特點；而國際合作辦學作為一個新興事物，人們對其有很高的關注，同時作為其下屬的細分領域，旅遊教育合作辦學因其旅遊職能的特殊性，也愈來愈受到關注，這就要求大陸國內的辦學理念，須具有時代性、超前性，辦學機構應該高瞻遠矚；但這並不意味著辦學理念要時刻發生變化，不容忽視的是其穩定性，要結合當前的教育形式及旅遊業發展的國際國內現狀，使辦學理念在具有時代性的高度上，保證其穩定性。

(二)管理機制的調整

❖確認合作方的準入資格

　　為了確保旅遊教育國際合作辦學的品質，對外方合作者一定要進行嚴格的審查，確認其有進入大陸境內辦學的資格。大陸地大物博，發展前景良好，已經逐漸擴大其在國際上的影響力，在國際各項事務和領域中，不管是經濟、政治、教育，還是文化領域都占有一席之地，其作用不容忽視；而且處於高速發展時期的大陸，也需要大量引入外國先進的技術和資源，來加快現代化建設的步伐，這一切都成為吸引外方前來辦學的重要因素。

　　面對大量到大陸淘金的外方合作辦學機構，一定要理性、有效的分析其所具備的辦學條件。首先是這些辦學機構在本國的口碑，以及學校本部的教學資源、教學品質、師資力量和國際影響力；另外，要查看合作方是否有設立旅遊專業（包括：酒店管理）的資格及經歷；而依據旅遊業的實踐性強的特點，考察辦學合作者有沒有能力為學生將來的實習工作，提供良好的條件和保證。

　　在大陸進行國際合作辦學的初期，由於對外方合作者的情況
不瞭解而導致合作失敗的情況屢見不鮮，這不僅使其蒙上巨大的經
濟損失，影響學校招生工作，對學生和家長也是一種不負責任的表
現，甚至也影響大陸在國際上的總體教育形象。因此，大陸在與外
方合作辦學時，爲了保證辦學的品質和學校的形象、知名度，從國
家、省、市到各級行政部門，都要進行適當的干預，以確認對方的
准入資格，預防國外「野雞」大學的混入，並防止不愉快合作現象
的發生。

❖加強管理機構的職能

　　對於國際合作辦學的機構而言，不只涉及到外方教職人員的
管理，無形中還牽涉到外來文化資源的取捨，所以對此一特殊的辦
學模式，不能把管理本土學校的方式一成不變的照搬過來，須以具
體分析問題的方式，來加強改善管理機構的職能。

1. 學生的管理：學生是學校開展活動的主體，學生素質的高
 低，也是衡量一個學校層次的重要標準，那麼對於學生的管
 理工作亦是學校重要的日常事務。對於參與到國際合作辦學
 專案或機構的學生而言，他們不只是主體學校的學生，需要
 遵守主體學校的法規、校規，也要接受所有項目中一些具體
 細節的制約，這就是其特殊性所在，而這些特殊細節就涉及
 到外方合作者的利益和要求。因此，對於學生的管理也要有
 針對性、具體性。首先，在不違背學校大環境的前提下，成
 立專案的特定管理機構，從學生的生活到課堂管理，甚至到
 實習階段，都要形成一整套的管理體系，完善的懲罰管理機
 制，既能顯示出合作辦學的特點和優勢，又不失自身傳統的
 教育理念。另外，對於X+Y模式中，在國外課程學習的階
 段，學生的管理工作更要妥善的安排，運用互聯網等高科

技，對學生進行遠端監控，以免除家長的後顧之憂，並提升學校的管理手段。

2. 教師的管理：國際合作辦學有一個顯著的特點，就是外籍教師的參與，而外籍教師參與到中方的課堂教學中，這也充分呈現了教育的國際化；同樣，外籍教師的管理問題，也逐步納入到學校的日常工作當中。外國學校的課堂教學，不管是在氛圍上還是手段方法上，都與大陸有著很大的區別，外籍教師受其本土教育理念的薰陶，必然會與大陸的教育理念產生或多或少的衝突，此時即須對其課堂的教學給予管理，允許其在不違背教學大綱、教學宗旨的前提下，採用多樣化的教學方法，這樣也會提升學生們的興趣。另外，外籍教師在合作辦學的專案下，應積極參加大陸的教學教研活動，加強與大陸教師之間的文化學術交流。

3. 政府、社會監督機構的積極引導：目前大陸對國際合作辦學，還沒有形成一套完整的監督體系，對合作辦學的基本情況缺乏瞭解，很不利於這種新型式的發展。政府的監督機構要實行政務公開，不定期對學校的各項工作進行抽查，把在檢查治理過程中合格與不合格的學校公布，讓民眾有清楚的認識；另外，要建設好監督網站，除了公布學校的基本情況和最新消息之外，還要有民眾投訴的處理項目，使監督工作真正處於公開公正的環境基礎上。此外，除了政府宏觀調控之外，在社會民眾中不論是企業性質或民間性質的，也要設立監督機構，尤其對於旅遊教育國際合作辦學而言，由於專業的特定限制，學生要進行大量的實習作業，與該項目有實習合作的企業也可以設立監督機構，監督學校是否按照合作意向培養所要求的實習學生。再者，還可以設立一些民間性質的監督機構，同時還可以幫助考生對於有合作專案學校的

諮詢服務，承擔一些政府下派的職能性任務；且有必要建立合作辦學不良行爲記錄在案制度，強化對國際合作辦學秩序的監管，各個不同層次、性質的監督機構共同形成有效的監督體系，使國際性合作辦學在品質上有相當的保證，對其辦學過程中出現的不良因素進行正面積極的引導，使之作爲教育事業的有利補充和穩定健康的發展。

(三)人才培養體系的完善

教育的根本目的是爲了人的全面發展，使人類適應社會的進步，那麼到底怎樣使學生充分發揮自己的潛力，讓自己融入時代的大潮流中呢？這就要求學校對學生建立一套可行的人才培養體系，在不同的方面幫助學生全面發展。

❖培養目標的國際化

隨著時代的發展，大陸教育領域中的學生培養目標，已不單單是培養建設四化新人，在新的形式下它已被賦予了新的時代意義。經濟全球化對人的素質能力提出了更高的要求，人才的需求也向多方面發展；經濟的全球性流動也推進了人才的國際性流動，跨國公司、國際交流合作數量的增加，對國際性人才的需求也愈來愈大。學校作爲人才的主要培養基地，在學生的培養目標上要有一個正確的定位，既要考慮到大陸的實際情況，又要逐漸與國際接軌，培養能滿足國際化需求、具有國際化特點的人才。

對於旅遊教育國際合作辦學而言，合作辦學的目的就是要增強學校的綜合實力，培養出更全面的高素質人才，提升在國際教育領域中的競爭力，因爲有外方先進的教學技術及手段的參與，所以合作辦學中學生培養目標的確立要區別，甚至高於傳統教育模式下的人才培養目標，既要展示出自身的特點，又不失外方合作者本身

的要求，凸顯合作辦學的優勢。

❖課程設置的功能化

大陸目前的旅遊高等教育在課程設置中存在著一些問題，例如課程的重複設置、理論與實踐脫節、教材的陳舊匱乏等。爲了使國際合作辦學模式中的課程更加合理規範，除了吸取以上教訓之外，還要更具有自己的特色，強調課程的功能性。所謂功能性是指每一門課程都是針對學生將來的實習與工作，每一方面都有特定的理論支撐。另外，要以適當的比重引進原版教材，在吸取外方先進書本知識的同時，不背棄大陸本國的傳統文化。

此外，還要注意雙語授課課程的品質及數量，建議從第一學期開始，每一學期都設雙語課程，而後逐年增加，這樣對學生的外語學習創建一個循序漸進的過程，才能適應高年級階段大量的外語授課。另一方面，由於旅遊行業要求從業人員有較高的實踐性和服務性特點，所以理論課與實習要穿插進行，使理論與實務相結合，並在實務中得到昇華。每一學期的實習結束，應把學生集合起來，召開例行會議，會議的主要內容就是總結探討在實習過程中出現的狀況、體會和心得，以此完善學生的實踐能力。

二、臺灣部分

(一)提升學生外語能力

英語已成爲國際上通用的商用語言，在此情況下，掌握英語才能更加有效地參與國際舞台（張堯學，2002），再加上進入世界貿易組織（WTO）的沖擊，使溝通的工具更形重要，而英語是各種外國語言中，使用最多且最廣的語言（楊朝祥，2002）。觀光產

業原本就涉及各種不同語言、文化、人種的溝通與往來，直接、間接的都會使用英語，因此，英語能力在觀光產業中有其絕對的重要性。為能有效地瞭解外國觀光客與全球觀光產業，若觀光產業專家及經營管理者能具有不僅單一的語言能力，那麼在全球化的環境下勢必將更具競爭優勢。

(二)師資多元化

　　觀光教育因受其產業特性，須適時的調整以符合產業需求，而教師是傳授知識的重要管道，教師的素質影響教育發展（宋詠梅，1999）。臺灣與大陸皆存在著觀光院校師資的不足，而臺灣觀光院校中亦存在著師資的問題，雖然有部分教師是來自於國內其他非觀光學科，或僅擁有國外與觀光相關科系的教育背景（如：企業管理、餐飲管理、旅館管理、休閒遊憩管理、觀光規劃等），但就整體來說，臺灣的師資人力仍顯不足。

　　觀光師資多元化，目前各校都已進行的方式，就是邀請業者演講的學術方式，以提供學子有關產業實際情形。目前，臺灣可邀請大陸學者或外籍教師來訪，但大都僅止於參加研討會方式的短期停留，若能邀請其他地區高等觀光教育之教師為特別客座教授等較長時間的形式，提供不同教育背景的觀光教育，必能為臺灣高等觀光教育提供不同的思考方式。

(三)與國際接軌之課程規劃

　　觀光高等教育人才的培養是為了符合產業人才需求，進而提升產業人力資源之品質。因此，臺灣高等觀光院校在設計課程部分時，可多開設專業課程來與國際接軌，以強化學生的專業能力與競爭力。

全球因觀光經濟收益的影響，使全球產業除了逐漸重視服務品質以及跨部門技術的標準外，也漸漸地注重了員工的學術教育與訓練。因此，面對全球性、地區性及國家性的競爭力，以提供滿足產業需求並使其成為特定部門教育及訓練技術的標準是觀光及餐飲教育的最大挑戰（Smith, 1996, as cited in Smith and Cooper, 2000）。

第五節　評鑑與認可制度方面之改革策略

臺灣在二〇〇九年第一輪的一般大學院校系所評鑑的實施訪評已宣告完成，目前正進行軍、警院校的系所評鑑。不過，臺灣在高等教育評鑑並非單一的制度，而是相當多元，除了高等教育評鑑中心外，目前在技職教育體系的評鑑，則是分由不同單位承辦，科技大學評鑑由臺灣評鑑協會負責，技術學院評鑑由雲林科技大學負責。

大陸自一九九九年快速擴招後，其高等教育已擺脫「菁英」模式，進入「大眾化」高等教育的階段。大陸高等教育之評估工作是分成本科教學工作水準評估，以及研究生教育學科綜合評估等主要不同機制同時進行，且分別由不同單位負責。香港與澳門因曾分別受英國及葡萄牙殖民管制的影響，其高等教育之發展與制度之建構也各有獨特之處。為期從國外經驗取得可供借鏡之處，並供相關主管部門建構高等教育評鑑制度之參考。

一、教育評鑑意義與目的

教育評鑑（educational evaluation）是指利用客觀的科學方法

和主觀的價值判斷，對教育的內容與措施，進行合理的考核，以期檢討出利弊得失，提供改進與策略的方法，並實現教育目標的一連串歷程（CHEA, 2002）。吳清山和王湘粟（2004）將教育評鑑歸納爲：「對於教育現象或活動，就其人員、方案、運作結果，對照評鑑標準，透過質與量的方法，採用系統而客觀的蒐集、分析資訊，進行價值判斷，以瞭解教育成效、改進教育缺失和達成教育目標的歷程」。

　　臺灣最早使用大學評鑑一字眼爲陳漢強（1997），他以「學校評鑑」稱之，並定義爲：「學校評鑑是一個自願的過程，透過非官方的學校團體，採行同儕評鑑，以檢視被評鑑校院是否達成自我研究所自定的目標，並符合評鑑標準」。至於，另一有關學校評鑑的字眼（school evaluation），則根據蘇錦麗的定義：「藉由評鑑團體的規劃，透過受評學校內部人員自我評鑑，與外來專家的專業判斷，評定該校符合評鑑標準的程度，進而提出其優缺點及應改進之建議，以作爲提高行政效率之依據，經由此一評鑑的過程，可以達到提到教育品質的目的，有助於提高教育人口的素質，並促進國家社會整體的發展。」

　　由於國內外學者對於教育評鑑之定義看法不一，有些學者將評鑑視爲「考績」、「考核」、「檢視」、「評價」、「決策」、「專業判斷」、「績效評估」等意涵。

　　至於教育評鑑之目的，可說是對於教育活動滿足社會與個體需要的程度作爲判斷，對於教育活動現實的（已經取得的）或潛在的（還未取得，但有可能取得）價值作出判斷，以期達到教育價值增值的過程。

　　學者黃振球（1992）和Blank（1993）認爲評鑑是一種價值的活動，其目的有四：

1.提供有關於教育制度優缺點之訊息。

2.提供教育計畫所需訊息。

3.確定制度本身的績效責任。

4.協助擬定教育革新方案教育評鑑之目的。

陳漢強（1997）認爲要發揮大學的自主精神，並藉自我研究來改進校務，以提升教學品質。大學評鑑屬於一種自願的過程：一種校內自我管理的過程，透過非官方的學術團體，採用同儕評鑑（peer evaluation），其目的是檢視受評學校是否已達到自訂之目標，是一種校內自發的自我改進過程。

二、認可制度之意義

根據聯合國教科文組織對教育的對教育定義：「認可」是一非官方或私人團體所進行的評鑑，常運用於一全體或是特殊領域，以確定是否迎合預先制訂的目標。「認可」的城市在於測量受評機構的宗旨及目標的到達程度，注重同儕評鑑及外部標準；「認可」是建立在健全的宗旨及改善表現的前提之下，其優點是一種非官方的品質保證形式，對於品質改善具有正面影響。透過受評機構或方案（program）定期的自評（self-study），接著由外部同儕團體進行訪視（peer review），以確認受評機構或方案與外部評鑑標準（standards）的符合程度。「認可」制度的最大精神，爲發揮學校自主與自我管理之機制，進而促使全校教職員共同參與，改進校務，達成學校品質提升之最終目的。另一方面，即是向社會大眾確認學校之教育活動水準是否已達到預定標準（蘇錦麗，1993；Kelles, 1988; Lenn, 1992）。

在歐洲，方案評鑑與認證是很普遍的，從一九九〇年代後期

盛行認可制度至今，歐洲已經有超過50%的國家使用方案評鑑與認可制度。而「認可」被用以檢驗高等教育、方案或機構的一組用以界定品質的測量工具，它包含著一個有能力的主體或是組織的檢視，認可的取決點通常在於「是」或「否」（Hamalainen, 2003）。

　　由於評鑑與認可之間仍有不少差異，並有釐清之必要性，茲就評鑑（evaluation）或認可（accreditation）之相同點（如**表7-5**），及就評鑑與認可之理論基礎與模式、興起背景、強調觀點實施之方式與內涵，來論述評鑑與認可之差異（如**表7-6**），分別作一表列分析比較。

表7-5　評鑑與認可相同點之比較

面向	敘述
意義	均為一種品質判斷的過程。
目的	1.促進品質改善維目的。 2.均為提升品質為依歸：評鑑與認可均強調品質保證的把關工作。 3.以協助受評對象的立場切入，最終目的是要受評對象能達到「自我規範」（self- regulation）和「自我研究」（self- study）為目的。是從外部評鑑，走向內部自發評鑑的精神。
內涵	不論評鑑或是認可，均有一定的遵循宗旨和目標，例如符合高等教育培養目標及符合系所目標與願景等。
過程	1.均為一種客體滿足主體需要的判斷活動。 2.強調專業人士的設計、規劃與實施。
對象	均運用於教育領域，尤其是高等教育領域之中。
結果運用	評鑑或認可的結果常作為教育方案改進之參考依據。
專業形象	均成立專業團體，並由該領域之專門人士單選任委員，以建立其公信度。

資料來源：周敦懿、洪久賢（2007），《臺灣高等教育餐旅學門評鑑指標建構之研究》，國立臺灣師範大學人類發展與家庭學系博士論文。

表7-6　評鑑與認可相異處比較表

	評鑑	認可
濫觴	最先始於中國（中國在西元前二二○○年就有每三年考察百官的制度）。	認可最早始於美國，於二十一世紀時形成。
理論基礎	擁有深厚的理論基礎與模式，例如Tyler模式、CIPP模式以及晚近的以消費者為中心、彰顯一人的評論理論，經過評鑑專家所評定的評鑑模式多達五十種以上，評鑑的學理與研究，也不斷持續發展中。	1.無理論基礎，常被歸類為一種評鑑的模式（model）。 2.最早由Anderson, House, Popham等人所主張，屬於一種「專家意見導向的評鑑模式」。
興起背景	1.最早為一種保護消費者的措施，後廣泛用於人力服務上。 2.1960年代，西方將評鑑視為一種專業，並廣泛運用於教育領域中。	1.隨著1963年代品質保證（quality assurance）及績效責任（accountability）之風潮，因運而生。 2.聯邦政府及民間機構之企業主宣布，將視辦學績效好壞決定補助之金額。 3.為教育機構「汰劣存優」的一種把關機制。
強調觀點	強調品質評定的原理、原則。	強調品質評定的方法、過程與成果評判方式。

資料來源：周敦懿、洪久賢（2007），《臺灣高等教育餐旅學門評鑑指標建構之研究》，國立臺灣師範大學人類發展與家庭學系博士論文。

三、評鑑與認可制度之綜合論述

首先，在評鑑法源方面，兩岸三地各有不同的法源依據，分述如下：

1.大陸雖有一九九八年的「高等教育法」作為根本後盾，但在高等教育評估工作方面的真正法源卻仍然是一九九○年發布的「普通高等學校教育評估暫行規定」，其高等教育本科教

學評估工作雖在二〇〇二年後已作修改，但其法源仍未做通盤因應修訂。

2.在臺灣，除了二〇〇五年再次修訂「大學法」外，二〇〇七年更新訂頒「大學評鑑辦法」之修訂頒布。於二〇〇九年八月五日再次修訂。二〇〇九年三月二十五日訂頒的「大學自我評鑑結果及國內外專業評鑑機構認可要點」，更凸顯政府鼓勵大學走向自我品質管控的政策方面。

3.香港的高等教育評鑑制度依機構及課程類型而有所區別，並未有統一的評鑑法源；但其「教育條例」及「專上學院條例」為學校（學院）之辦學基本條件設定了基本規定。澳門迄今並未建構一套整體的高等教育評鑑制度；但其「基本法」及「高等教育法例」或「高等教育制度」法律，卻為高等教育機構之設置條件、學位之頒授、課程之提供及教師資格之審核訂定了相關評鑑之制度。

美國認可制度實行百餘年來，使得高等教育獲得品質管制與品質保證的效果，美國高等教育的優質，也是全球有目共睹知識，然而，認可制度也在美國教育上造成衝擊。美國立國精神中，地方分權意味濃厚，聯邦政府擁有的權力有限。隨著在教育評鑑中採用認可制度的腳步下，聯邦政府開始要求各大學進行評鑑與認可，觸角開始進入各大學之中，干擾各大學的自主精神，使各大學對評鑑十分反感。美國的認可制度也被人譏諷為「只重過程而不重成果」，且大眾常誤用評鑑結果，將其作為「排名」之依據，而忽略教育評鑑是以「改善」（improve）為最高指導原則。

在認可制度的演進上，隨著時代變遷之需求及教育評鑑理論與方法之影響，認可制度的內涵亦有些轉變，Young（1983）、郭昭佑（2001）及曾淑惠（2004）等人，認為認可制度的標準轉為質

化標準，認可重點由強調統一轉爲鼓勵發展學校特色，評鑑方式由外部人員評鑑轉爲內部人員評鑑，實施的目的則由認可學校轉爲協助學校實施自我改進教育品質。由此可知，認可制度之內涵與社會脈動的發展，息息相關。

四、大陸方面

在改革政策方面，對於改善大陸高等教育評鑑中的政府行爲模式提出了探究性的建議，包括以下幾個方面：第一、正確處理法律規定和實際操作中的落差問題；第二、正確處理人事權和財政權的關係；第三、正確處理高等教育評鑑中的價值判斷問題；第四、高等教育評鑑應該避免「運動化的方式」（朱照定，2004）。

針對學生評鑑方面，有學者提出了建議：(1)進一步明確「教學評鑑」的基本理念，樹立全面的評鑑觀，強調目標管理與過程管理的統一，正確處理評鑑與最後評鑑的關係，重視評鑑雙方的互動與溝通（林愛菊，2003）；(2)整合學校、教師和學生之間的目標衝突，並重視已畢業學生對所學課程的評價回饋（黎志華，2004）；(3)不斷更新和改進方法與技術，並加強宣傳和引導，以減少操作和主觀的訊息誤差，建立防控結合的學生評教信息誤差，綜合調控體系（丁福星，2004）。有論者採用先進的電腦和網路技術，發展出了B／S模式的評教系統，是以學分制學生選課系統爲數據基礎，採用先進的ASP. NET 動態網頁技術開發而成的網路評教系統（于翔廣，程偉淵，2004）。

有學者認爲目前實踐中的教師評鑑，有兩種基本模式：第一種模式的評鑑標準採用輸入式，這種標準不是清單式的行爲羅列，而是確認專業實踐過程中教師做了些什麼；另一種模式的評價標準採用輸出式，即以教師工作在學生身上所取得的結果爲標準（夏雪

梅，2004）。也有學者提出了教學檔案之教師評鑑模式，其主要目的是要展示教師的能力和促進教師的發展（王斌華，2004）。

　　至於教育品質方面，有學者認為應借鑑國外經驗、立足本國國情，確保政府、學校和社會三方面利益關係人的主體地位，對高等教育品質進行綜合保障。首先，政府要從「全能政府」到「有限政府」，從「划槳者」到「掌舵者」；其次，高校要強化主體一致，加強內部質量控制；再次，教育評鑑仲介機構要積極主動地，在高等教育品質保障中有所作為；最後，提出建立一個「政府宏觀管理、學校自我保證、仲介評鑑服務、社會需求調控」的內外結合型高等教育品質保障體系，並簡要論述其基本框架及運行體系（李亞東，2004）。

五、臺灣方面

　　臺灣餐旅教育推向國際化的起步較晚，解決之道可衡酌他國餐旅、觀光休閒教育的評鑑制度，獲取國際餐旅教育方案之認可，以提升臺灣餐旅教育取向兼具多元化與差異化，評鑑單位若能建立專業的餐旅學門評鑑制度，由專家代表進行評鑑，並尊重各校的發展特色，如此方能獲得公信力及利害關係人之支持，餐旅教育單位如何能兼顧學校數量的增加以及教育品質的提升，實為目前所面臨的重要課題。

　　為了達成旅遊觀光教育公平、客觀的品質認可，建立評鑑制度標準與合理的評核過程是很重要的。英、瑞、美、澳等各國，皆已由委外之專業機構來進行學門的評鑑，目前臺灣的高等餐旅教育評鑑仍以教育部為主導單位，未曾進行專業學門評鑑工作或是參與國際評鑑認可制，造成臺灣雖然有數十個餐旅觀光相關系所，但是其品質水準是否能達到國際標準，卻無法預測。

　　臺灣自二〇〇一年七月公布之「大學教育政策白皮書」中提及，大學數量已呈飽和，應重視品質管制與掌控之工作。如何維持大學教育品質，惟有靠完善的教育評鑑制度。然反觀臺灣高等教育評鑑之實施，雖已有近四十年之歷史，實施方式仍不夠多元，發展未具連續性，臺灣辦理大學評鑑之成效，因沒有一套完整之週期性計畫，故實質效益較無法呈現。至於認可制度，雖在各級學校或學門評鑑規劃之中，但卻未見認可制度的落實。然而「他山之石可以攻錯」，是以藉由探討美國、英國高等教育之評鑑制度，可鑑往知來，俾能截長補短，為臺灣教育相關單位在評鑑改進上，提出具體的建議。

 第一節　世界主要國家旅遊觀光教育之特色

　　隨著觀光旅遊之迅速發展，在國際學術界中已成為一項新興的研究領域，人們認知到此行業之人才素質的高低，已成為決定各個國家觀光旅遊業及觀光旅遊企業競爭力的重要指標，旅遊教育是充實從業人員能力、維持事業生存、發展人力潛能之媒介；是傳遞傳統民族文化、促進社會進化、延續事業生命之根本；是變善人類休閒生活、吸收國際新知、擴展國際交流之工具；是維護產業生態環境、減少貿易摩擦、增進國際友誼之基礎；亦即，加強觀光教育的推展，是引導觀光事業邁向廿一世紀現代化的重要觀念與力量之主要途徑（唐學斌，1997）。

一、整體特色

　　觀光旅遊之永續發展必須建立在教育基礎上，由國際觀之，國際組織、各國政府及觀光旅遊企業對於觀光餐旅教育的發展過程，乃由忽視、落後到重視、追趕，其整體特色分述如下（谷慧敏、王家寶、張秀麗、張偉，2003）：

(一)政府重視

　　觀光旅遊教育在發展初期是屬於企業和教育機構之自發行為，但自二十世紀七〇年代後，隨著觀光旅遊業地位增強，政府對觀光旅遊教育亦加關注，如澳大利亞即是一個成功典型，在國際觀光旅遊業中，澳大利亞所占比率由一九五〇年的0.17%增加至二

○○二年的2.6%，觀光旅遊業在其經濟中地位已超過傳統之農業與採礦業，觀光旅遊就業人數占整個市場9%。

澳大利亞於一九九二年正式成立「高校觀光旅遊服務業教育理事會」（簡稱CAUTHE），其宗旨為：

1.提高大學與企業界觀光餐旅教育和研究地位。

2.鼓勵大學、企業，以及大學和企業間之合作。

3.加重企業、政府和社區內觀光旅遊教育及研究組織之利益。

高校觀光旅遊服務業教育理事會自成立以來，一直得到澳大利亞觀光局和澳大利亞研究局之支持；另外，由澳大利亞政府支持的澳大利亞觀光旅遊常務理事會（ASCOT），每年亦至少召開一次澳大利亞觀光研討會。

(二)建立相關之觀光餐旅高等教育體系

隨著觀光餐旅業在社會經濟生活中之作用日益明顯，從經濟、管理和社會文化等角度，來研究觀光旅遊活動之高等教育及研究應運而生，觀光學更加受到重視，此點從國際上觀光餐旅教育機構之數量、已出版的學術刊物數量及專業學術團體上，可以獲得證明。

例如在日本，觀光餐旅高等教育從一九六七年才正式開始，到二○○○年，全國已有十所大學設立觀光餐旅系或學院；在美國，自一九八○年代初以來，提供觀光餐旅及相關學系的大學數目持續增加，目前有近二百八十所大學設立學士學位以上之課程。

(三)觀光餐旅職業培育具有法律之保證

各國政府努力從制度和組織上，保障並落實各項人力資源開

發措施，促進觀光從業人員素質之提升，保證觀光業可以永續發展；而職業培訓成為各國人力資源開發的重要內容和主要途徑，許多國家皆制定專門法律，對其予以規範、約束。如德國的「職業教育法」、法國的「職業持續教育法」、美國的「成人教育法案」、英國的「持續教育條例」、瑞士的「職業培訓法」等；有的國家係在「勞動法」或「普通教育法」中規定職業培訓，這些法律對企業員工在培訓中應享受之權利（例如：時間、經費補助、培訓契約簽訂），以及培訓單位和培訓教師資格等，都訂定了具體的規定。

(四)以技職教育為中心，建立各種不同之培訓體系

許多國家推行「職業資格證書與培訓證書制度」，作為有效促進觀光旅遊人力資源開發的一項重要措施。此制度係規範進入職業和資格認可的一種制度，如瑞士、澳大利亞的「客房服務培訓證書」、「廚房管理證書」等。

對於導遊人員，由於其職業之特殊性，在西班牙、法國、義大利、英國、荷蘭、埃及、新加坡等國家，都對其職業資格十分重視，要求亦非常嚴格。而對報考導遊的人員，在西班牙、新加坡、埃及等國家要求，皆需具有大學或大學以上學歷，在奧地利、丹麥、南非、新加坡、英國、加拿大等，對培訓更是提出嚴格及強制之要求，規定不經過培訓，不得參加導遊資格認證及考試。

(五)建立屬於自己的培訓中心或學校

以美國希爾頓飯店集團為例，該公司與休斯頓大學合作舉辦「希爾頓飯店管理學院」；且希爾頓飯店尚有自己的培訓機構來對高階人員進行培訓，其兩大培訓機構，一個是在蒙特利爾伊麗莎白女王飯店的「職業開發學院」；一個是瑞士巴塞爾的「歐洲培訓中

心」。

　　再如，假日飯店公司早在一九六八年就在總部所在地——孟菲斯，建立了「假日旅館大學」培養大批高階管理人員，爲假日飯店在世界上之聲譽發揮了重要作用；許多亞洲連鎖飯店，如泰國的達仕泰尼集團、印度的歐比瑞集團，都遵循歐洲的技術教育模式開設優秀的飯店培訓課程。

　　隨著跨國經營的深入發展，許多國際性觀光旅遊企業十分重視外派企業人員之生活、語言到文化培訓，可以說此培訓已經成爲一個全方位、不同形式、交叉形式的培訓網路結構。

　　總體而言，國際性觀光旅遊組織主要負責高級觀光餐旅管理人才和觀光管理部門官員之培訓，國家透過各種類型的觀光餐旅高等教育及職業教育，爲觀光機構和觀光企業培養人才，企業培訓則係更加強調職業技能，觀光餐旅教育的本質是有計劃、有目標、具善意活動的高度文化，來培養觀光餐旅事業的高級管理人才（原琳，1994）。

二、美、英、澳、瑞士旅遊觀光教育之概況

(一)美國

❖發展歷程

　　美國餐旅教育的發展，一九二二年康乃爾大學首創全球第一個旅館學院（Cornell Hotel School）開設大學部餐旅管理學程；一九三五年舊金山城市學院（City College of San Francisco, CCSF）創設二年制的餐飲學程；第一所美國廚藝學校（Culinary Institute of America, CIA）則設立於一九四六年。爾後四年制和學士後的餐

旅課程便開始成長，尤其在一九七〇年至一九八〇年代間，在北美有超過三倍的最大成長。美國餐旅教育近二十年來蓬勃發展，一九八〇年代美國餐旅／觀光管理博士班陸續開設，提供四年制餐旅教育的系科在一九七〇年代中期只有約四十個（Tepeci, Upneja, & DeMicco, 2002）。根據Rappole（2000）統計全美自一九〇〇年至一九九八年間設立的授與餐旅學位的系所，有一百四十九個餐旅相關科系提供學士學位，有四十六個系所授與碩士學位，其中有十三個系所提供博士學位，此外CHRIE估計有八百個系科提供二年制副學士學位及證照、證書（Hsu, 2002）。

一九八〇年至一九九〇年為餐旅教育最為蓬勃發展的時期，主因是餐旅業在一九六〇年至一九八〇年間有驚人的成長，也促使餐旅課程蓬勃發展，彼此相輔相成（Rappole, 2000）。對美國而言，餐旅與觀光教育是新興的領域，和其他國家一樣成長的相當迅速。餐旅教育創造了如今一億二千萬的就業人口，而使政府肯定餐旅工作的價值與規模，同時也從多變而發展至成熟階段（Cooper & Westlake, 1998）。

❖課程設置

由於美國的觀光餐旅教育最早是直接由大學教育進入，而不同的大學也有著不同的背景，所以觀光餐旅與服務管理之學系種類亦繁雜；觀光餐旅和相關學科之研究與教育，在美國大學系所中常見的名稱，包括遊憩研究、休閒研究、旅館管理、餐飲管理、食品服務、資源與公園研究、健康與運動研究、景觀規劃與設計、人類學等。在美國，觀光及旅館管理較為著名的幾個大學中，其課程設計和研究重點都有很大的差別，但同時又在主要的基礎專業課程方面相當類似（吳必虎，1998）。

美國的觀光餐旅教育經歷了近乎一世紀的課程評估及發展，

美國的研究學者們體會到在管理方面的技術性、概念性及人際關係的重要。美國觀光餐旅科系會配合業界之所需而作課程上的改變，藉此以確保培育出符合企業標準之優秀觀光餐旅人才（Annaraud, 2007）。現今美國大學多採三三模式，課程結構1/3為普通教育、1/3餐旅專業課程、1/3專業相關課程（如商業），再加上平均400-1,000小時的業界實習。課程採生涯取向設計，課程內涵側重科技教育、管理、商業、人際關係、溝通能力，以及業界實習，課程中一般管理課程尤重於技能課程。碩士學位的課程結構分三方面的能力培養：業界專業知識、管理知能及研究能力。博士學位的課程結構為相關業界知識、商業行政管理知能、專精的專業領域知識、研究能力及教學效能相關知識。課程應具備策略性行銷的觀點，設計課程時應考慮各種利害關係人（stakeholder）的意見，包括業界、學生、教師、家長等。

❖發展特色

現階段美國觀光餐旅教育，表現出如下三項明顯之特色：

1. 觀光餐旅教育與研究朝各名校擴展，這些頂尖大學的研究領域主要涉及文化觀光及其影響、觀光人類學、生態觀光旅遊、太空觀光旅遊、戶外遊憩與解說、觀光旅遊文學、自然資源保護、觀光旅遊規劃設計等（Goelder C. R., 1990）。

2. 專業與課程設置明顯呈現兩極化，一為民營市場的服務業管理；另一為公共事業的資源管理和社會休閒管理，此兩大方面都已有較為健全的學位體系與課程體系配合呼應（Parlow C. G., 1990）。

3. 美國高品質的觀光餐旅研究學術刊物，不斷為產業提供知識體系，並推動產業的發展（崔衛華，2001），相關行業協會亦積極有效地實踐研究之理論，大部分老師皆有從業實務經

驗（Bushell R., 2001）。超過68%的美國觀光餐旅老師具有在旅館業的工作經驗，且在旅館業的工作經驗平均約六年；超過81%的有在餐飲業的工作經驗，而在餐飲業的工作經驗平均為五年；在旅館業及餐飲業都有過工作經驗的老師超過53%（Annaraud, 2007）。

(二)英國

❖發展歷程

餐旅領域在歐洲的發展可追溯至十八世紀末、十九世紀，EURHODIP確立第一個餐旅教育訓練方案——「後統一化的德國學徒制計劃」（post-unification apprenticeship scheme），一八七〇年以後成為第一個正式的訓練方案。一八九三年瑞士首設洛桑旅館學院（Ecole Hoteliere de Lausanne; Lausanne Hotel School），二十世紀初期葡萄牙、法國、英國等地紛紛設立許多相關的專校學院，大都數國家餐旅教育的發展是由實務技術取向，逐漸發展至學術專業取向，並力求符應業界與學生的需求（Baum, 2004）。

英國餐旅教育始於餐旅技藝訓練，第一波餐旅教育發展首重技術訓練，如愛爾蘭的Dublin College of Catering、倫敦的Westminster College等，就是起始於二十世紀初期的廚藝學校，雖仍保有傳統特色，但橫向拓展至觀光休閒領域，縱向發展至管理層級。英國的餐旅教育在二次大戰後大幅成長，蘇格蘭旅館學院（Scottish Hotel School）設立於一九四四年，為歐洲最早提供餐旅大學與研究所學位的大學。一九五〇年代中期有一百個以上餐旅廚藝訓練學校，至一九六〇年代邁入餐旅教育之標準化、品質化，一九六〇年至一九七〇年代進入第二波餐旅教育發展朝向高等教育化，培育人力縱向發展至管理層級，重視發展分析與評估能力。

　　英國的旅館、宴會與團膳管理學會（Hotel and catering and institutional Management Association, HCIMA）試圖發展「餐旅學的知識本體」，以提供旅館學校資訊，以幫助它們設計課程，幫助產業在專業經理人所應具備之技能與知識之資訊，找出歐洲之產業經理人的訓練與教育需求，找出管理角色在未來可能的變化，評估餐旅經理人的一般與可運用到其他產業的技能與知識，並提供餐旅經理人在不同環境中於不同的層級上執行工作之職務資訊（Westlake, 2002）。一九六〇年代後期Surrey大學和Strathclyde大學開始提供大學課程，一九七〇年代科技大學開始提供大學學士與國家文憑課程，課程與方案完整的建構在一九七〇年至一九八〇年代；此後，餐旅觀光高等教育持續發燒，最旺盛時期在一九八〇年代至一九九〇年代後期，大學部與研究所的修業人數皆倍增。英國的餐旅教育之發展包含技職或是一般高等教育體系（Cooper, Shepard, & Westlake, 1996），從學徒入門技術至文憑、大學、碩博士層級皆備，且提供全時、兼時與遠距學習等方式，各層級的學習皆有業界的參與。

❖課程設置

　　英國國家職業品質委員會（National Council for Vocational Qualifications, NCVQ）設計「能力本位」模式，依照工作任務的複雜程度將職業區隔成一至五的等級。英國的威爾斯和北愛爾蘭的餐旅教育，也因應提出五個層級（如**表8-1**）的架構（EURHODIP, 2003），而蘇格蘭則分為十級。

　　過去英國餐旅教育課程設計，係因培育基層工作人才，其課程教學計劃綱要的提供，是依據實際工作職場上之技能需求而設計的；現今的課程設計，則為避免片面不完整的課程教學計劃綱要設計，而逐漸傾向以大傘或購物籃的思維模式來決定相關的課

表8-1 五個層級的訓練階段

層級	內容	備註
第一級	提供學生餐旅技術能力,以應用至執行不同的職業活動,多屬於例行的或可預知程序的餐旅技術。	第一級和第二級輔導學生具備符合技術性工作的資格,引導學生取得相關證照。
第二級	賦予學生能力,包含在較複雜的或非例行程序的一系列重要活動所需應用的餐旅技術,擔負某種程度的責任與自治,常需與他人共同工作或參與團隊合作。	
第三級	具備專家資格與獲取文憑。提供學生具備執行更廣泛專業職責所需的餐旅應用技術性能力,多數是複雜且非例行的程序,需要負相當的責任與自治,如部分的學理與監督。	
第四級	提供高階專家訓練和獲取學位,使學生執行複雜、專業技術性的或專業的活動之所需的餐旅能力、問題解決能力,負起更大的責任與自治,包括督導、管理,資源分配。	
第五級	提供企業管理碩士研究所課程與同等資格之高階經營者的教育計劃,使學生具備執行廣泛且不可預知任務脈絡的專業能力。具備充分的個人自治,屬於專業層級的高階管理,包含分析、診斷、計劃、執行與評估等。	

資料來源:整理自洪久賢、宋慧娟、呂欣怡(2005),〈從英瑞餐旅高等教育之發展反思臺灣餐旅高等教育之發展〉,《餐旅暨家政學刊》。

程教學計劃綱要。英格蘭的高等教育基金會(The Higher Education Funding Council for England)(HEFCE, 2001)提出正式的餐旅高階認證之價值報告,顯示由於產業的發展、管理者的角色及公司經管等,日趨複雜化,現今的高階管理階層人士,須具備管理專業知能與學位資格方有較佳的晉升機會且重視組織發展。英國的餐旅教育有系統的規劃且具有彈性,透過五個階層的訓練階段,提供學生學習與業界員工進修的機會,相當於持續性專業發展(Continuous Professional Development, CPD)。

❖**發展特色**

1. 英國的餐旅教育重視學術研究與評鑑（Baum & Nickson, 1998），餐旅、休閒、觀光與運動等組成的全國性教學支持網絡（The National Learning and Teaching Support Network, LTSN），提供餐旅教育工作者相互交流與訓練的資訊，例如LTSN支持教育研究，提供最佳個案實務經驗等。LTSN正在從事國際課程延伸的相關研究，如伊朗與香港的蘇格蘭旅館學院。

2. 英國的餐旅教育很早就受到國際化的影響，很多剛成立的學院聘用具備國際經驗的英國餐旅業著名的主管；所以，長期以來國際化的餐旅教學深受肯定，且與日俱增，其影響及英國的餐旅畢業生以尋求歐洲本土之外的工作經驗為主的趨勢，如歐洲的北美的全球性公司。很多學校透過合作學校的關係提供國際化的課程，如交換學生、創新的學位課程、跨國的研究，與資格認可系統的連結，合作夥伴關係，藉此延伸相關課程，提供品質保證。

3. 英國教育政府是由高等教育品質保證局（Quality Assurance Agency for High Education, QAA）執行品管，國外的聯盟夥伴學校也必須依循相同的規範，以確保其課程符合英國的標準。在國際化課程設計中加入歷史、語言、文化，且更重要的是鼓勵跨文化的瞭解與服務型態的交流（Cooper & Westlake, 1993）。

(三)澳大利亞

❖發展歷程

澳大利亞餐旅教育起源於第二次世界大戰以後，國際觀光開始萌芽發展。澳大利亞大學的餐旅教育成長可分為兩個重要階段，第一時期在一九七〇年代中期，當時的進階教育學院（Colleges of Advanced Education, CAE）有位在墨爾本的Foostcray技專（Foostcray Institute of Technology，現為維多利亞大學的一部分——Footscray Nicholson校區），以及昆士蘭農專（Gatton Agricultural College，一九九〇年澳大利亞為單一化全國教育體系，廢止大學與進階教育學院雙軌制，因此昆士蘭農專併入昆士蘭大學成為Gatton校區），於一九七四年創設餐旅管理文憑學程；一九七八年創設授與學士學位的餐旅科系。第二時期在一九八〇年代末期，由於國際旅客增加，形成另一波餐旅教育發展，澳大利亞由一九八七年只有三所大學提供餐旅學程，一九九〇年增為六所，一九九五年增加為二十一個學程（其中八所大學提供觀光學程、五所大學提供旅館與餐旅學程、另有八所大學則二者兼備），直到一九九七年全澳三十七所大學中已有二十七所提供餐旅及觀光學位，大部分的餐旅課程包括實習（Barrows & Bosselman, 1999）。

目前澳大利亞有四分之三的大學在開設觀光餐旅學課程，原有的科系亦在擴大其規模。澳大利亞的高等觀光餐旅教育發展較快，現在已經出現嚴重供過於求的局面，致使供方的劇烈競爭，有人預測此種發展情況可能會出現「增強→衰退」的模式（徐紅罡、張朝枝，2004）。

❖課程設置

　　澳大利亞觀光餐旅教育受英國影響較大，反映在接待服務課程的教學內容上也是如此；英國「旅館、餐飲與國際管理協會」（HCIMA），一九七七年發表〈旅館、餐飲與機構服務專業知識總綱〉的研究報告，為後來澳大利亞接待專業的設置課程提供了基礎與指導。

　　澳大利亞近年來的教育改革，經濟與效率邏輯考量多於教育原則之上，不僅在教育機制的運作上本諸經濟理性，教育也以達成經濟上的競爭力之提升為主要目標。澳大利亞四年制學士學位的課程結構，大一學習基礎的餐旅操作技巧，如餐飲服務、食物製備、房務，並探究全球與澳大利亞的經濟發展趨勢和餐旅業之間的關係；大二則為商業及管理方面課程，如商事法、觀光與消費者行為、管理基礎、研究技巧與分析、企業溝通、餐旅專才培養，如餐飲服務、客房服務，或會議管理等；大三讓學生探索、鞏固與發展策略管理技巧及特定的專精領域；大四在專精餐旅領域中設計與執行研究。其教育目標是培養技術性技能、人際技能、商業技能，以及一般性技能，包括批判思考、解決問題、團隊合作、溝通、計算與數的表達、資訊科技運用、資訊素養與管理、終生學習、社會文化知覺等能力（Pearce, 2002）。

❖發展特色

　　澳大利亞觀光餐旅教育主要有以下幾點特色：

1.澳大利亞的觀光餐旅院校雖然多，但除了「詹姆士·庫克大學」因為當時的副校長個人興趣開辦觀光課程之外，在一九九〇年以前設置觀光課程的是當時的高等教育學院（後來澳大利亞進行教育改革均提升為大學），而非傳統的知名大學，這表示傳統知名大學對於接待服務與觀光餐旅課程方

面較不重視，只著重於其職業性的一面。

2. 一九九○年以後，受雪梨奧林匹克運動會的影響，觀光餐旅教育向各名校擴展。

3. 澳大利亞觀光餐旅教育院校短期內迅速發展特徵明顯，導致目前供給需求關係失去平衡。

(四)瑞士

❖發展歷程

瑞士觀光餐旅教育主要為飯店教育，同時也是世界上最早開展正規旅館管理教育的國家，它傳承了歐洲職業教育的辦學模式——注重實踐，為世界旅館業培養了大批經理人員和專業人士。與其他國家不同之處，在於瑞士的旅館管理教育係由旅館協會創立，瑞士旅館協會（SHA）成立於一八八二年，是代表瑞士旅館業的效率、競爭力和市場形象；協會共有二千七百多家會員，自成立以來，瑞士旅館協會始終重視各個層面的培訓。一八九三年，協會創建了「瑞士洛桑旅館管理學校」，隨後相繼在全國建立了二十多家培訓旅館，以及成立使用德語授課的烹飪學校，而後又建立了「里諾士」和「THUN」等二所旅館學校（谷慧敏、王家寶、張秀麗、張偉，2003）。

❖課程設置

瑞士洛桑旅館管理學院，是世界上第一所專門培養旅館業管理人才的學校。一百多年來，它在旅館管理人才培養和旅遊教育理念的探索方面卓有成效，培養出眾多出色且具有國際水準的旅館經營管理人才，它獨特的教學模式馳譽世界，成為國際公認的「洛桑模式」。

　　洛桑旅館管理學院的教學課程設置，根據旅館業發展的需要，不斷推陳出新，一方面及時推出諸如國際營銷策略、跨學科案件研究、國際化市場學、國際連鎖管理、亞洲商業、全球戰略等實用性很強的熱門課程；同時，對一些傳統的旅館管理課程，例如營養學、市場學、心理學、法律學、微觀經濟學、人力資源管理學、創新、資訊、客房、餐飲等，亦根據國際旅館行業的發展，不斷更新內容。學校經常邀請國際著名企業的總裁舉辦講座，帶來他們新的理念、新的資訊，深受學生們的觀迎。

　　洛桑旅館管理學院的教學課程體系既有行業定向性，同時還有綜合性和創新性，一般可分理論課程、實務課程和語言課程等。理論教學重在培養學生職業能力和綜合素質；實務教學則重在培養學生職位適應能力，如洛桑旅館管理學院的實務課程，分為操作性的練習課、模擬性的分析課、研究性的調查課；語言課程則以培養學生的人際交流和溝通能力，學生在學業結束後可獲得國際旅館行業認可之就業證書，在各國星級旅館可直接就職，一般可直接擔任部門經理或助理，而不必再經過實習期（劉伏英，2005）。

　　瑞士旅館管理教育主要分為六個層次，析述如下（谷慧敏，2003）：

1.由瑞士旅館協會頒發的旅館管理畢業證書：該項目包括三年的「理論學習」和「實習」，分六個學期；三個學期為理論學習，另三個學期為實習，實習成績是整個學習的重要組成部分。

2.餐飲營運學位證書（Associate of Science Degree in food and Beverage Operation）：根據大學學習計劃，完成前二年學習和實習階段的學生可以獲得該證書。

3.工商管理（旅館）學士學位（BBA）：該項目為四年的專業

學習，其主要針對已經獲得瑞士旅館協會飯店管理證書，或相關證書的學生而設計的二學期、全日制的學位項目。在第四年的學習中，重點在於培養策略管理與決策能力，而畢業於其他旅館學校的學生可以直接進入第四年的學習。

4. 旅館管理研究生證書：該項目為一年制，主要針對已取得其他領域高等教育學位，並有志於旅館業的學生。該項目要求學生進行一學期的理論學習，同時參加四到五個月的實習，最後四個月在學校完成有關旅館經營策略及發展課程學習。

5. 工商管理碩士遠程教育：該項目由瑞士旅館協會與國際管理中心（IMC）合作培養，其宗旨在幫助專業人士提升其業務和學歷之機會，其課程內容側重五個部分，分別為財務管理、市場行銷、人力資源、營運與技術，並要求學生能夠將理論運用在實務上。

6. 英語強化培訓：該項目學制為一年，是為即將進入第一、二項目學習之學生，而英語能力未達到要求者而設計的，其中包括閱讀理解、聽力、口語及旅館英語等；所有學生在進入正式學位學習之前必須通過大學英語能力測試。

❖ 發展特色

1. 外向型的辦學目標：瑞士的辦學主要思想是設校於瑞士、朝向國內外，並往國際觀光旅遊水準發展。以洛桑為代表的瑞士旅館學校，從師資、辦校方針、課程設置和學生來源，不僅局限於瑞士國內，而是從觀光餐旅管理的實際需求考量，建立國際水準以適應各國觀光餐旅教育培養人才的需要。洛桑旅館管理學院的人才培養目標，就是關注旅館行業的特點和要求，它的成功作法就是產教結合、學以致用，使學校教育適應旅館行業的需求，把學校的學科型教育轉變

為適應旅館的技術應用型教育上，培養有理論、懂業務，既會實際操作又有管理才能的人才。另外，里諾士旅館管理學院，不但師資從國外聘任，而且多數學生由國外招收；該校五百二十九名在校學生中，40%來自亞洲、29%來自歐洲、9%來自北美和南美洲、5%來自非洲，其餘為瑞士學生。

2. 著重於實務訓練：旅館與學校合一是瑞士辦校的一大特點，也是培養高品質的旅館管理人才的需要。課程設置既重視理論，更注重實務，學生經過一段時間、一定比例的理論課學習後，就在旅館內進行實際操作技能的訓練；則理論課程與實務課程相較之下，前者所占之比例較小。瑞士的餐旅教育是高品質的實務導向，強調餐旅核心專業技能和社會能力及溝通技巧的養成，且和業界有緊密的結合，不追求學位，視各個階段教育為終結教育，給予充分的就業能力，有完善的證照及能力證書制度。但近年來，面臨國際化發展及國際學生對學位的要求下，開始和英國的學士學位接軌，發展學位教育，在不失其傳統核心的特色下，加強管理方面的課程（Wood, 2002）。

3. 注重再教育：瑞士觀光餐旅的普通教育，可以直接招收十五歲左右的初中學生，經過三、四年教育後，可以成為一名技工。觀光旅館的中階管理人才，必須是受過技工教育且在實務工作中鍛鍊過一、二年才有被招收的資格；而高階管理人才的招收學生，必須是經過中階培訓並在旅館中階職位上從事數年工作的人。因此，要想成為一名中高階管理人才，必須脫離實務工作職位，返回學校進行再教育。

4. 強調經驗豐富的師資：教師從旅館中來，再回到旅館中去，是洛桑在師資團隊建設方面的典型經驗。洛桑旅館管理學院有一規定，學校聘請教師的必備條件是要有經營旅館的經

歷，需有豐富的實務經驗，不少人甚至擔任過總經理等高階
職務，為了使教師教學結合實務，學校一方面鼓勵教師一專
多能，允許教師在企業擔任一定的職務，甚至學校還主動向
企業推薦他們擔任兼職顧問；學校還規定，教師不能持續多
年一直留校，每隔三五年要回到企業裡去，以不斷加強自己
的經營資訊，研究國際化經營中出現的新問題，從而不斷更
新學校的教學內容，提高教學質量。這就是洛桑教師的職業
運行模式——「教室－旅館（或集團公司）－教室」模式。
這樣周而復始，教師不脫離高經營管理實務，教學始終與行
業接軌，保證了「洛桑模式」的生命力（張祖望，2003）。

第二節　美、英、澳、瑞士與兩岸餐旅教育之比較

　　深入瞭解他國的餐旅教育改革的經驗，跨國比較可擴展國際
性的視野、擷取精華，再考量本國的實際狀況與條件，以凝聚改革
方針、餐旅課程發展、餐旅教育實施策略等餐旅人才培育的改革構
想，發展兼具國際觀與本土性特色的課程；以目前世界趨向區域整
合的發展取向，跨國比較研究可促進國際間的交流合作。

一、分析比較表

　　茲將美、英、澳、瑞士與兩岸餐旅教育異同之處，分析比較
如**表8-2**所示：

表8-2　美、英、澳、瑞士與兩岸餐旅教育比較表

項目 國家	餐旅教育發展史	餐旅教育發展模式	課程設計	餐旅教育國際聯盟、國際接軌與教育輸出	國際化與多元文化觀	餐旅課程品質管制與認可制
美國	◎1992年康乃爾大學首創旅館學院。 ◎1935年CCSF創設二年制的餐飲學程。 ◎1970-1980年代大學之餐旅相關科系與研究所激增。 ◎1990年代餐旅大學部成長稍緩，但研究所繼續快速增加。	◎餐旅教育源自商業類的觀光事業系科及家政類科轉型為餐飲或餐旅系科，或獨立院校。 ◎餐旅管理科系比觀光科系發展得健全。	◎1990年代以後，業界需求的重要能力，而非行業技術能力。 ◎大學多採三三模式，課程結構1/3為普通教育、1/3餐旅專業課程、1/3專業相關課程（如：商業）與業界實習。 ◎課程採生涯取向設計，課程中一般管理課程尤重於技能課程。	◎美國大學推出美國——歐洲（如：瑞士）、美國——澳大利亞跨國跨校聯盟合作學程，授與國際餐旅管理學位。 ◎積極吸收國際學生，美國至少有1/4餐旅研究生來自他國。	◎國際化且重視學生多元文化觀之發展，培養國際經理。	◎專業協會或學會等公正團體擔任餐旅高等教育之品管與認可。 ◎國際性的教育認可制度，如CHRIE、世界觀光組織的觀光教育品質認證（WTO Themis TedQual Certification）等，提供世界級的品管。
英國	◎愛爾蘭的Dublin College of Catering、倫敦的Westminster College就是起始於二十世紀初期的廚藝學校，雖仍保有傳統特色，但橫向拓展至觀光休閒領域，縱向發展至管理層級。 ◎蘇格蘭旅館學院（Scottish Hotel School）設立於1944年，為歐洲最早提供餐旅大學與研究所學位的大學，碩士課程起於1972年。 ◎課程與方案完整的建構在1970至1980年代，1980年至1990年代後期為鼎盛時期。	◎英國餐旅教育始於餐旅技藝訓練，第一波餐旅教育發展——首重技術訓練。 ◎第二波餐旅教育發展——高等教育化，培養人力縱向發展至管理層級，重視發展分析與評估能力。 ◎英國HCIMA（Hotel and catering and institutional Management Association）試著去發展「餐旅學的知識本體」，以協助餐旅課程之發展。	◎過去英國餐旅教育課程設計，係因培育基層的工作人才，其課程教學計劃綱要的提供是依據實際工作職場上之技能需求而設計的。 ◎現今的課程設計則為避免片面不完整的課程教學計劃綱要設計，而逐漸傾向以大傘或購物籃的思維模式來決定相關的課程教學計劃綱要。	◎英國大學推出英、瑞、英澳等跨國跨校聯盟合作學程，授與國際餐旅管理學位。 ◎大量吸收國際學生，有的大學研究所高達六成以上的國際學生。	◎國際化且重視學生多元文化觀之發展，培養國際經理。	◎1977年英國政府設立一個獨立的機構——高等教育品質保證局（QAA）以評鑑大學與專校，評鑑功能分為學校、學門及行政管理之評鑑，屬於強制性。 ◎QAA制定了餐旅、休閒、運動和觀光的標竿評鑑，以提供協助學術界描述在特定學科中其課程綱要的本質、特性、評鑑標準與程度。

（續）表8-2　美、英、澳、瑞士與兩岸餐旅教育比較表

項目\國家	餐旅教育發展史	餐旅教育發展模式	課程設計	餐旅教育國際聯盟、國際接軌與教育輸出	國際化與多元文化觀	餐旅課程品質管制與認可制
澳大利亞	◎1970年代中期，位在墨爾本的Foostcray技專（現為維多利亞大學的一部分），以及Gatton農專（現為昆士蘭大學的一部分）首設餐旅管理學程。 ◎1989年以觀光教育為主力的詹姆斯庫克大學（James Cook University）首創觀光學系。 ◎1990年代起餐旅高教快速成長，從六所增為將近三十所大學設有餐旅、觀光學程。	◎澳大利亞的餐旅教育乃在觀光教育的後援下快速成長，爾後澳大利亞的餐旅管理學程的發展與觀光學程幾乎是並行。	◎澳大利亞實施能力本位的課程設計，連結業界和教育的整合型的能力本位課程模式。	◎澳大利亞大學推出澳大利亞－歐洲、澳大利亞－亞洲、澳大利亞－美國跨國跨校聯盟合作學程，授與國際餐旅管理學位。 ◎教育輸出是澳大利亞重要經濟政策，積極吸收海外學生。	◎國際化且重視學生多元文化觀之發展，培養國際經理。	◎澳大利亞設有澳大利亞大學品質局、技職教育部分則設有技職教育與訓練認可委員會等負責監督、審查與認可學程或方案。 ◎參加CHRIE、世界觀光組織的觀光教育品質認證（WTO Themis TedQual Certification）。
瑞士	◎1893年首創洛桑旅館學校Lausanne Hotel School。 ◎二十世紀以後，私校快速發展。 ◎旅館學校有法語、德語、英語、義語等教學。 ◎十五所學校獲頒瑞士旅館學校協會（ASEH）認證。	◎餐旅教育源自旅館管理，以實務性或技術性專門學校為主。	◎一向追求高品質的實務導向，從觀察、體驗實務中，歸納出原理原則。 ◎課程調整逐具彈性。	◎瑞士旅館學校延緩對海外課程方案授予國家品質認證。 ◎瑞士旅館學校與英國、美國有跨國聯盟，授與國際餐旅管理學位。 ◎積極推動吸收海外學生，以東南亞國家為大宗。	◎推動國際化且重視學生多元文化觀之發展。	◎瑞士創立品質認證（quality assurance and accreditation）制度，主要在評鑑學術課程與學校，作為瑞士大學聯盟認證之建議。 ◎旅館學校主要由瑞士旅館學校協會（ASEH認證）。 ◎瑞士與英國雙學聯的學校同時符合英國QAA的評鑑規準。 ◎部分瑞士參與國際認證，如瑞士洛桑旅館管理大學也被美國新英格蘭專科及學校協會所認可。

（續）表8-2　美、英、澳、瑞士與兩岸餐旅教育比較表

項目 國家	餐旅教育發展史	餐旅教育發展模式	課程設計	餐旅教育國際聯盟、國際接軌與教育輸出	國際化與多元文化觀	餐旅課程品質管制與認可制
大陸	◎1978年設立旅遊教育培訓機構，1979年建立第一所旅遊大專學校——上海旅遊高等專科學校。 ◎1980年起，多校聯合開辦了旅遊系，此後旅遊高校逐漸成長。 ◎至2002年底，已有四百零七所高等旅遊學校（含專科、大學、研究所）。	◎旅遊教育隨著改革開放及旅遊業同時發展。 ◎旅遊教育某程度上屬於職業教育。 ◎旅遊高等院校有二種類型：一種是完全的旅遊高等教育，另外一種是普通高等院校中開設一個或多個系。	◎朝就業方向的「實踐型」課程體系，以及朝理論研究方向之"研究型"課程體系。	◎外國企業與知名大學合作，如假日集團在北京創建了假日飯店學院，香格里拉集團和中國旅遊學院等學校，聯合籌建培訓中心，北京旅遊學院與美國普渡大學合作舉辦培訓項目。	◎推動國際化培養學生之國際觀。	◎國家旅遊局教育主管部門藉由旅遊教育發展規劃，旅遊專業教學計劃，教學大綱定點評估等方式，主導全國旅遊院校教育。
臺灣	◎1965年醒吾商專首設觀光事業科。 ◎文化大學於1968年首設觀光事業學系、1989年設所。 ◎1995年首創餐旅專業學校——國立高雄餐旅專科學校，1998年後開始顯著增加，2000年迄今更是激增。 ◎2003年有五十三所大學或學院設有八十二個餐旅、觀光或休閒遊憩等相關系所學程，其中包含三十四個餐旅、十八個觀光、三十個休閒相關系所。	◎餐旅教育源自商業類的觀光事業系科及家事類的家政系科轉型為餐飲或餐旅系科，或獨立院校。	◎技職院校推動一貫課程，較側重行業技術能力之學習；普通大學則較偏向管理能力的養成。二者都有規劃業界實習課程。	◎臺灣剛起步，教育部正積極鼓勵發展跨國跨校聯盟合作學程。	◎邁向國際化，需要發展學生的多元文化觀。	◎餐旅高等教育品質管制主賴教育部之專業評鑑或大學自評。

資料來源：整理自：1.洪久賢、宋慧娟、呂欣怡（2005）。〈從英瑞餐旅高等教育之發展反思臺灣餐旅高等教育之發展〉，《餐旅暨家政學刊》。

2.洪久賢（2003）。〈從美澳餐旅教育發展模式反思臺灣餐旅教育之發展〉，《師大學報：教育類》。

第三節　值得兩岸借鏡與參考之處

　　二十一世紀餐旅觀光業逐漸成為世界重要的產業，餐旅觀光教育亦是國際角逐的場域，為了提升兩岸餐旅教育在國際上的競爭力，結合學校教育與業界職場實務之需求，產、官、學界應該共同研商未來餐旅教育改進方向。美、英、澳、瑞士的餐旅教育發展比兩岸早，其所面臨的問題與解決方式、教育改革與課程發展論點，值得參考與借鏡，據以推動兩岸餐旅教育發展，才能與世界接軌。

一、提高兩岸餐旅教育之國際競爭力

　　兩岸目前的餐旅教育發展速度神速，但產業是否有足夠的空間，來容納迅速增加的各級學校餐旅畢業生？學界培育出來的人才和業界所期望的人力，是否有落差存在？餐旅教育本為國際性教育，未來趨勢朝向國際餐旅管理的課程發展，將培育人力推向國際，進軍與開拓國際就業市場，吸引外國學生來求學，同時可為兩岸餐旅職場國際化經營儲備人力。兩岸在此方面起步較晚，可參考美、英、澳、瑞士的餐旅教育，加強獲取國際餐旅教育方案之認可、與國外院」校合作、師資交流與學生交換、或採雙學聯等方式，以拓展國際視野，兩岸近年來積極推動高等教育國際化，餐旅教育國際化為重點之一，培養學生的外語能力、多元文化觀、國際視野與具有國際水準的專業能力，藉由人力水準提升，同時亦增進兩岸餐旅業在國際市場的競爭力。

二、課程規劃

　　課程是系科發展方向與人才培育最具體的展現，各系科之餐旅教育朝向學術性發展還是技術實務性發展？美、英、澳、瑞士餐旅教育發展之經驗可供參考，宜審慎思考系科定位，在據以進行課程規劃。

(一)課程規劃符合需求與時代脈動

　　課程的發展是持續性的，由於其牽涉到教師的背景與認知，以及學校傳統、行政體系和發展重點，發展的歷程頗為複雜，教師需具備餐旅業發展與時代脈動的敏感度，無私的一起投入，配合學校的發展特色與目標，務實的評估系科的實力，透過不斷的對話，形成共識，以發展系科特色、確定系科的培育目標，進而規劃課程架構、科目等，並須不斷的檢視課程設計能否達成培育目標，符應社會變遷與時代脈動。

　　在設計課程時，若教師太過自我本位，將會對課程的設計造成很大的限制；餐旅教育者持續面臨的挑戰是課程需符合業界多變的需求，在滿足學術機構的要求和符合業界需求之間取得平衡，才可縮小業界對學生的期望落差。因此，課程規劃除學界人士外，宜邀請業界、校友、家長等利益關係人一同規劃符合學生的課程，建立以「學生中心」、「過程取向」的課程，並需密切注意業界、畢業生就業情形與經濟的變動等訊息。

(二)發展核心課程與多元化的專業課程

　　餐旅與觀光教育多元化，處於系科命名多樣化、課程規劃內

涵與系科名實不甚符合之紛亂階段，爲使課程能縱貫銜接且能與國際接軌，餐旅課程應包括一般性／專門性內涵、理論／實際內涵，並取得其間的平衡。國際餐旅教育與餐旅業者均正視餐旅核心課程的迫切需要性，也就是每位學生應具備最低限度的核心內涵。英國餐旅管理教育委員提出核心課程應漸趨一致與標準化，而專業課程則可多元化，各校依其資源與特色規劃市場區隔的課程，並從課程設計、內容與組織、學生的進步與成就、學生所獲的支援與指導、學習資源、品質管理與增強等面向，進行餐旅教育品質評估。

三、加強系際、校際、產學或跨國聯盟合作

透過教學、研究、產業的策略性合作關係，加強建立餐旅學群、跨系、跨系、跨校，甚至跨國合作的課程規劃，以及產學合作，創造有助於學生培養國際觀與專業能力，豐富且富彈性的有利學習環境（Jayawardena, 2001）。餐旅爲新興的學術領域，而餐旅教育卻面臨快速上移化的現象，如同其他先進國家一樣，兩岸大學院校對具有博士學位的師資需求甚殷，有供不應求的現象。

以往因「餐旅」爲多學科屬性，培育「典型的」餐旅博士有其困難，故有許多師資轉自相關學術領域，來自相關領域的師資較缺乏餐旅業的實務經驗，因此在產學密切合作下，透過教師赴業界體驗實際經驗、參與產學合作案等，可避免理論與實務脫節的現象。此外，具有豐富實務經驗的業界人士到學校任教、參與課程發展或在職進修等，皆增進雙方交流，開拓合作空間。

四、觀光旅遊研究之突破

餐旅具有科際整合的屬性，餐旅業界具多樣性、多元發展且

富變化，餐旅管理超越許多學科的界限，餐旅教育具有多學科屬性。因此，面對與日俱增的餐旅國際化議題、錯綜複雜的餐旅問題，從事餐旅研究者需要能突破舊有學科學定成俗的束縛，認知到餐旅教育須全方位的教育著手，思考從科際整合的觀點、多元的視角切入，採用多元的方法、理論與詮釋觀，並結合產官學界，對餐旅的問題與現象的全面性的理解，統整知識與經驗更能產出創新的研究成果。

　　各國餐旅教育研究發展架構與網路正積極建構中，餐旅教育的根基除了設立相關科系，培育人才之外，建立產學合作，積極從事餐旅研究，建構餐旅學術與業界研究資料庫，策力發展健全的學會、協會與高品質的期刊，作為餐旅的研究資源，更是刻不容緩。

第九章　結論與建議

■ 第一節　結論
■ 第二節　建議

第一節　結論

　　本研究主要目的，乃在探討海峽兩岸旅遊教育課程之學制、目標、特色、課程政策、課程內容設置及教育實習與人才訓練，盼能結合理論、實務，以培養高級旅遊管理人才；並經過文獻探討，瞭解海峽兩岸旅遊人才培養教育之差異，期能作為未來發展的借鏡。

　　從前述分析可以發現，海峽兩岸旅遊教育，頗多有相似之處，當然也有一些相異之處，兩岸人民在不同政治、經濟、社會及教育基本概念下形成。筆者經過搜集海峽兩岸旅遊教育之有關資料，加以整理分析比較後，有以下之發現作成結論，並依據結論提出建議，以為未來進一步研究之參酌。

一、兩岸旅遊教育學制差異

1. 相似之處：兩岸高等教育學制相同之處，在於皆分為本科大學制及專科制，且本科大學皆訂定為四年學程。
2. 相異之處：兩岸學校皆有研究所碩士及博士班，但修業年限不太一樣，對於高等職業技術教育，臺灣於本科及專科皆設有科系，專科學校修業年限為二年至三年；但大陸高等職業技術教育，主要區分為職業技術學校、高等職業專科學校、短期職業大學，而學制為二年至四年。

二、兩岸旅遊教育目標及特色之差異

(一)兩岸旅遊教育目標比較

1. 相似之處：兩岸旅遊教育目標宗旨都以德、智、體、群、美五育均衡發展，來培育高等旅遊教育人才。
2. 相異之處：
 (1) 臺灣旅遊教育目標訂定指導思想，是根據「民主主義」的國策，是重倫理、民主及科學管理的教育方式，來培育旅遊事業之專業人才；臺灣教育目標政治色彩不很明顯，學生除有互助合作、服務社會的精神外，思想獨立自由。
 (2) 大陸旅遊教育目標訂定的指導思想，主要是貫徹共產黨的教育方針，實現社會主義建設服務，所以教育必須為社會主義的建設服務，而社會主義的建設則有賴於教育；大陸教育目標意識型態濃厚，影響所及除教育體制以黨和階級的角度規範教育功能外，在課程上也設置政治思想課。

(二)兩岸旅遊教育特色

綜合第四章各校教育特色來分析海峽兩岸旅遊教育特色，相似之處為皆重視旅遊基本學科教學；相異之處在於臺灣是重倫理、民主、科學管理的教育方式，和大陸是以貫徹共產黨的教育方針，教育目標的意識形態濃厚不同。

三、兩岸課程政策比較

1.相似之處：
 (1)均為中央集權制。
 (2)需按規定選修。
 (3)選課手續過於繁雜。
 (4)跨系選修需要各別繳交學分費。
2.相異之處：
 (1)兩岸教育體系之不同。
 (2)對課程管理模式不同。
 (3)開班之基本名額不同。
 (4)依興趣由系主任批准可向外系選修。

四、綜合兩岸旅遊教育課程內容之比較

臺灣語言課程合計六十學分，而大陸語言課程合計為一百三十四學分，兩相比較，臺灣語言課程比大陸少七十四學分。

五、對於兩岸教育實習差異

臺灣各校對實習時間規定不一樣；而大陸實習前須先通過校內實習模擬考核，要求嚴格、重實務操作技能，實習時間有十二週。另外，兩岸教育實習相同點為實習結束繳交報告，注重人才培養。

第二節　建議

一、對大陸方面

(一)建立理論與實務結合之教師體系

旅遊院校的過度擴張使得師資嚴重匱乏，而缺乏專業的合格教師是許多旅遊院校皆面臨的一個問題。旅遊教育的應用性，要求教師必須具有一定的實務經驗，才不至紙上談兵；在國外，旅遊管理係一門著重於實務面的專業課程，因而對授課教師之要求往往很高。例如，美國主要大學飯店管理專業教學教師，除了基本學歷要求外（正規教授系列需要博士學位），更要求教師須持有「註冊飯店管理師」（CHE）專業證書；而大陸目前的師資很難達到此一要求，只有要求教師首先必須具有實務經驗，才能達到專業課程授課的理論知識和實務結合之要求。

在美國，萬豪集團、凱悅飯店集團每年都會向國際飯店、餐館及機構性膳宿組織教育理事會（I-CHRIE）成員教師，提供實務項目資助，教師可以向集團申請，集團在審核後，選擇合適人選參與集團提供的專業性實習培訓，增強教師之實務能力。

(二)現行教育體制的改革

教學指導思想、培養方向及教學課程體系必須改革，並呼籲大陸教育部多加考慮產業需求，來進行教育宏觀管理。希爾頓飯店

學院長約翰‧博文（John Bowen）教授在上任演講中提出：「學院成功的獨到之處，在於與產業和校友的緊密聯繫，作為飯店管理學院必須為旅遊業服務。要想成為著名學府，必須與產業保持緊密的聯繫。」希爾頓飯店管理學院不僅擁有實務經驗豐富的教師和極具吸引力的客座教授，課程設置並以實務為導向，隨著產業的進步不斷增加新的課程設置，十分注重學生的動手能力，該模式是理論與實務、學界和業界充分結合之表現，相當值得借鑒。

(三)建立產、學、研一體化教育模式

大陸最大的旅遊企業之一「錦江國際集團」與瑞士「里諾士」，創辦了大陸首家國際合作之飯店管理學院——「錦江國際里諾士飯店管理學院」；該學院董事長把辦學突破點，著重於解決理論和實務相脫節之問題，以及學習和職業發展不一致的教育瓶頸上。在培養模式上，該學院區別於傳統大學教育，它提供給學員們一個飯店管理的真實場景，教學過程不僅僅局限於傳統的教室，演練教室、實習廚房、糕餅廚房、圖書館、語言實驗室和總服務台都將成為培訓基地；另外，整合其國內外產、學、研資源的新型教育機構，由北京第二外國語學院、大陸最大之旅企業——北京旅遊集團、著名企業，並與全球最著名的酒店管理學院——洛桑酒店管理學院的合作，也正在緊鑼密鼓的進行中；這些合作的進行將為大陸旅遊教育建立產、學、研一體化教育模式作出積極貢獻。

(四)以飯店高等教育國際化為導向

大陸旅遊業的國際化，最缺乏的是國際性的人才；依此，不僅係指外語能力，而是指具有國際視野、瞭解國際最新知識和經驗、具有國際交流和合作等全面素質和能力。旅遊產業包括飯店產

業在內都是國際化產業，這就要求提供人才的教育，亦要以國際化為導向；開展校際之間在理論上和實務上之校際合作，包括在課程設置方面的通力合作，設計更多以發展個人能力為基礎的課程，多與國外院校進行教師交流、合作研究以及研究生之間的交流，瞭解國際理論的前沿和不斷變化的產業動態，充分發揮理論的前瞻性功能，為大陸旅遊業不斷與國際接軌，提供理論指導。

綜上所述，大陸旅遊業在人力資源管理上，儘管較之旅遊業發展初期已經有了很大的進步，但在外部環境發生變化，且內部日益激烈競爭之情形下，需要進一步發展。旅遊教育作為旅遊人才培養的主要方式，務必在體制、教育模式、人才培養方式等方面進行改革，以適應新時期旅遊發展的要求，各層次旅遊院校明確層次目標和方向，才能為大陸實現由旅遊大國向旅遊強國的目標，作出具體貢獻。

二、對臺灣方面

觀光餐旅事業在現代經濟結構中，被視為各目標的新興綜合企業，其所涵蓋之層面有餐飲業、旅行業、觀光旅館業、交通運輸業、風景遊憩業等，這些行業都需要各種專業人才，觀光餐旅事業以提供服務為主，服務有賴品質提高，而提高服務品質應有優秀人力素質，更需要良好觀光餐旅教育與訓練，而人才之培育非一朝一夕有成，必須有計劃，循序漸進，配合優良的師資，適切的教材及實務學習經驗，使理論與實務相配合。是故，因應現實需求之觀光餐旅教育，有關當局應加強觀光人力資源之培訓，並有效運用觀光人才，防止人才流失現象。

(一)政府應加以重視

觀光餐旅教育在初期爲企業與教育之自發行爲，但自一九七〇年代以後，隨著觀光餐旅教育之重要性，各國政府愈來愈重視，澳大利亞即是一個例子，不僅其經濟地位超過農業及採礦業，觀光就業人數占整個市場之9%，可資證明。

臺灣觀光局對整個觀光旅遊政策，雖然規劃每年作一檢討，經常時不我與，且往往在觀光旅遊事故發生後，才做亡羊補牢之措施，並未如澳大利亞政府之積極作爲，全力支持企業與觀光餐旅教育，值得借鏡外國政府對觀光餐旅教育之重視。（錢學禮，2005）

(二)建立完整的觀光餐旅教育體系

臺灣雖在高職普設觀光科，在二十七所專科學校、技術學院及在五十八所大學，設有觀光、餐飲、旅遊、旅館、休閒事業、健康管理等科系，頗受學生觀迎；餐旅與觀光教育層級上移化，九十一學年度國內已有十七個研究所設有碩士班，其中國立臺灣師範大學人類發展與家庭學系營養與餐飲組，自九十學年度起增設博士班（洪久賢，2003）；此與世界各國相比顯然太少，對觀光餐旅人才之培育，尚未如美國建立完整之教育體系，即使與大陸相比仍有迎頭趕上，急起直追之必要。

(三)建立體系，共同促進觀光餐旅教育、研究與培訓制度

仿照澳大利亞政府制定一系列政策，保障和落實各項觀光餐旅人力資源之開發，促進觀光從業人員素質之提升；觀光業界與學校配合，研究觀光餐旅教育，設置培訓專案，整合教育資源，形成

多形式、交叉式之培訓制度，以提高觀光之專業水準。

　　臺灣的餐旅教育發展較晚，即使政府已逐漸重視餐旅的技職教育，而餐旅教育與研究者近年來也投入其中，但學術性期刊仍相當有限。在餐旅與觀光教育方面，較相關的期刊如《觀光研究學報》、《中國飲食文化》、《戶外遊憩研究》、《餐飲經營雜誌》等，其他則為相關大學的學報。學會組織，如中華觀光管理學會、中華民國觀光學會、中華餐飲學會及餐旅教育學會等；專業性協會，如中國飲食文化基金會、餐飲工會、中華民國餐飲協會、國際餐飲協會、餐飲廚藝協會、餐飲協會、觀光協會、中華烹飪協會等。

(四)觀光餐旅教育必須走向國際化，提高國際競爭力

　　臺灣加入WTO，觀光業將面臨激烈之國際競爭，必須加強觀光餐旅教育之國際合作，積極培養國際觀光人才，以增強臺灣觀光業之競爭。國際化餐旅課程需包括：(1)察覺多元的人與文化；(2)結合歷史、人類學的廣度，與多元的政治和經濟系統的世界觀；(3)高度強調地理、英文語言能力、使用多種語言的能力、通訊溝通、國際財政、國際市場與管理（Cooper & Smith, 2000）。

　　綜上所述，世界主要國家（美、日、澳、瑞）觀光餐旅教育之優缺點與寶貴經驗，可作為臺灣推動觀光餐旅教育制度之借鏡，尤以美國從學士至博士學位之一貫性與連接性，對提升國家觀光餐旅人才之水準，具有相當之鼓舞作用，臺灣實應參考美國迎頭趕上；政府應重視觀光餐旅教育，公私立大學與企業界應共同推動觀光餐旅教育；對於觀光餐旅之從業人員與在職人員尤應學習瑞士政府給予在職教育，使理論與實務並重；對於觀光餐旅教育之需求更

應從事市場調查與評估，避免造成澳大利亞觀光餐旅人才供需失調、浪費人才之情形；倘如此，則臺灣觀光餐旅教育將可達成更完整、學用合一，且具有國際化之目標。

三、對兩岸方面

(一)體制方面

兩岸旅遊業的特點是辦好旅遊教育和實行旅遊教育體制改革、課程設置、成績考核、授課鐘點及人數，教育實習應與旅遊業配合，而且它要隨旅遊業的發展和波動而變化調適。

(二)課程方面

兩岸課程設置須符合社會需要，應具有銜接性、結合理論與實務，以培養高級旅遊管理人才。

(三)注重實務訓練

兩岸為使學生印證所學吸取實務經驗，建議輔導知識、能力、態度之培訓，因目前如瑞士的旅遊教育、英國旅管學校、瑞士洛桑旅館學校、日本對導遊人員的管理，都值得我們學習借鏡。

(四)加強建教合作

基本能力包含知識、技能、態度三方面，知識方面大都由學校培養，實務經驗有助於學生實習的結果，故建議與相關行業進行建教合作，以共同培訓旅遊專業之實務人才。

(五)其他

1. 兩岸有待加強和改進高等教育指導和管理，擴大高等學校自主權，配合社會和經濟發展需要。

2. 社會力量培養旅遊人才形成網路，大陸成人旅遊教育作爲整個旅遊教育的組成部分，與院校青年學生教育一樣，也是爲適應旅遊事業發展的需要而發展來的，而培訓方式由發展成爲培訓中心，初步形成社會性培養旅遊人才的網路。

3. 建立具有臺灣及大陸特點的旅遊教育模式，以便適應臺灣與大陸旅遊事業發展道路，實現旅遊人才開發和建設的目標。

4. 兩岸宜舉辦教師與學生之互換，來增進彼此對旅遊事業之認識。

參考文獻

中文部分

一、論著

林寶山譯（2003），J. Dewwy著（1989）。《民主主義與教育》。臺北：五南。

彭正梅譯（2008），Wolfgung Brezinka著（德）。《教育的目的、教育手段和教育成功：教育科學體系引論》。上海：華東師範大學出版社。

中華民國比較教育學會編（1992），《兩岸教育發展之比較》，臺北：師大書苑。

中華民國比較教育學會主編（1999）。《兩岸教育發展的比較》。臺北：師大書苑。

中華人民共和國教育部（2003a）。《中華人民共和國高等教育法》。北京：人民教育。

中華人民共和教育部（2003b, April 19）。「二一一工程」簡介線上資料，ww.moe.gov.cn/gc/211/4.htm

中國旅遊百科全書編輯委員會（1999）。《中國旅遊百科全書》。北京：中國大百科全書。

王家通（1998）。《比較教育論叢》。高雄：麗文。

王家通（2003）。《各國教育制度》。臺北：師大書苑。

北京旅遊發展研究基地委員會編（2006）。《中國旅遊研究（2005）》。北京：旅遊教育。

全國旅遊職業院校協作會編（2007）。《旅遊職業教育研究與探索（2007）》。北京：旅遊教育。

余向東等（2003）。《中國旅遊海外客源市場概況》。大連：東北財經大學。

金耀基（1983）。《大學之理念》。臺北：時報。

吳菊（2001）。《臺灣觀光教育發展源流》，發表於第一屆臺灣觀光發展發展歷史研討會。臺灣：臺灣省文獻會。

吳武忠等（2005）。《臺灣觀光旅遊導論》。臺北：揚智。

吳俊升（1971）。《教育哲學大綱》。臺北：商務印書館。

吳榮鎮（2006）。《當代中國大陸教育法與判例》。臺北：心理。

吳寄萍（1981）。《三民主義教育學》。臺北：黎明。

李天元（2000）。《旅遊學概論》。天津：南開大學。

李英明主編（2007）。《中國大陸研究》。臺北：巨流。

貝磊等編（2005）。《香港與澳門的教育與社會》。臺北：師大書苑。

周祝瑛（1999）。《大陸高等教育問題研究──兼論臺灣相關課題》。臺北：師大書苑。

周祝瑛（1998）。《海峽兩岸教育比較研究》。臺北：師大書苑。

周愚文等（1999）。《大陸教育》。臺北：商鼎。

林青實（1971）。《臺灣之觀光事業》。交通部觀光事業委員會。

洪雯柔（2000）。《貝瑞岱比較教育研究方法之探析》。臺北：揚智。

唐學斌（1997）。《中國文化大學觀光叢書觀光學研究叢論》。苗栗：豪峰。

孫邦正（1971）。《教育概論》。臺北：商務印書館。

旅遊綠皮書（2007）。《2007～2009：中國旅遊發展分析與預測》。北京：社會科學文獻。

高秋英（1994）。《餐飲服務》。臺北：揚智。

高舜禮（2006）。《中國旅遊產業政策研究》。北京：中國旅遊。

陳迺臣（1990）。《教育哲學》。臺北：心理。

陳永明等（2007）。《大學理念、組織與人事》。北京：中國人民大學。

陳時見等編（2006）。《比較教育的學科發展與研究方法》。臺北：商務印書館。

黃良振（2005）。《人力資源管理》。臺北：桂魯。

黃政傑（2001）。《大學教育改革》。臺北：師大書苑。

黃政傑（1993）。《課程設計》。臺北：東華書局。

黃炳煌（1987）。《教育問題透視》。臺北：文景。

張廣瑞（2009），劉德謙主編。《2009年中國旅遊發展分析與預測》。北京：社會科學文獻。

楊允祚（1979）。《我國觀光人才之教育與訓練》。臺北：國際觀光中心。

楊思偉等（2000）。《比較教育》。臺北：空中大學。

楊思偉（2007）。《比較教育》。臺北：心理。

葉學志（1974）。《教育概論》。臺北：中華。

葉學志主編（1994）。《教育概論》。臺北：正中。

詹益政（1991）。《旅館業的人力資源管理》。研討會論文集。

趙西萍（2001）。《旅遊企業人力資源管理》。天津：南開大學。

郭為藩、高強華（1988）。《教育學新論》。臺北：中正。

趙鵬主編（2009）。《旅遊高等教育》。北京：旅遊教育。

顧明遠（1997）。《比較教育》。北京：人民教育。

劉勝驥（2000）。《中國大陸高等學校文科教育現況之研究》。臺北：永業。

潘衍昌等（1989）。《酒店與飲食業人事管理實務》。香港：萬里書店。

潘懋元（2004）。《高等教育：歷史、現實與未來》。北京：人民教育。

戴曉霞（2000）。《高等教育的大眾化與市場化》。臺北：揚智。

謝安邦等（2004）。《市場化：大學的選擇與超越高等教育市場化》。北京：北京大學。

謝維和等（2007）。《中國大陸高等教育大眾化過程中的結構分析1998-2004的實證研究》。臺北：高等教育。

蘇芳基（1984）。《最新觀光學概要》，自行出版。

嚴長壽（2008）。《我所看見的未來》。臺北：天下文化。

塗維穗（2002）。〈臺灣觀光產業之現況契機與挑戰〉，《國家政策論壇》。

臺灣教育部（2002）。http://www.edu.tw

中華人民共和國國家旅遊局（2003）。《旅遊院校》，線上資料，www.cnta.gov.cn.

浙江大學網址：http://www.zju.edu.cn

《中國旅遊業「十五」人才規劃綱要》（2003），線上資料：www.cnta.gov.cn/24-jypx/2002/5.htm

中國旅遊網，《規劃旅遊教育培訓工作意見》，2003/02/20, http://www.

china.travel

教育部高教司（2001a），http://www.edu.tw/

臺灣教育部（2003），http://www.edu.tw/

邱波利（1916），《公立學校管哩》，頁338。????

「九十五學年度大學院校評鑑實施計劃」，2006年4月，http://www.heeact.org.tw/31.html

二、論文

王竑（2007）。《後現代視角下旅遊高等教育課程體系構游高等教育課程體系構建的探索》，遼寧師範大學碩士論文，頁32。

王絡娟（2003）。《海峽兩岸高等教育中觀光教育之研究──從比較教育觀點》，中國文化觀光事業研究所碩士論文。

邱正中（2000）。《中國大陸高等學校與文教育之研究──以中文系、英文系為例》，中國文化大學大陸研究所。碩士or博士論文

邱潤銀（2000）。《中國大陸私立（民辦）高等教育之研究》，中國文化大學中國大陸研究所碩士論文。

林鳳女（2000）。《臺灣與大陸前期中等教育英語教科書內容之比較研究》，國立暨南大學比較教育研究所碩士論文。

高昌平（2000）。《中美大學通識之比較研究》，國立暨南大學比較教育研究所碩士論文。

原琳（1994）。《海峽兩岸觀光教育之比較研究：以大學課程為例》，中國文化觀光事業研究所碩士論文。

夏曉東（2007）。《論旅遊教育中外合作辦學模式及優勢》，遼寧師範大學碩士論文。

黃怡如（2000）。《中英大學自主之比較研究》，國立暨南大學比較教育研究所碩士論文。

郭翊東（2007）。《中國旅遊本科教育培養目標研究》，遼寧師範大學碩士論文。

傅新吉（2007）。《中國旅遊本科課程體系研究基於中外對比的視野》，遼寧師範大學碩士論文。

趙傑（2006）。〈我國旅遊高等教育現況與對策研究〉，中國地質大學碩士論文。

趙杰（2006）。《我國旅遊高等教育現狀與對策研究》，中國地質大學

碩士論文。

廖鴻裕（2001）。《中英高等教育評鑑制度之比較研究》，國立暨南大學比較教育研究所碩士論文。

蔡政道（2002）。《臺灣、香港與新加坡資訊教育之比較研究》，國立暨南大學比較教育研究所碩士論文。

三、期刊

丁雨蓮等（2008）。〈安徽省六所高等院校旅遊教育比較〉，《高等農業教育》，第1期。

文平等（2004）。〈我國旅遊高等教育存在的問題與對策〉，《河南職業技術師範學院學報（職業教育版）》，第5期。

牛慧娟著（2004）。〈關於高等教育的本體論思考〉，《黑龍江高校研究》，第6期。

王昆欣著（2008）。〈旅遊高等教育人才培養模式的思考〉，《旅遊學刊》，第1期。

王建華著（2004）。〈高等教育作為一門學科〉，《高等教育研究》，第1期。

王建華著（2004）。〈論高等教育學與教育學的關係〉，《教育研究》，第8期。

王洪濱著（1993）。〈中國旅遊教育的發展〉，《21世紀海峽兩岸高等教育學術研討會論文集》。

王壽鵬等（2007）。〈創新導向的旅遊高等教育初探〉，《鞍山師範學院學報》，第9卷，第3期，頁94-97。

代志鵬（2008）。〈國際旅遊教育與研究述評〉，《懷化學院學報》，第26卷，第2期。

田里（2008）。〈我國旅遊高等教育發展進入一個新階段〉，《旅遊學刊》，第2期。

由亞男（2006）。〈對新世紀我國高等旅遊教育改革的思考〉，《新疆財經學院學報》，第2期。

何佳梅（2008）。〈中國旅遊高等教育爭議〉，《旅遊學刊》，第1期。

余昌國（1999）。〈旅遊培訓工作的幾點成功作法及啟示〉，《繼續教育》。

余昌國（2000）。〈旅遊培訓應變臉〉，《中國旅遊報》。

余昌國（1999）。〈適應旅遊業大發展 深化旅遊培訓工作〉，《旅遊調研》。

吳必虎等（1998）。〈中國旅遊教育體系的結構研究〉，《桂林旅遊高等專科學校學報》，第9卷，第3期。

吳忠才等（2007）。〈我國旅遊高等教育制度變遷分析〉，《教學研究》，第30卷，第2期。

吳泉源（1996）。〈高等教育與社會競爭力〉，《國家政策雙週刊》。

李天元（1991）。〈旅遊教育與旅遊學〉，《旅遊學刊》，第6卷，第1期。

李天元（1999）。〈旅遊學的發展與旅遊教育面臨的挑戰〉，《桂林旅遊高等專科學校學報》。

李佳莎等（2007）。〈中法旅遊教育教學比較〉，《內蒙古師範大學學報（教育科學版）》。

李佳莎（2005）。〈論旅遊教育〉，《內蒙古師範大學學報（教育科學版）》，第18卷，第1期。

李桂琳（2005）。〈新經濟形勢下我國旅遊教育的思考〉，《湖南師範大學科學學報》，第4卷，第6期。

谷慧敏、王家寶、張秀麗、張偉（2003）。〈世界旅遊教育巡禮〉，《旅遊學刊——旅遊人才與教育教學特刊》。

徐紅罡、張朝枝（2004）。〈中外旅遊教育比較分析與啓示〉，《旅遊學刊——人力資源與教育教學特刊》。

杜江等（1999）。〈面向21世紀旅遊管理專業培養目標的調整與課程體系的變革〉，《桂林旅遊高等專科學校學報》。

狄保榮等（2007）。〈開拓海外實習就業渠道、培養國際化旅遊人才〉，《旅遊職業教育研究與探索》。

谷冠鵬（2008）。〈旅遊高等教育應有之義〉，《旅遊學刊》，第3期。

周霄等（2007）。〈旅遊高等教育「四輪驅動」人才培養模式初探〉，《當代經濟》，第3期（下）。

周豔玲（2006）。〈對我國旅遊高等教育的思考〉，《教育創新 市場週刊》。

邱雲美（2003）。〈中國旅遊教育綜述〉，《旅遊學刊：旅遊人才與教育教學特刊》。

長青（2008）。〈高校旅遊教育中的專業文化建設〉，《中國高等教育青年》，第10期。

洪久賢等（2005）。〈從英瑞餐旅高等教育之發展反思臺灣餐旅高等教育之發展〉，《餐旅暨家政學刊》，第2卷，第2期

洪久賢（2003）。〈從美澳餐旅教育發展模式反思臺灣餐旅教育之發展〉，《師大學報》。

袁書琪等（2005）。〈高校旅遊教育發展研究〉，《旅遊科學》，第19卷，第6期。

張立明（1999）。〈全球化時代:我國高等旅遊教育的國際接軌〉，《桂林旅遊高等專科學校學報 旅遊學科建設與旅遊教育增刊》。

張紅專（2008）。〈創新旅遊教育辦出專業特色〉，《當代教育論壇》，第2期。

張培茵等（2007）。〈旅遊高等教育創新教育教學體系的構建與實踐〉，《旅遊學刊——旅遊人才與教育教學特刊》。

張培茵（2006）。〈論旅遊高等教育的課程體系重構與教學模式轉變〉，《黑龍江高教研究》，第6期。

張淑雲、陳信甫（1995）。〈高等教育與社會競爭力〉，《國家政策雙週刊》。

張慧霞（2006）。〈高等旅遊教育改革的戰略構想〉，《山西財經大學學報（高等教育版）》，第9卷，第1期。

曹國新（2008）。〈我國旅遊高等教育的問題、原因及對策〉，《旅遊學刊》，第3期。

盛正發（2006）。〈我國旅遊高等教育的反思〉，《湘潭師範學院學報(社會科學版)》，2006年第28卷第1期。

陳志學（2001）。〈旅遊培訓工作面臨的新挑戰及對策〉，《桂林旅遊高等專科學校學報》，2001年第3期。

陳彥屏等（2005）。〈海峽兩岸旅遊管理比較研究〉，《世界地理研究》，第14卷，第3期。

陳啓勳、謝文欽（2002）。〈臺灣餐旅教育之沿革趨勢及與美國之比較〉，《「歐美及澳洲與臺灣餐旅教育課程之比較」2002年度子計畫期末報告》。

陳楓（1992）。〈對旅遊教育的遐想〉，《旅遊學刊》，第4期。

陳敬樸（1990）。〈教育的功能、目標及特性〉，《教育研究》，第十

期，頁8-11、48。

陶玉霞（2008）。〈中國旅遊高等教育專業發展思路探討〉，《旅遊學刊》，第1期。

黃政傑（1983）。〈課程概念剖析〉，《比較教育通訊》，第25期。

楊國賜（2006）。〈高等教育的藍海策略：明確定位、有效管理〉，《高等教育》，第1卷，第1期。

楊國賜（2006）。〈我國高等教育改革的因應政策〉，《高教簡訊》，第179期，頁13-14。

楊景堯（2001）。〈中國大陸高教特色與發展趨勢〉，《台研兩岸前瞻探索》，第25期。

楊雁（1998）。〈中外旅遊高等教育差異比較〉，《旅遊學刊-旅遊教育專刊》。

葛道凱、李志宏（2002）。〈適應形勢發展推進教學管理創新〉，《中國高等教育》，第8期。

董海沙（2008）。〈我國高等旅遊教育發展對策報告〉，《科技信息》，第9期。

廖俊傑（2001）。〈比較教育導論〉，《教育研究月刊》，第89期。

趙嬌（2005）。〈我國旅遊高等教育發展的問題與對策〉，《河南商業高等專科學校學報》，第18卷，第1期

趙鵬等（2007）。〈以經濟學的角度分析我國旅遊高等教育的擴展〉，《教育與職業》，第15期（下）。

劉冰清等（2005）。〈知識經濟時代高校旅遊管理教育的核心概念與教學改革〉，《湖南人文科技學院學報》，第1期。

劉修祥（2004）。〈餐旅人力資源部門主管觀點的旅遊教育:教育、實習、就業、徵才暨合作夥伴關係的探討〉。《高雄應用科技大學學報》，第33期，頁101-113。

潘懋元（2004）。〈高等教育理論呼喚高等教育史研究〉，《教育研究》，第10期。

谷玉芬（2007）。〈旅遊高等教育的時代特徵〉，《教育研究》。

蔡民田、莊立民（2001）。〈以波特鑽石理論觀點探討經濟國際化衝擊下臺灣高等教育之競爭策略〉，《教育政策論壇》，第4卷，第1期。

戴曉霞（2001）。〈全球化及國家／市場關係之轉變：高等教育市場之脈絡分析〉，《教育研究集刊》，第47期。

戴曉霞（2000a）。〈新世紀高等教育的展望：回顧與前瞻〉，《教育研究集刊》，第44期。

謝彥君等（2008）。〈中國旅遊發展筆談（一）〉，《旅遊學刊》，第1期。

謝彥君等（2008）。〈中國旅遊發展筆談（二）〉，《旅遊學刊》，第2期。

謝彥君等（2008）。〈中國旅遊發展筆談（三）〉，《旅遊學刊》，第3期。

蘇更（2007）。〈旅遊管理專業本科教育實踐教學模式的創新研究〉，《湖北經濟學院學報（人文社會科學版）》。

英文部分

Amoah,V. A., & Baum, T. (1997). Tourism education: Policy versus practice. *International Journal of Contemporary Hospitality Management, 9(1)*, 5-12.

Barnett, R. (1997). *Higher education: A critical business*. Buckingham: SRHE/ Open University Press.

Barrows, W. C. (1999). *Introduction to hospitality education*. N. Y.: Haworth.

Beane, J. A., Toepfer, C. F., & Alessi, S. J. (1986). *Curriculum planning and development*. Boston: Allyn and Bacon.

Bobbitt, F. (1918). *The curriculum*. Boston: Houghton Mifflin.

Bossing, N. L. (1962). *Principles of secondary education*. NJ: Prantice-Hall.

Caswell, H. L., & Campbell, D. S. (1935). *Curriculum development*. N.Y.: American Book Company.

Cho, W., Schmelzer, C. D., & McMahon, P. S. (2002). Preparing hospitality managers for the 21st century: The merging of just-in-time education, critical thinking, and collaborative leaning. *Journal of Hospitality & Tourism Research, 26(1)*, 23-37.

Coleman, J. S. (Ed.). (1965). *Education and political development*. New Jersey: Princeton University Press.

Cooper, C. P., Shepherd, R. A., & Westlake, J. (1996). *Educating the educators in tourism: A manual of tourism and hospitality education*. The World

Tourism Organization: The University of Surrey.

Good, C. V. (1973). *Dictionary of education*. N.Y.: McGraw-Hill Book Company.

Glatthorn, A. A. (1987). *Curriculum leadership*. IL: Scott, Foresman & Company.

Jayawaedena, C. (2001). Challenges in international hospitality management education. *International Journal of Contemporary Hospitality Management, 13(6)*, 310-315.

Kant, I. (1971). *The educational theory of Immanuel Kant*. London: J. B. Lippincott Company.

King, N. R. (1976). *The hidden curriculum and the socialization of kindergarten children*. Unpublished doctoral dissertation. University of Wisconsin, Madison.

Peters, R. S., Wood, J., & Dray, W. H. (1980). Aim of education a conceptual inquiry. In Peters R.S. (Ed.), *The philosophy of education* (pp.62-68). Oxford: Oxford University Press.

Tyler, R. (1957). The curriculum: Then and now in processing of the 1956 Invitational Conference on Testing Problems. Princeton: Educational Testing Sevice.

Woods, R. H. (1992). *Managing hospitality human resources*. Educational Institute of the American Hotel & Motel Association, 162-179.

Wheelhouse, D. (1989). *Managing human resource in the hospitality industry*. Educational Institute of the American Hotel & Motel Association, 162-179.

Xiao, H. (1999). Tourism education in China: Past and present. *Asia Pacific Journal of Tourism Research, 4(2)*, 68-72.

Yang, S. K. (1999). The role of tradition in comparative education facing the new age. Retrieved from: http://www.ntnu.edu.tw/teach/messboard/message/doc/19990414.doc[No date].

Yang, S. K. (2000). Issues of practicability of comparative education knowledge in the postmodern age. Retrieved from: http://www.ntnu.edu.tw/teach/messboard/message/doc/20000903.doc[No date]

兩岸旅遊觀光高等教育之比較

編 著 者／邱筠惠
出 版 者／揚智文化事業股份有限公司
發 行 人／葉忠賢
執行編輯／宋宏錢
地　　　址／新北市深坑區北深路三段 260 號 8 樓
電　　　話／(02)8662-6826
傳　　　真／(02)2664-7633
網　　　址／http://www.ycrc.com.tw
 E-mail　／service@ycrc.com.tw
印　　　刷／鼎易印刷事業股份有限公司
 ISBN　／978-986-298-006-4
初版一刷／2011 年 6 月
定　　　價／新台幣 350 元

國家圖書館出版品預行編目（CIP）資料

兩岸旅遊觀光高等教育之比較／邱筠惠編著.
--初版.-- 新北市：揚智文化, 2011.06
面；　公分

ISBN 978-986-298-006-4（平裝）

1.旅遊　2.高等教育　3.兩岸政策　4.比較研究

992.03　　　　　　　　　　　　　　100009880